建築何為

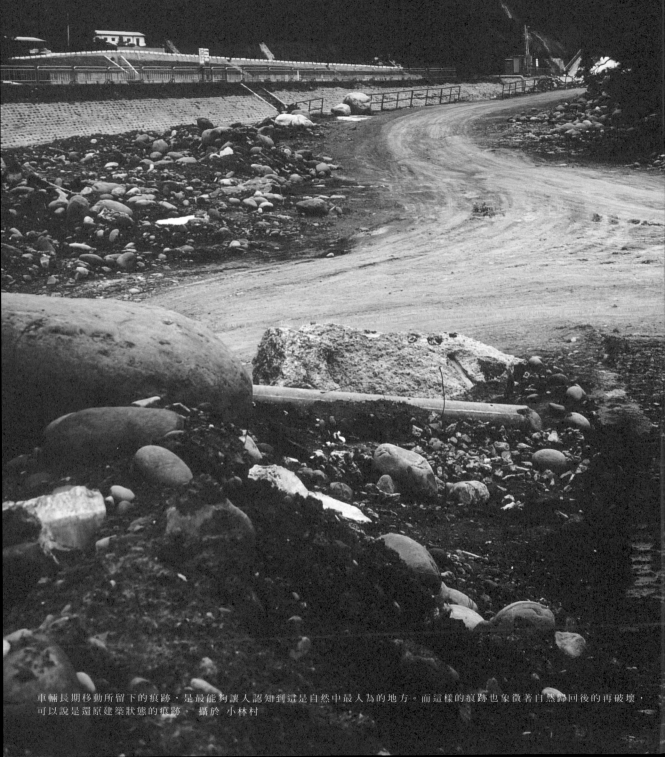

車輛長期移動所留下的痕跡，是最能夠讓人認知到這是自然中最人為的地方。而這樣的痕跡也象徵著自然歸回後的再破壞，可以說是還原建築狀態的痕跡。　攝於　小林村

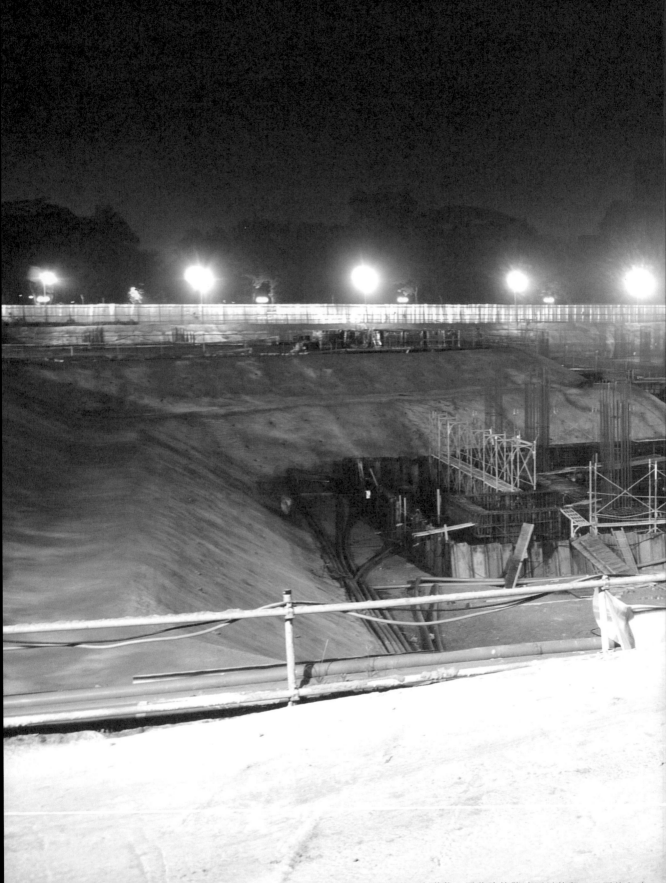

施工是大地脈絡破壞後的重覆植入，建築建造的過程中，是空間不斷疊覆的更新狀態，因此建築隨時可以停留，只要停留建築隨即成為建築。 攝於 屏東

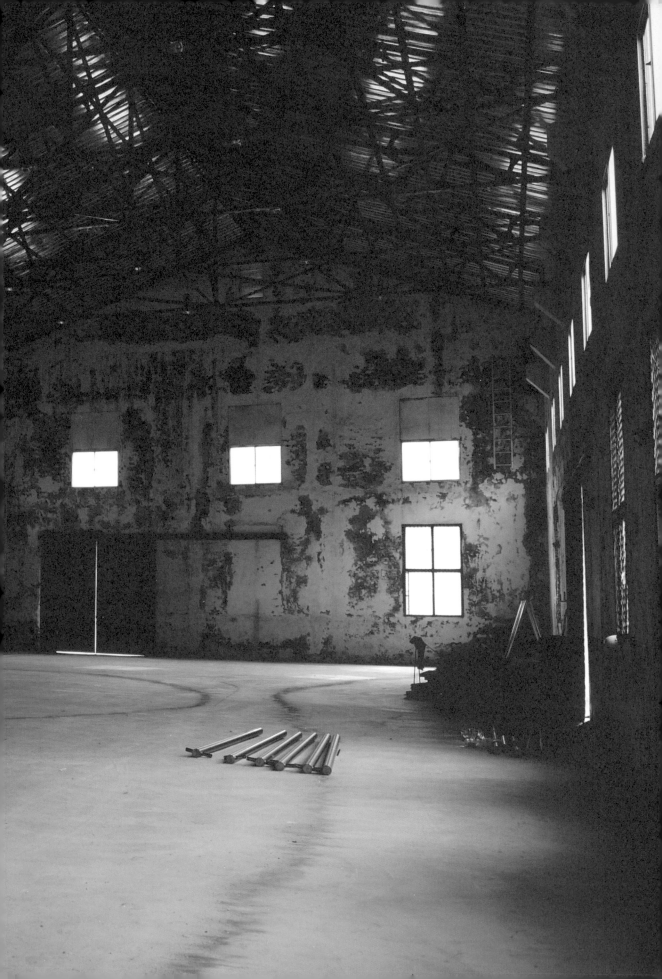

原本機能滿載的工廠空間一旦移出所有的機能後，建築即成為還原的狀態，建築所遺留下的空白空間，並不象徵著建築的結束，而是建築存在的歸返。 攝於 金瓜石

目次 Contens

Not other of Distort Entities　Alleys House

182

93

92

32

100

93

81

190

93

92

52

222

193

192

190

223

211

192

191

223

222

193

191

關於建築與被建築的對話

序／王為河

國立臺南藝術大學 建築藝術研究所 副教授

關於建築與被建築的對話

當一位建築人能回過頭來探討「何為建築」時，這實在是一件極為奢侈的建築視野，但卻也是建築這個客體能留下來的唯一道德……

人與外在世界的關係，原本是自然演化中的一種關係。然而在建築誕生後，人們慢慢的被建築物的延伸，預先遮蔽了那稱為先天的一切用語，取而代之的自是人的具體也被預先遺忘了一切的自我。因而後天的屬性成了建築所圍繞下的唯一認知。這種新的都會建築的囚禁，與有限生命的囚禁，成了人類時軸與空軸下僅存的空白。這種建築回應的與宗教能告示的，也只是一種小我與大我的屬性之差別。但是建築能論述的，卻是介於兩者間所存在的一種特殊的獨白。凝視成人類獨自存在的一種靜默的沉思之在。這已不是一個哲學的觀點所尋求因果根據的問題，而是認知與被認知存性下的在性的體認。建築人所能回應的也只能再回頭或仰望，那建築所曾囚禁的空在。這

顯然重複的看出這項不同的存在與被

作者邱崑鈴在建築何為的創作中，嚴肅地對待了思域與意識的空軸觀。如此至少是存在中的一些殊相的元素。或許它參雜了一種存性與空性的存在。這種空間的屬性是一種真正存在的屬性，這種空間的屬性是一種「至用」，雖為心靈之所，卻也是心相之欲。最好的建築本是一種重禪學，終究呈現的只是意形而已。如果體認大化的存在，才能具有與大地同隨的在性本隨著存性而為，因此在作者的「可見教堂」空間中，反而教堂外所傳達的空性帶動了整個教堂內的作用。但已經可以看出一種以存在為根源的空間之境界。

實是一項極為奇妙的宇宙之在性。

人類所建構的建築，雖只為極為稀少的生命所使用，卻在海德格眼中解讀為，將存在的問題作為存在者的問題而處理，因而導致「存在的遺忘」。然而人們或許仍能從存在者的視域中，探知真正的存在之遭遇的種種殊相，並理解那遺忘的本質與恢復遺忘的面向。如果生活性的社會，不能夠提供真正的遭遇存在下的經驗之呈現，那麼人們不就永遠活在一種單面向的性格之危機裡。幸好人的激情中一直保有一種靜默沉思的激情，這或非宗教存在的性質。宗教永遠存在的著一種「至用」，雖為心靈之所，卻也是心相之欲。最好的建築本是一種重禪學，終究呈現的只是意形而已。人們雖然樂愛空輕間的概念與格局。

存在的傾向，進而揭示出建築的存在不是一個標籤與符號，而是一種如鏡射般的作用，將一切存在論的圖像與邏輯，看成離析相對真理的一種推理。當宗教宣稱神為無所不能的同時，也等於暗示了一種存在者的屬性，然而存在者的這種概念在宇宙的認知中，並不能真正的被概括。它只是人類喜歡演繹其意志的一種推理。而這種推演大多犧牲掉「存在」的真實本質。在作者邱崑鈴的「可見教堂」中，顯然用了更大的心思處理了教堂以外的虛空間。其實在這件作品中，一處處是神性存在的空穴中，反而更表明了信仰存在的真正屬性，而非宗教神存在的著性質。

這也是實用設計與創作哲思最大的不同。

崑銓的建築創作在教堂之後，多半以住宅或屋宇為思考建築存在的主軸。然而他卻藉由住宅的透性，突顯了存在最單純的反思，也就是人、自身、個體與群體所棲息下，更深刻的哲理即「存在的自覺」。在二十個盒子的「需求者住宅」中，空間各自浮現的卻是現象的並陳。人們所習慣的住宅，在此成了難以追認的個體，有時住宅是一項沉重家族的招喚，一種看似語彙的模擬卻是現象的區隔，這才是住宅應有的自明性，這個看似語彙卻可以有外處境的原則。在下一個「細巷住宅」中，作者將個人的定位的規範，私人的居所卻可以有外人自由的出入，而我們也難以辨識出此宅第的明確性，讓位給難以被意識的社群。作者在這件「間行住宅」中，使用了巨大的玻璃鏡面與空間的透性，並存著屋宇正斜相融合的空間，看似界定其所是的空間，卻處處反映出一種隱喻性的存在。所以本應存性的住所，似乎退化為降格的反思。因此才能呈現作者對集體住宅只是一種赤裸的社群意志。其實集合住宅只是一種赤裸的社群意志，它恆常而忠實的意志。

身體看成是一項最簡潔的需求，建築所需要的空間，即「機能存在的屬性」。身體所需要的隱入寬窄不一的牆體，因此所有的住宅的屬性消失了它們的所在，所呈現的是一種空間。

民公社一直是一種居住的典範。在我看來人民公社一直是一種居住的典範。很多

存性的狀態，居住者無須再為空間的規範而有所任何的作為。由於對住宅有深刻的體認，因而經由這看似無作為的存在而隱喻出「有與無的並存」。這使我想起卡夫卡的地洞與崑銓似空似無的「細巷住宅」，都將流於形式的慣，這可是一項反思人們習於荒謬的猜疑。作者卻在此掏空與簡化了建築喧譁的認知。

一隻看似生物沉溺於寬慰的臥室，卻也是逃生捕獵時的通道。我們如何判斷卡夫卡的地洞與崑銓似空似無的為純粹的住宅，在我看來卻是處處留下了極豐富的隱喻，在這樣的社區行走之時，將會是一場被隱匿的自我體驗，其存在的發生幾乎無人查覺，也無人在意，因而促成一種無窮無盡地永在，一種自我與內我的空間，將不停的在此相互依戀。

當宅第的演繹經過現象的並陳後，作者試著喚醒集體居住的核心意義。集體性一直是人類共同的宿命，我們都離不開這個星球，只要人學會了思考，就至少栽進了意識與被意識的社群。誰會是又能是真正的隱士呢？只要人所面對的不再是虛空的設計，而是重返出生與死亡最切身的量體，即「機能存在的屬性」。

國家的兵役就是一種人民公社式的集合住宅，正因這種集權中的意志之志，才能體驗真正隱藏存在的意義。作者雖提供了優雅的公共空間，及空間的傾斜反而終結了慣性生活下的習性，而一再重複的鏡射，卻是呈現模糊與曖昧的虛像。作者看似建構了極

建築看似以實用設計為首，但卻是人類最能留下自我存在的一道裂痕。我不只是美學與哲思的探索，與耗盡思維下人存在於其作用下的探索，與耗盡思維下人存在於其作用下的反思。我不知道有誰能逃離，這看似建築卻也是一種負面的暗示。這並不是一種美學與哲思的告白，更是能瞭解建築的盡處之盡，才能像唐吉訶德從容緩緩地離開他的家園，其實卻是離開了那號令宇宙的規範與秩序的神祇。這也是建築之所以能成為一種存在的道理之故吧。

一〇二二年十二月

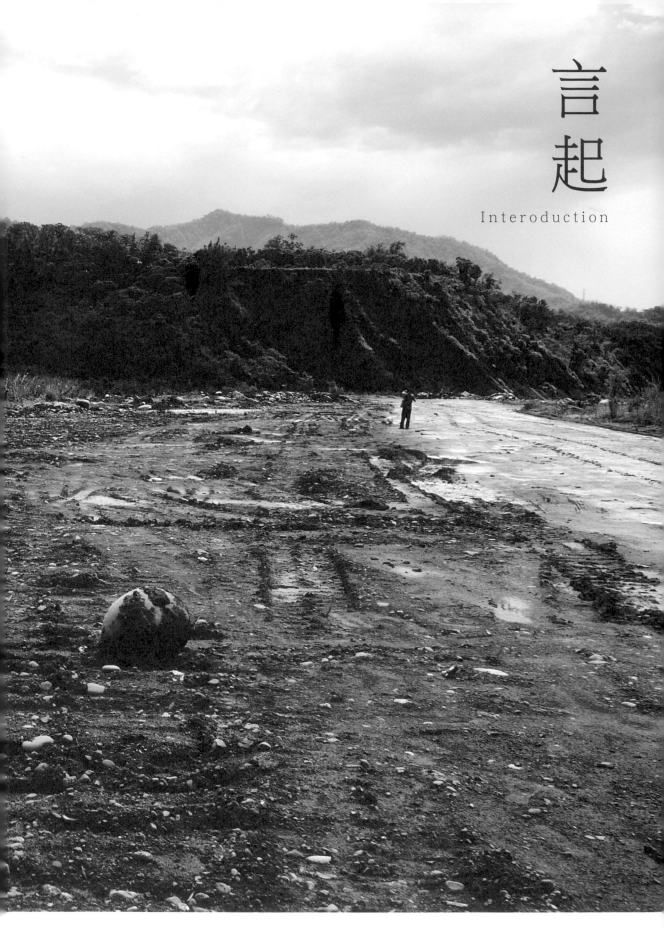

言起

Interoduction

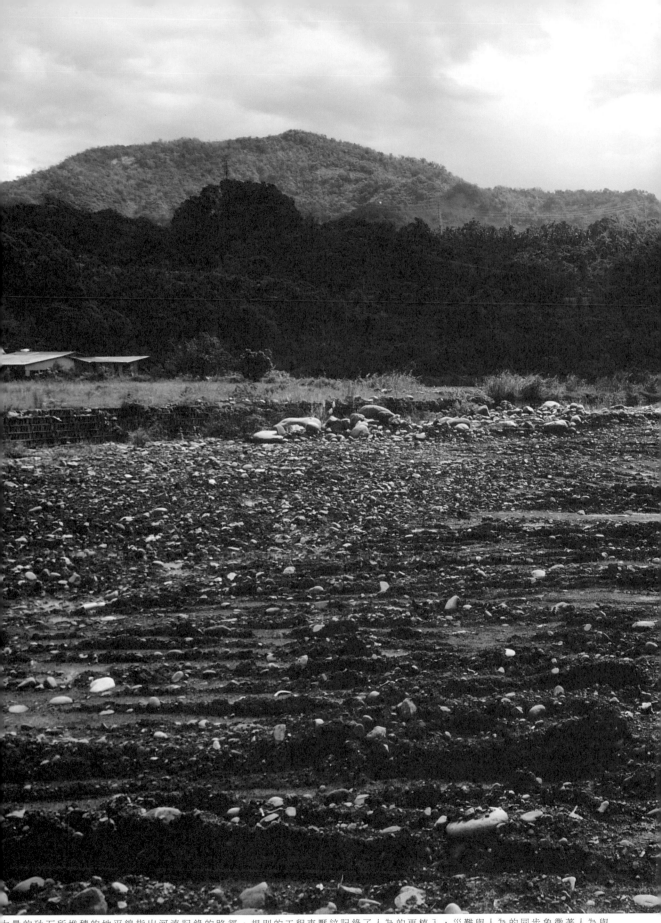

大量的砂石所堆積的地平線指出河流記錄的路徑，規則的工程車壓紋記錄了人為的再植入，災難與人為的同步象徵著人為與自然的反覆歸回。　攝於　小林村

從未變動的原有

事物皆具有在物理實質之前的本質，所有的事物都存在著「原有」的意念，而「原有」對人類而言又象徵著什麼？人類在有了自覺之後，就開始思索自我存在於世界的位階為何而尋找疑問。我想人們一定都清楚在這世界中，沒有一定的規則，沒有絕對的答案。而我們也要認知人在自然界中所擁有的能力只有「破壞」，除此之外不會再多了。然而，「原有」訴說著事物本來的說法、本來的事實。它造就了留存、本來的面貌。也許我們讓事物擁有「本來」的事實，自然至應該重新去看待自然這件事情，自然至始至終都是處於「原有」的狀態，也在這樣的狀態下接受改變，無論變化了多少，最後依舊會回歸原有，我想對自然而言，改變的只有事物自我的行為思辨。

就如同一棵坐落在路邊的街樹，他並不需要去多做什麼事情，只是依照著四季變化去改變樹葉的多寡。然而事物

的發生不能決定在相同的所在，但仍然是建立在相同的場域上，花草樹木依循著土地生長在相同的土壤上，水也循環在被侷限的世界中，時間也是依照著相同的速率在進行著，不快不慢，精準而不出現例外。在等同的條件之下，時間軌跡上顯現與消失的先後順序定義了事物存在於世界上的不變規則。這樣的意象行為是有意識的，讓我們依循著環境去學習如何去感知、察覺事物是否存在。

而有意識的「破壞」是需要時間與環境去證明它是否明顯易見，而因為人們對觸覺的直感，人們習慣的依賴視覺作為觀察事物的依據，在看到有形的改變之後，才能清楚確信的感覺到變化在自己生活周圍裡發生。但往往無形的變化才是真正影響自然的。它對人、事物所給出的是感知與觀念上的改變，而這種改變是人們從表面上無法輕易知覺的。

自然於人為之後

自然與人為是存在著什麼樣的差異？他們同樣都是在紀錄他們創造的過程，形成秩序。水紀錄了水流的過程，石頭紀錄了移動與停留的過程，樹木紀錄了樹木的過程，人也紀錄了人的過程。在條件都相仿的情況下，我想我們也不需要去多加思索「何謂自然」這樣令人眉頭深鎖的字詞，我們只需要很順應的去感覺，依循著自己的身體行為、直感與直觀去紀錄我們所理解的周遭。在這樣的思維下，自然不再只局限於那認知中的顏色。

還原後的自然與人為的再破壞，欲為了形式的再開始

而在人類體現自我行為欲求的推演下，「破壞自然」已經成為了人類紀錄行為過程的軌跡。兩者在時間的平行作用下產生了不斷重新覆蓋狀態。自然與人為是認知中的樣貌我們已經不敢確定。或許在重複行為活動堆積的衍生下，行為所反應的自然已經佔據了我們生活的絕大部分。我想，人們的行為痕跡在這環境中紀錄了人的過程外，也定義出了覆蓋原本自然樣貌的另一種經驗名詞。在這樣的狀態之下，人類在不知不覺中所設定的「行為自然」成為了介於創造與歸返之間的游移狀態。

為、一種創造、一種改變後重新安定的平穩狀態，就像水滴落在水平面上，在水平面靜止之前產生的漣漪，那種微微的、緩緩的波動那樣，雖然少縱即逝，但卻是水平靜止之前的必要存在。因此「間」所表現的是「原本變化中的那未明的因素」，介於開始與結束之間，呈現一種既未定又穩定的狀態，也回應了自然與人為之間的變化象徵。

「間」

這樣的創造與歸返之間的那種游移不明的狀態，無法定義的狀態就如同「間」一般。間可以說是之間，但不代表中間，間並沒有絕對固定的衡量單位，應該說間不能被設定成具有單位的代詞，因為間擁有可度量與非度量的本質。它代表著原有與人為之間的反覆破壞與重新建構，他也不涉及時間，因為間存在於「當下」。因此間也意指著一種歸返、一種停留、一種變化、一種行

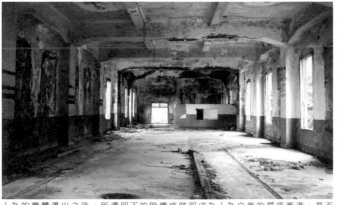

人為的實體遷出之後，所遺留下的毀壞痕跡即成為人為自然的循序漸進，是否為自然我們已無法辨別

思維出走於建築之後

談論到建築，記得在開始接受建築教育時，有著一段比較有記憶的插曲，就是在組別中被問起「你們覺得建築是什麼？」這一段句詞簡單卻讓一群單純的新血們戰戰兢兢的思索了好一陣子才回答的問題，是牆的組合體，是柱子跟樑的搭配，是結構的組合體，是牆的擺放等等...我當時不加思索的說出「建築是歷史」，這樣的回答似乎沒有得到老師較攏長的回應，時間久了，也就漸漸淡忘。到了較高階段的建築教育研究所時，一句更為單純的「什麼是建築」更是讓眾多學生們到了畢業後仍不斷的尋找答案，我想這句意簡單，卻很意義艱深的問題，成為了建築思想的原始開端。

我想，「建築」始終是證明人類存在的印記，就算已經沒有作用了。建築依然佇立於道路旁，訴說著他們佔有的領域與時間帶給他們的印記。在這樣的想法思維之下，建築其實不單單的只代

間與建築之坦然

　　建築是人們意識的模型，是體現人們衍生的形態，在「間」的本質中，人們秩序著建築的型態，也被建築所秩序著。偶然經過日常的一處，看見路旁多了不少龐然大物，走近後見到了每個幾乎等同大小的鋼構造物還算有秩序的堆疊平躺在那，其實也不是多重要的發現，但這樣的不尋常物突然出現在這尋常的地方不免讓人多看幾眼，畢竟他們讓我突然有「集合住宅」的錯覺。先不說明是什麼理由讓我腦海中不自覺的建構出這裡生活的狀態與點滴。有這樣的錯覺，倒不如就這樣去做一個假設，假如他們真的是「集合住宅」呢？

　　如果就存在的印記而言，他們似乎已經滿足了「建築」的構成，唯一讓人無法信服的理由，是缺少了人們對建築一般的認知。也讓我想起一位波蘭藝術家 Jim Kazanjian 所合成出不同於人們生活周圍所能看見的建築架構作品，當中的建築給人一種夾雜於現實、虛幻與絕望的那種窒息感，讓人不去想像自己能否身居於內。建築的孤寂離世、脫離地面、崩塌與無法到達成為了吸引我眼光的元素。

　　這讓我開始思索當建築沒有打算為任何人服務時，沒有設置任何的出入口可以讓人進入時，建築就已經脫離了人們過往的認知存有了吧，似乎也是在暗示著，建築可以因為什麼而存在，也可以成為被人遺忘的背景。

　　表著歷史，應該說建築在我們的身體感知之下，讓我們體認到建築最基本的存在。因此，建築不單單是時間的奴僕，也遷就到我們的記憶與生活慣性。也許建築的存在並不是我們所思索中的那樣具複雜意涵，但有所認知的，建築並不單是我們平常所見，在他具有一個很具象的外表之前，建築就已屹立於我們與世界之間，並具有存在的意志。

「間」築之實

Jim Kazanjian 影像合成　來源 http://www.kazanjian.net/

建築是空間所創造，而空間的本質是「間」的欲為，「間」在建築而言並不是一個明顯易見容易注意到的意識狀態，或許間的狀態已經始。而尋求空間原本的同時，必須更仔細的去探討身體與空間的細微回應，如同人位存在的另一種可能，以「無定空間的借喻，確立了建築存在。

「間」與建築在本質上是難以見定的，在找尋建築之理的過程中，歸返是擁有必要性的，建築解離出空間的自體狀態是必須的，而空間的自體化是建築歸返於間的回應，只有藉由回歸到空間整體的建築來重構、欲為出一個間的原本，才能夠重新再開「間」性，實驗著間與空間的關連性，試著找出建築存在的另一種可能，以「無出那無法預期的空間回應。

也因為這樣的思考，在創作的過程中，思索著建築與空間中的自體與空間所做出的解離分析，並以各樣的自活所多餘的部份，「間」訂定空間的借喻，確立了建築外在空白成為了身體的另一個指向所在，生活的規範不再限定於內，外也不再是生新的行為對應，所欲為出的麼的一定，身體與空間有了空間的內與外也顯得不是那空間都開始變得曖昧、拆解，存有與間是如何回應建築整體的。空間的實虛也不再那樣的一致，主次空間、連結仍然會回應建築整體，也讓我開始思索空間自體化後，返。而在質疑自體後，最後響「間」對於建築存在的歸化影響了建築的構成，也影也就是說，空間的自體重新介定建築之實。與外部機能的「間」性，以尋出建築機能的本源、內部「組構」、「解離」等來找「性」、「無定界」、「集中」、於淨空的廣大場域中，在無

超越了我們現有的語言設定也不一定，間在建築中也許象徵著無意識、無狀態，他自然而然的，也是被欲為的，立定的位置，而行為會去製造出屬於自己身體生活慣性，以自我意識中必然的「製造空間」我想這是我們自我的場域。意識中必然的「製造空間」的速度往往已經超越人的意識，因象徵著無意識、無狀態，他而建築就是在這兩者的磨和之下所產生。為此，追逐建築的本質似乎需要跨越當前社會所具有的價值觀念與思想概念後，才能夠在這樣介於中介與模糊不清的狀態中些微的發掘出建築之理，是我所認為找尋建築本質的方向之一，也是尋求創作的本質。

此讓人反應不及或根本沒有反應。假設全世界的建築都倒了，有人有異議，必然的規則罷樣的一致，主次空間、連結存有與間是如何回應建築自然的就成為了建築，不會那麼只有樹的陰影很野中上課，那麼樹的陰影很們要在廣大無邊只有樹的原質似乎需要跨越當前社會所

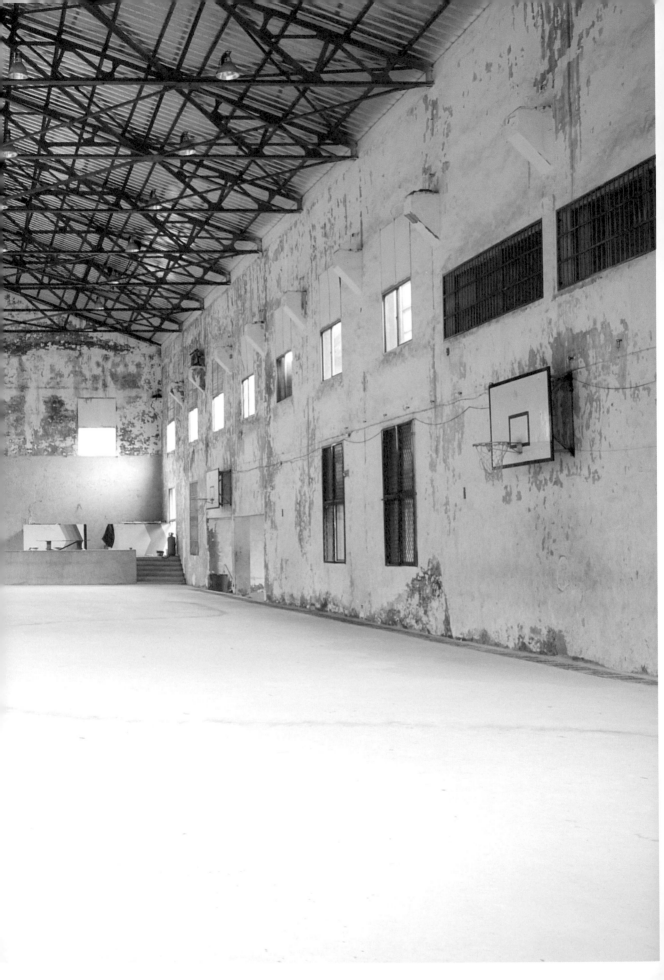

淨空場域中，無意識的狀態會製造出屬於自我身體慣性的場域。這是自我意識中必然的「製造空間」反應。也因為這樣的反應造就了外與內的空間觀念。 攝於 金瓜石

建築無性

在這習慣被歸類的世界裡，分類已經成為人們在日常中最熟悉的行為，而這樣極個人的行為在日常的意識歸類下，空間也在習慣的意識歸類下，漸漸形成了有秩序的「間性」，就像白紙被畫上顏色後被分門別類一般。

而空間賦予建築存在的的「性」為何？我想，「性」在這裡比較不偏向較為個人的指向或是類別，而是空間原本存有的質性。空間是人們體會周圍的秩序所成形的個人場域，是回應環境而造就的意識模型，也因為直屬個人，因此空間呈現出的「無性別」姿態才會短暫的被人所見。

而「間」並不涉及哪一類，也不涉及空間大小或型態美感，「間」的存在不需要其餘的介面。然而，行為的置入對於空間而言是「間」的明顯。當空間因為意識行為而被賦予不同的性質與屬性時，「間」是以無所屬性的姿態不知不覺的並置在空間中，使人們會在無意之下會依從自我的意識與身體行為聚集出屬於自己生活慣性的場域，並回應建築。因此，人們置存於空間時將伴隨著自我像去建構、解離空間，也明顯著「空間的無性」。

在我的生長環境中有一座稍顯紛亂老舊商場，商場的組成是由外圍、中圍、內圍三個環形組成的傳統商場，環形之間交織著商場步道與後巷，進入到商場內除了所見到的商家之外，還不時可以見到交錯其中裸露後巷。而這座商場因為都市的發展之下漸漸的被人們遺忘，雖然仍有些許人客，但依然無法減緩商場行為空間的轉變，居住行為漸漸的取代了商場空間，轉而取代了原本舊有的面貌，使商場成為了表象。而在商場機能漸漸消失的情況下，成為了通往周圍商區的捷徑，成為一個「被經過的空間」，有如城門那樣極端的將人群集中到此卻又無法讓人停留那樣無性的存在。而具有防火機能的後巷，因為生活的需求而成為了外人無法輕易看見的共有廚房。老舊而平靜的商場，正因為不同生活行為而被賦與不同的存在意義，建築因為無性而不斷的被重複覆寫。「無性」存在而抑是空間的本質，本質上的不需要他者。

作品《細巷住宅》中，我將居住行為置入到牆之內，釋放其他的空間讓，人行走與經過，將人的居住行為置換，居住空間的消失其實也顯現出外放空間大空的存在。然而「無性」也象徵著空間在「間」的存在下產生差異，就如同水加入鹽或糖所賦予味覺上的差異一般。建築在「間」的差異之下被定義，而空間並無原罪，只是回到「間」的本質上，無性空間成為了建築的差異。

作品《細巷住宅》 無等差空間

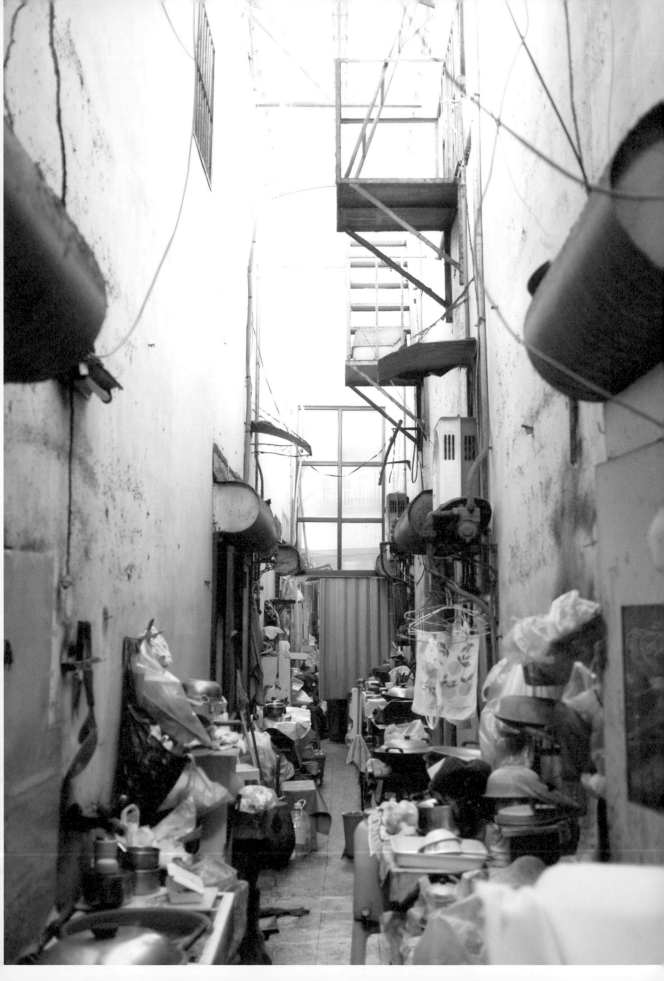

實像歪曲的無別

細巷住宅／空間的再定義
Not other of Distort Entities
Alleys House／To redefine of space

空間存在不被界線所框定，如何定義才能夠使空間成為完整？或許，消失才能夠顯現的空間的完整。

《細巷住宅》重新定義使用空間的「居住」邏輯，將居住行為擠壓至牆之內，釋放出顯見的大空。牆面失序的垂直，將地面人行走的空間解離出來，也定義出在一定高度上掩蓋視覺讓人錯視的知感空間，底層歸返大地，回歸行走對於建築存在的探知。「間」顯示著空間的「可用」與「無用」，當建築成為了「經過」，穿透成為了建築所在的定義。連續的空間也模糊了內外的框界。使人們在此而聚集、經過。

空間的再定義

要如何定義建築？直接一點的說就是改變與破壞吧。只是在破壞之後，建築成為了實質上的存有。

然而建築一開始就在，破壞只是讓我們更輕易看見。

建築是人類意識的回歸，在「間」的回歸下所建立的「日常」。在日常中，人無法脫序「正常」這件事情，因為只要背離了慣性，感到不自在是理所當然。假如出現內頁全是空白的書，產生閱讀上的困難是必然的。因為在讀之前，我們早已經把「書」定義在「有字」上面。因此書的空白更新了我們對書的慣性與認知。這不可違逆，因為這是行為與「間」作用下的歸返性質。

我們沒有辦法很清楚明瞭的去探知到底什麼是建築與建築存在的方式，應該這麼說，建築早已存在，只是人們用不同的解讀在理解建築。

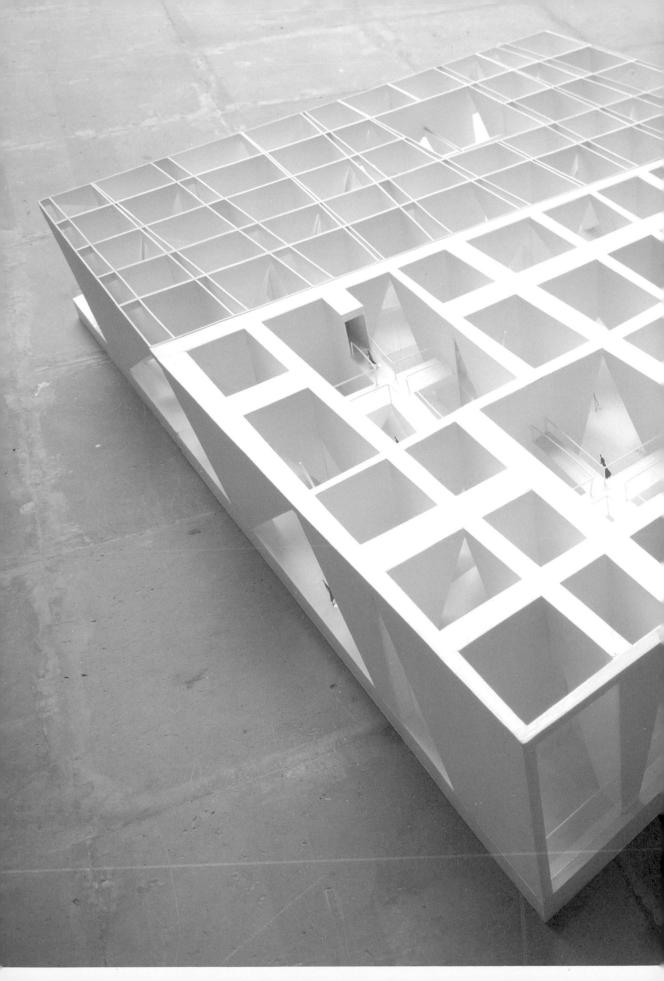

行走是認知建築的初步，在視覺的部分遮擋下開啟了對建築該有的懷疑，建築與空間的喃喃自語建立於存在之上。
空間之間在不同的遠近透視下呈現不同的厚度。像是在十字路口視覺所知覺到的存有空間是各種面相的匯流一樣。

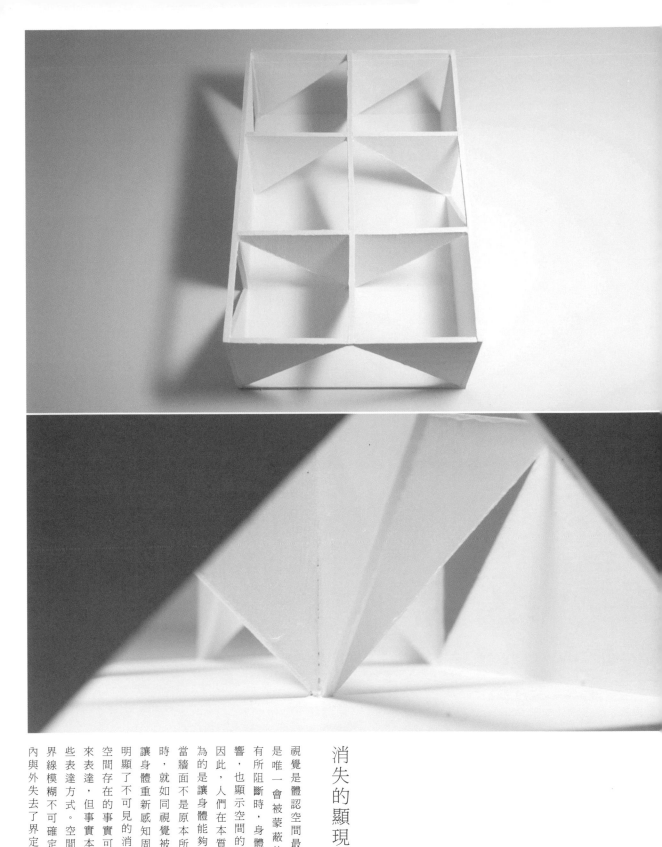

消失的顯現

視覺是體認空間最直接的感知，也是唯一會被蒙蔽的感官。當視覺有所阻斷時，身體行為也會有所影響，也顯示空間的不全。

因此，人們在本質上的依賴視覺，為的是讓身體能夠更精確的使用。

當牆面不是原本所認知的垂直水平時，就如同視覺被遮蔽那樣必須的讓身體重新感知周圍，也因為遮蔽明顯了不可見的消失。

空間存在的事實可以用不同的方式來表達，但事實本身並不同等於那些表達方式。空間連續而不完全，界線模糊不可確定也不斷的延續，內與外失去了界定。

在相同的形式之下，空間所顯示的是那被刻意隱匿的消失。這裡所顯現的是一個一個空間下細微的差異，建築之「間」，明顯了建築不易明見的全面。

有如果肉與種子，就傳承而言，果肉並不是水果的價值，具有實質效益的是種子，而種子才能夠創造果肉。

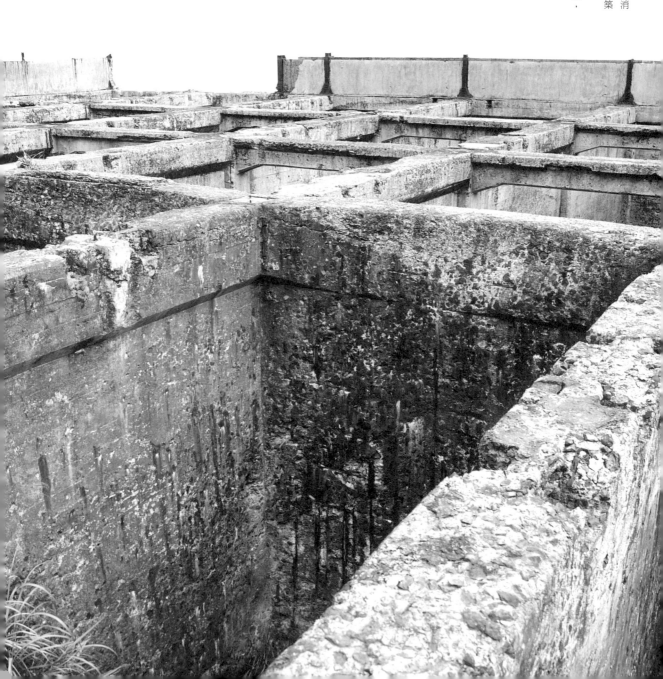

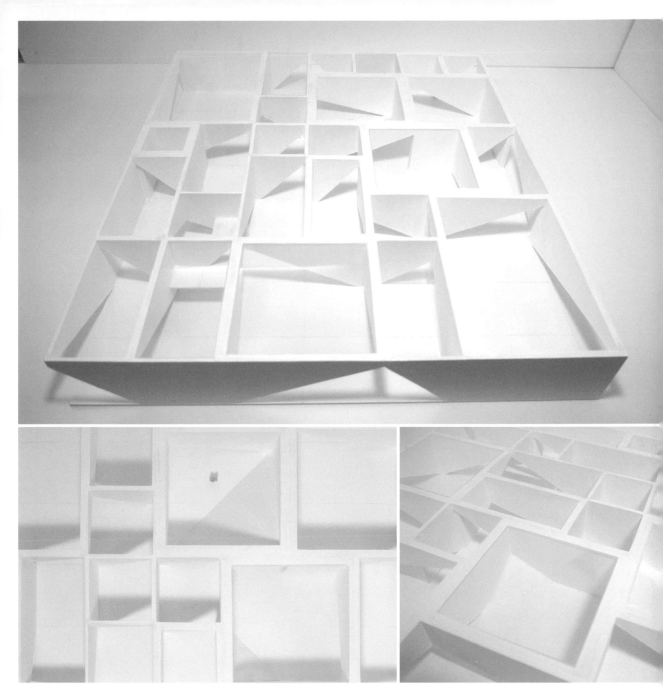

厚度之間

人們對於空間內與外有著不變的邏輯，因此無論空間型態如何改變，人們都無辦法用「相等」的態度去看待內部與外部。

「厚度」是分隔內與外的具體。然而，內與外於建築而言並無分別也無所謂對立關係，只要厚度稍微的建立，空間之「間」就會因此被人們定義。

將牆納為空間的一部分，將生活與機能植入於「厚度」中，使牆成為生活的主要，不同厚度顯示了不同機能的位置所在，房間、書房、到只容納的下洗手臺的寬度，同時，也釋出了廣大的外。厚度空間存在的同時也象徵著居住的隱匿消失。

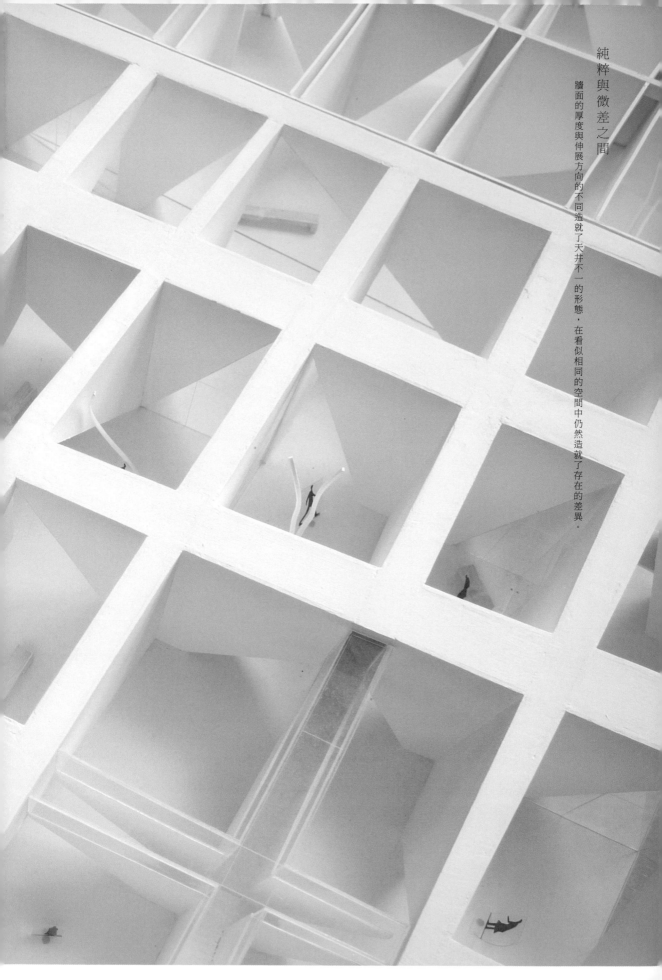

純粹與微差之間

牆面的厚度與伸展方向的不同造就了天井不一的形態，在看似相同的空間中仍然造就了存在的差異。

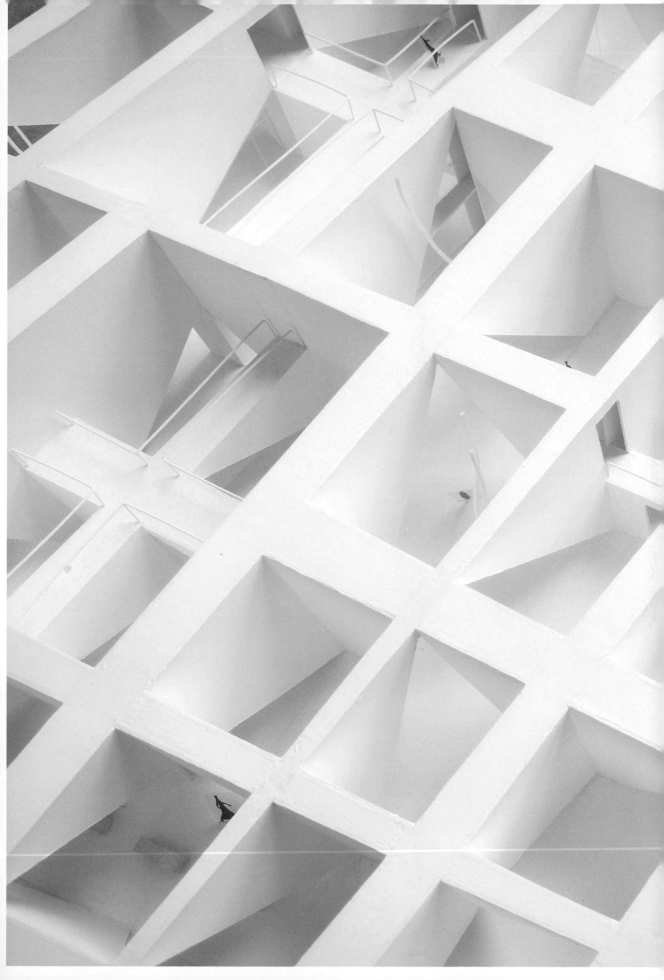

Room

Bathroom

Outfield

Tree

Outfield

Bookcase

Crop

Storage Room

Plaza

Room

Crop

Tree

Bed

Shower

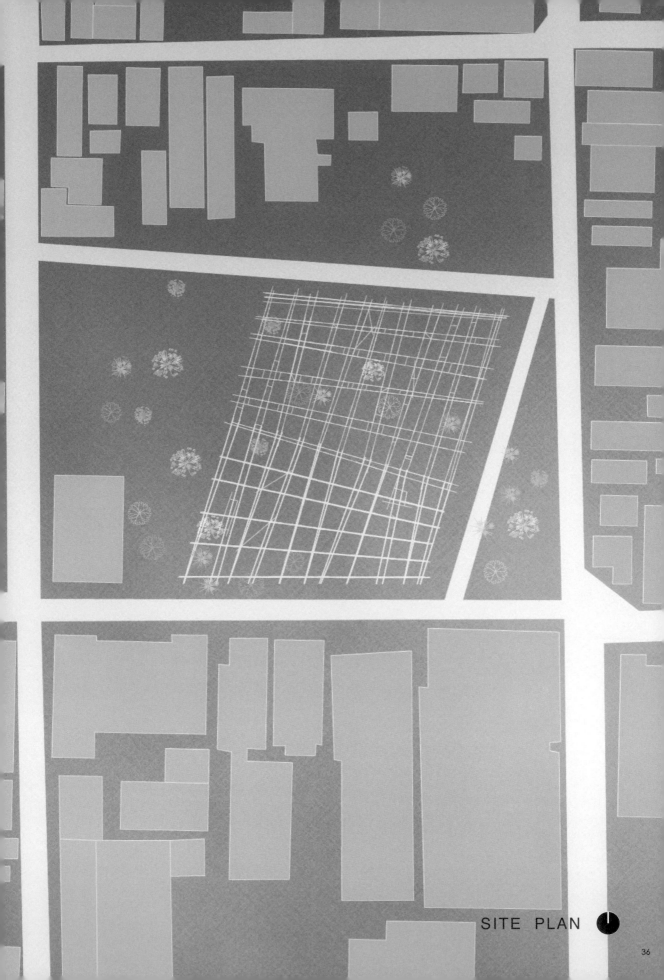

SITE PLAN

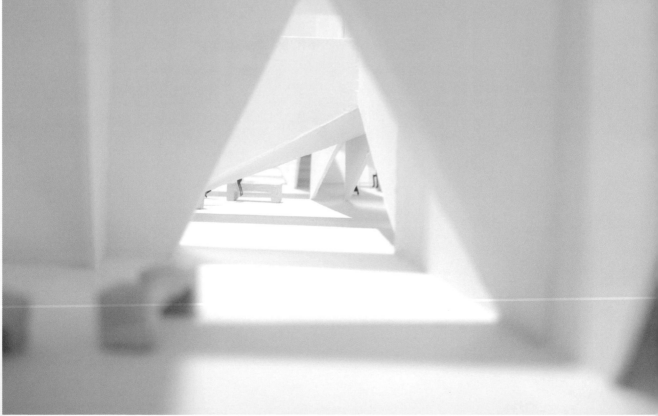

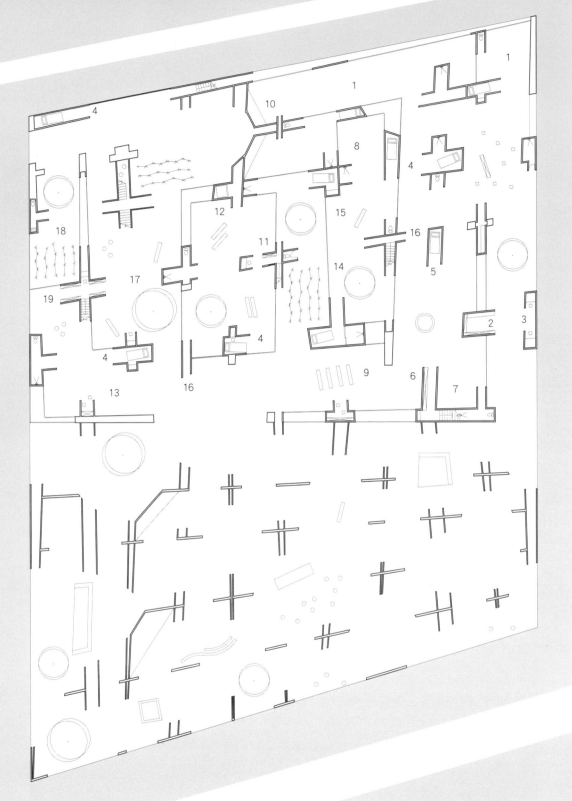

First Floor Plan

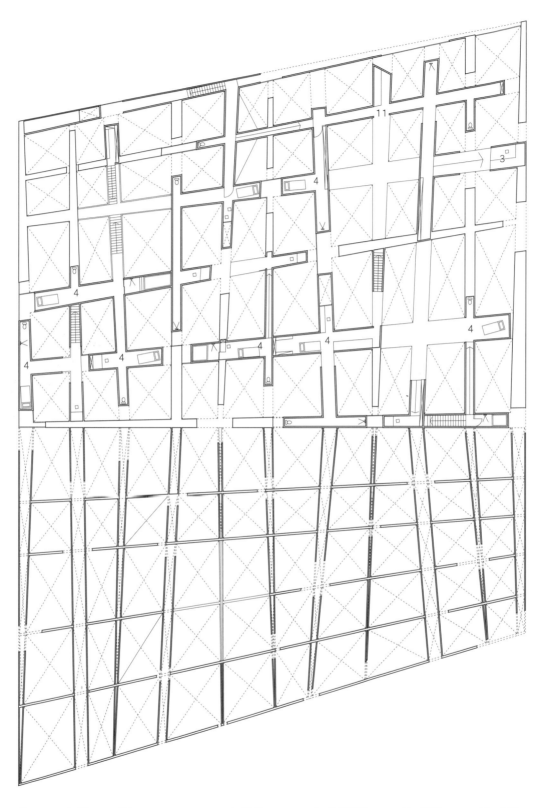

Second Floor Plan

1 藝廊	6 長廊書室	11 書房	16 入口
2 書室	7 梯間	12 澡堂	17 白場域
3 工作房	8 外場	13 佈告廊	18 裏花園
4 一人居間	9 食堂	14 花園	19 書廊
5 單床	10 斜肩入口	15 場間	

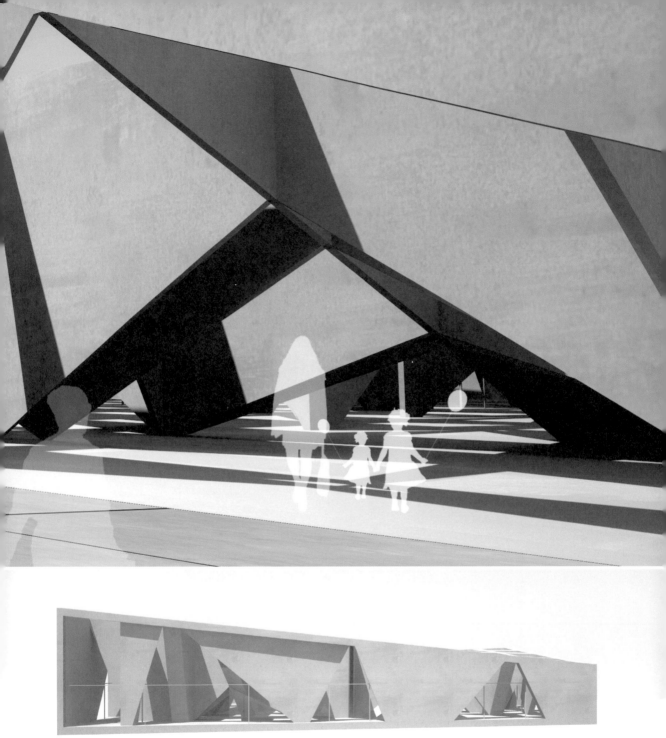

北向立面 / N ELEVATION

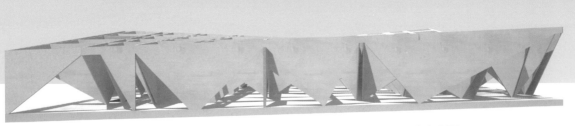

南向立面 / S ELEVATION

東向立面 / E ELEVATION

　西向立面 / W ELEVATION

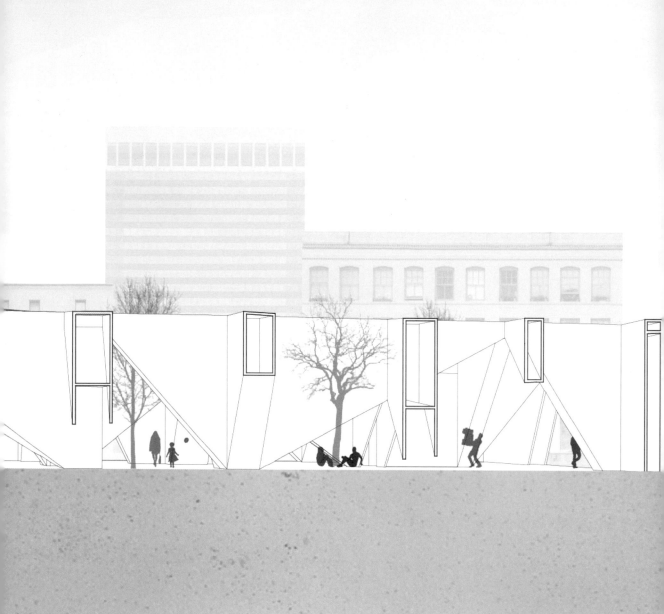

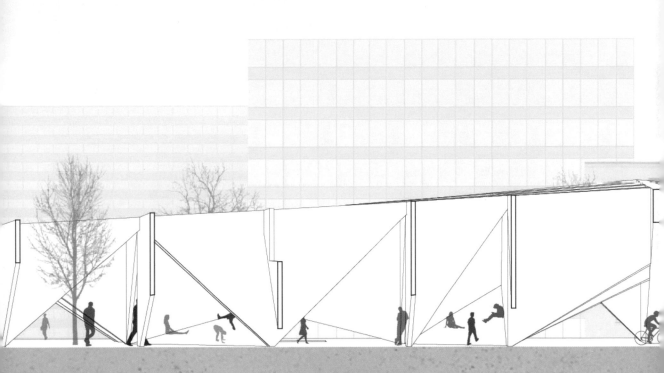

A-A 東向立面圖深入 11m 剖面 / SECTION

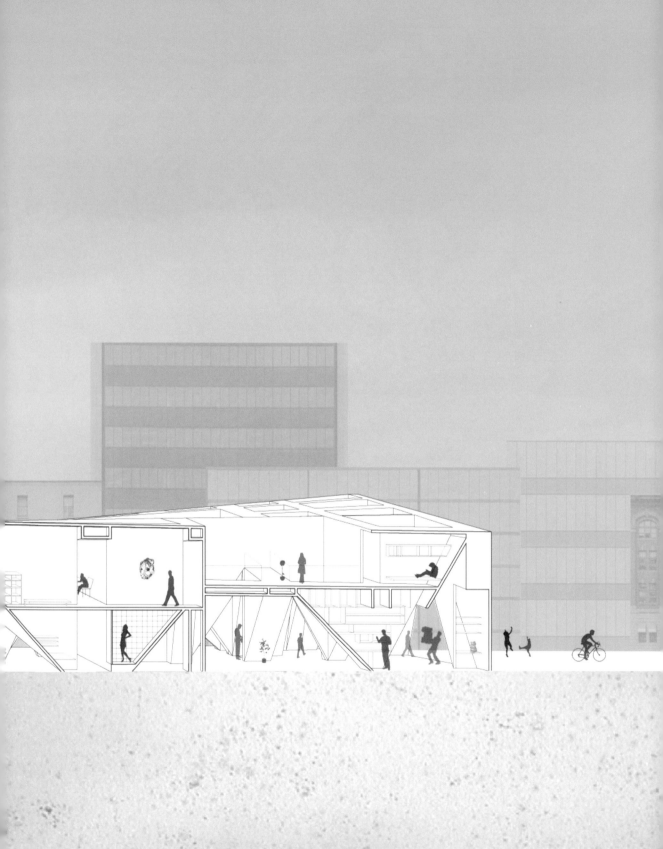

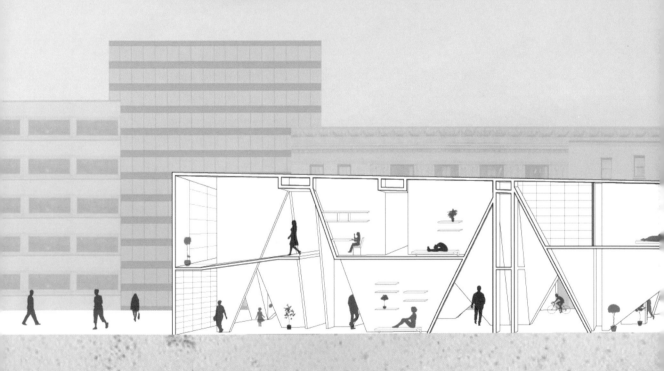

B-B 南向立面圖深入 35m 剖面 / SECTION

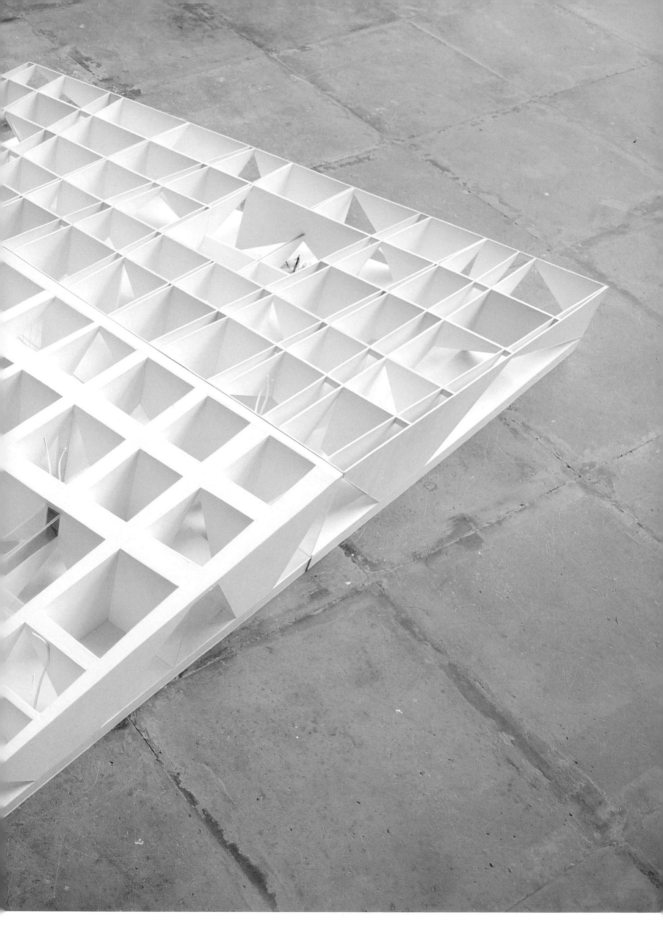

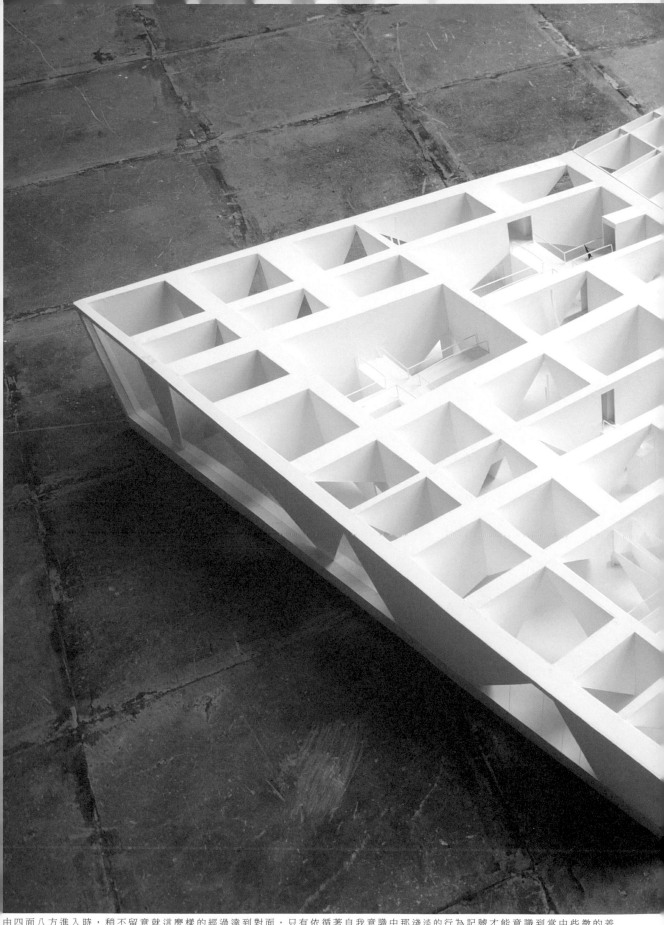

由四面八方進入時，稍不留意就這麼樣的經過達到對面，只有依循著自我意識中那淺淡的行為記號才能意識到當中些微的差異，經驗並停留於空間。

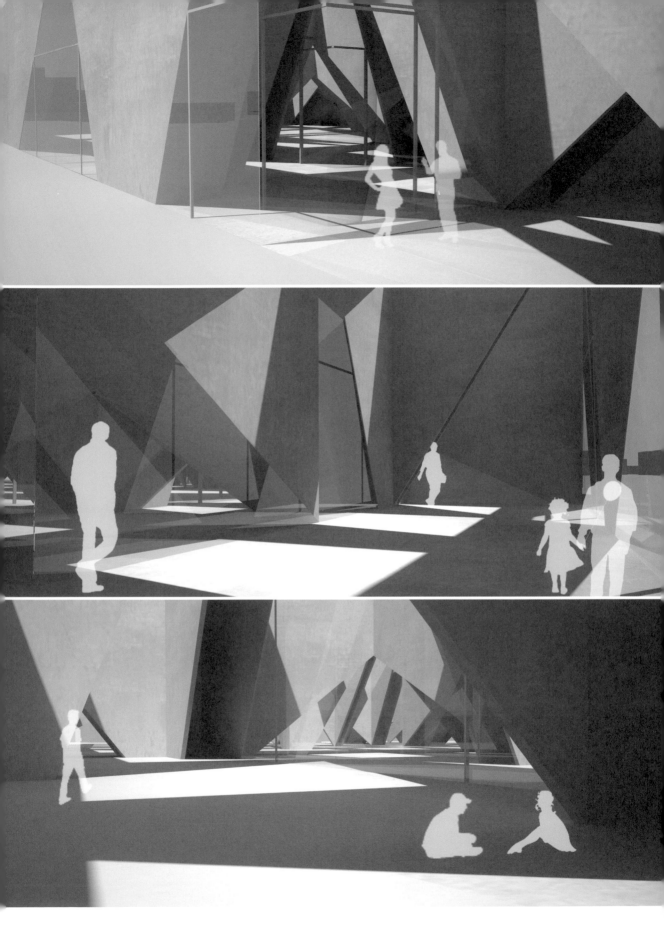

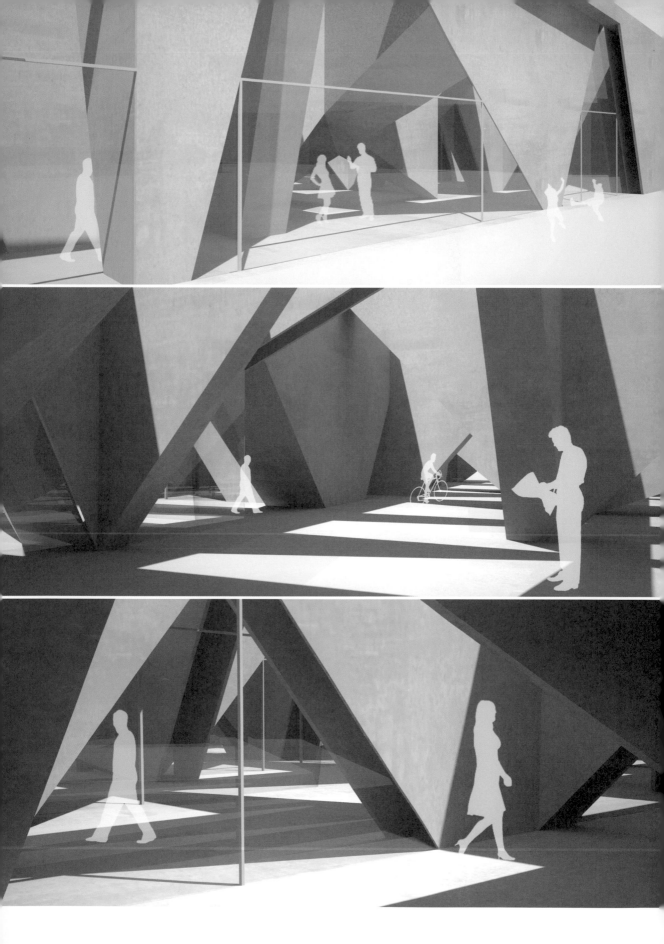

事物無性、無形、無相，只有在發生的當下成為真實。

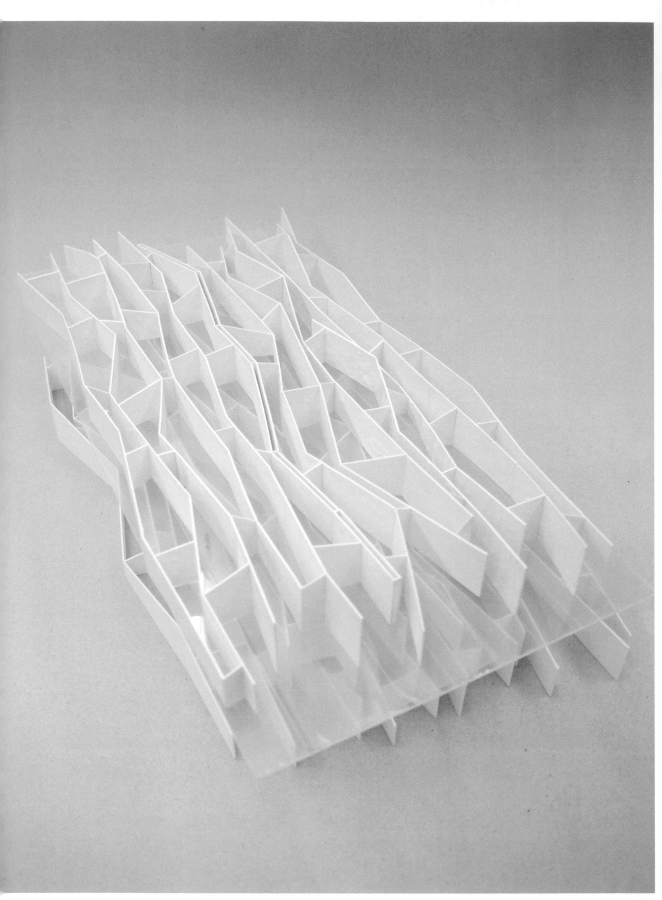

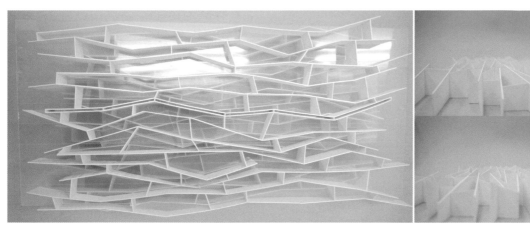

自我場域

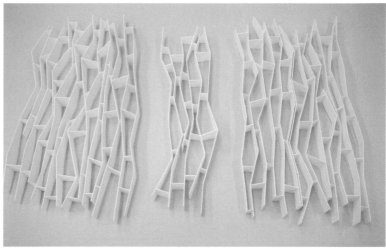

對流浪人來說，都市就是一座巨大的建築載體，隨地而居、隨路而行皆是自由，只要不犯法，都市就是永遠的旅館，只要有人驅趕，就移動到下一個方位再開始、無人注意之下也明顯了都市空間那剩餘空白與無性。

一道一曲折的牆面引導了人的自由，鋸齒狀的高低建構了空間的錯縫控制了視覺，時不時的看見身旁的人們，而牆面圍逆出的不定向空白，無性的為了成為「何」而存在。穿透建築的天井；引導上下的階梯；狹長的會議討論的場所；獨立運行的個人工作室；就近交流的休憩空間。有時還可以跨過沒有完全被遮擋的牆面。

隔離與穿透之「間」，融合了所有空間關係讓空間丟失了分隔。成為連續無性空間。

建築內 自體失衡

空間是對於建築內自體的組構，是創造建築也是呈現「間」築。對於空間的解釋，就如同在白紙上作畫一般，充滿著隨機與探知，然而建築一旦訂定下來，所表述的確定反而掩蓋了空間所具有的「間」。因此建築擁有表象與全面後，在世界天與地之間實存後，人們同時也迷失了對「間」的探知。

而在人類有了分類的概念之後，面對越來越有限的空間出現了收納的習慣，而收納形式也幾乎清一色的顯現出矩型收納，我想這是人類對於空間設置的慣性概念所導致出的元素，也就是對人而言，矩型空間是一個極為自然的存在，因此不能否認的，矩型空間在建築中是最具有「間」的存在概念的，雖然欲為，但也自然。

在這樣矩型的規則裡，大小是一種極為被動的主流控制因素，決定著物品如何被放置，也決定著被放置的位置，這是一個極為單純的道理，是自然不可膩的規則，工具箱、書籍、一堆信、花瓶、娃娃⋯⋯無論如何，所呈現的是人們認為具有「私我」屬性的物件，也因為這樣得到一個「區域」，而在這區域當中要拿出所想要的物品，也必須在確認矩行的形態後才能拿出。書有書的拿法，工具箱有工具箱的拿法，諸如此類。

我想，在我們真正體認一個未知的空間之前，我們對於空間的感與受狀態是最直覺不具方向的，像是拿取某樣物品在身體做出動作前那短暫充滿著未知與探求的空白狀態。這樣介入身體行為之前的「間」的空間狀態，就像在認知掌握建築空間之前，輕微認知到「間」的方式。

然而，人們在認知建築之後，需求架構了空間，場所與場域被引導重構，自然空間與身體行為間續影響，因而確立了空間的「非單一」。訂定了空間解離與再組構的基礎。

因此，空間因為那難以界定的「間」產生不同屬性與位置，使建築空間成為固定的非單一的構成，所居存的空間與建築的關係開始解離、重構，甚至難以定義，並在「整體」與「自體」間游移。人們依從著自己的習性將自身存有與空間型塑來對空間之「間」做出回應，做出建築之型，產生屬於自己所習慣的烏托邦。

作品《需求者住宅》中以「個體」與「獨一」使空間的組成像是被傾倒出的隨機物那樣，有著不明確與紛亂，再一個一個不明確的矩形體下再組合成一個單一的完整，試著在一個單體的矩形體下找出空間層疊下的「間」性，在空間交疊錯宗的不確定下，無數的經過與穿越非自我的空間場所，為了前往另一個未知的空間，必須一再的經過另一個空間的一部分。在這裡巧遇、共享、發現，顯現的是生活附著於建築空間的「間」。我想，在認知建築空間之前，我們就像回到了失去光明洞穴一般仰賴著視覺來滿足我們對於碰觸空間的渴望，在穿越、經過、打開的

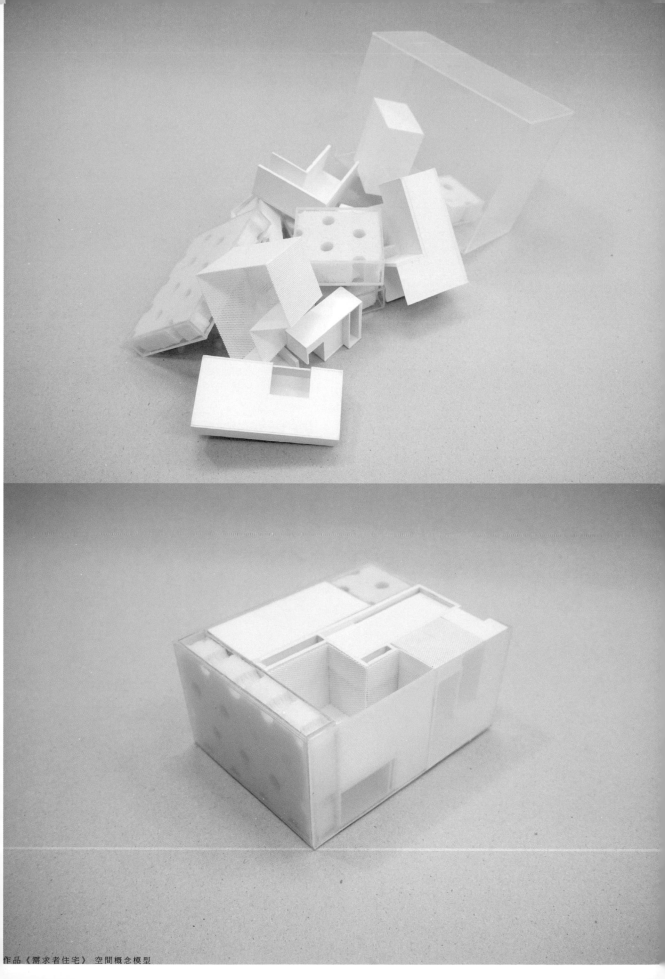

作品《需求者住宅》 空間概念模型

收納是人類顯現私我的行徑構築，而在慣有的矩型收納行為下，顯現了人隱匿的空間慣性概念，也就是矩型對人類而言，是感知中的慣性自然存在。　攝於 台南

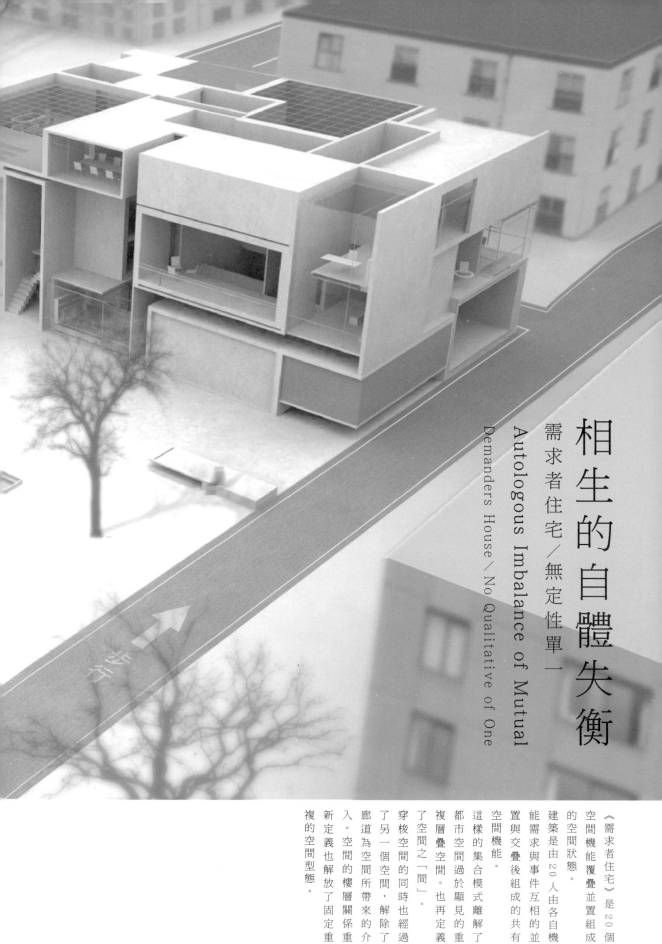

相生的自體失衡

需求者住宅／無定性單一

Autologous Imbalance of Mutual

Demanders House／No Qualitative of One

《需求者住宅》是20個空間機能覆疊並置組成的空間狀態。

建築是由20人由各自機能需求與事件互相的並置與交疊後組成的共有空間機能。

這樣的集合模式離解了都市空間過於顯見的重複層疊空間。也再定義了空間之「間」。

穿梭空間的同時也經過了另一個空間，解除了廊道為空間所帶來的介入。空間的樓層關係重新定義也解放了固定重複的空間型態。

「2012高雄青春設計節」 空間設計類 廠商特別獎

單一

受到「數字」的影響，使「一」成為絕對的單一。因此「單一」都會有著「完整」的觀念，也就是「沒有下文、沒有多餘」。如果解離了數字觀念，「一」的存在模式也就不那麼一定，無論單一順序排列變化為何，「一」永遠只是那總和序列中的一部分。就像1~10當中的3只是當中的其中之一，就算改變了順序依然不會影響當中「完整」的事實，因此「單一」定義了所有，包含了變化與無變化。

建築是「一的多重」。建築多重的生活狀態訴說了建築對於空間存在的無定性。單一包含著拆解、分離、核心、相反、分割，就如同無限數中的其中一數那樣包含於所有內。也因為這樣，邊緣的機能也是核心，解離了主次空間。所看到的全體，並不一定是觀念中的由完全整齊的形式所建構的，試著以不同形式不同狀態所建構起來的「一」，及是單一對於建築存在的詮釋。

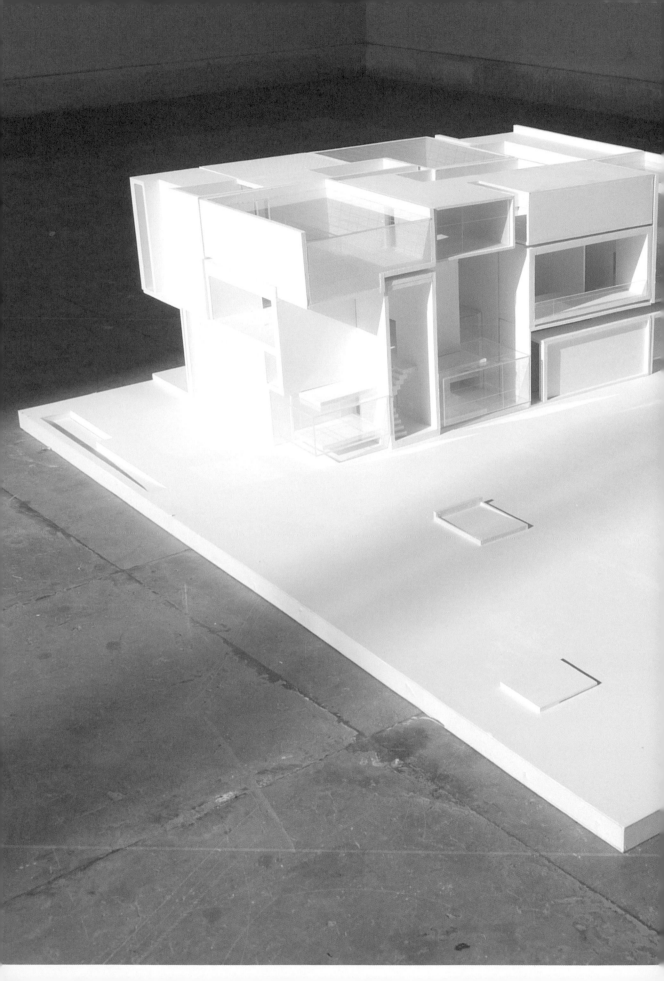

離解之後才能夠看見行為真實的所在。 攝於 台南

只有真正的破除了那自理界定的界線，建築才得以真正的被顯露。 攝於 台中

建築的全

事物唯有被拆除後才得以歸返真實空間痕跡，顯現身體與生活的比對也混合了空間消失的邊界。

當建築失去了界定，空間重新訂定了建築與空間的境界，這時建築所遺留的是空間的單一與建築的「全」。界線模糊了空間明顯了「間」。開放、連通、干擾，成為建築的界定，空間的混合也劃分出屬於各個空間的性質與角落。大小、形狀劃定了空間的個性與訴求，訂定了「單一的多重」，詮譯建築的全。

整理桌面行為就像是破壞事件，也顯出製造事件的再開始。

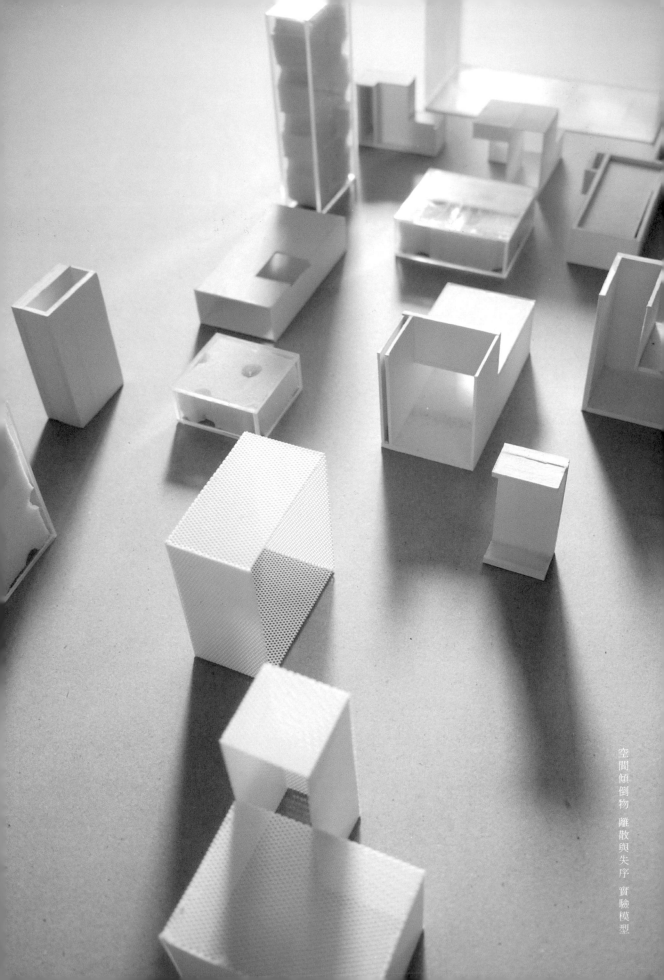

空間傾倒物 離散與失序 實驗模型

11

06

01

12

07

02

13

08

03

14

09

04

ALL

10

05

多重空間的一致

空間的多重並置模糊了空間邊界之外，也宣示了空間個體的自體性存在。在需求的混合之下，重新定義了居所的邏輯，在交織的空間下重新審定機能對居住的影響。

空間相生的一致

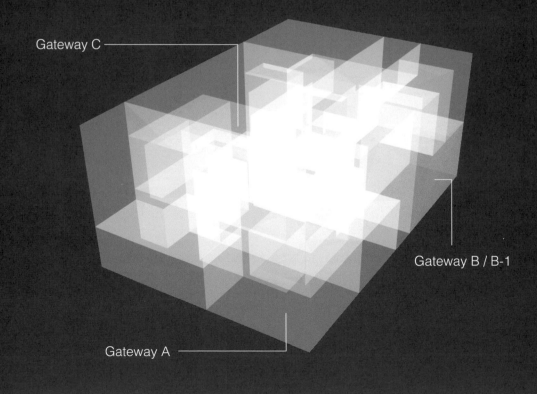

Gateway C

Gateway B / B-1

Gateway A

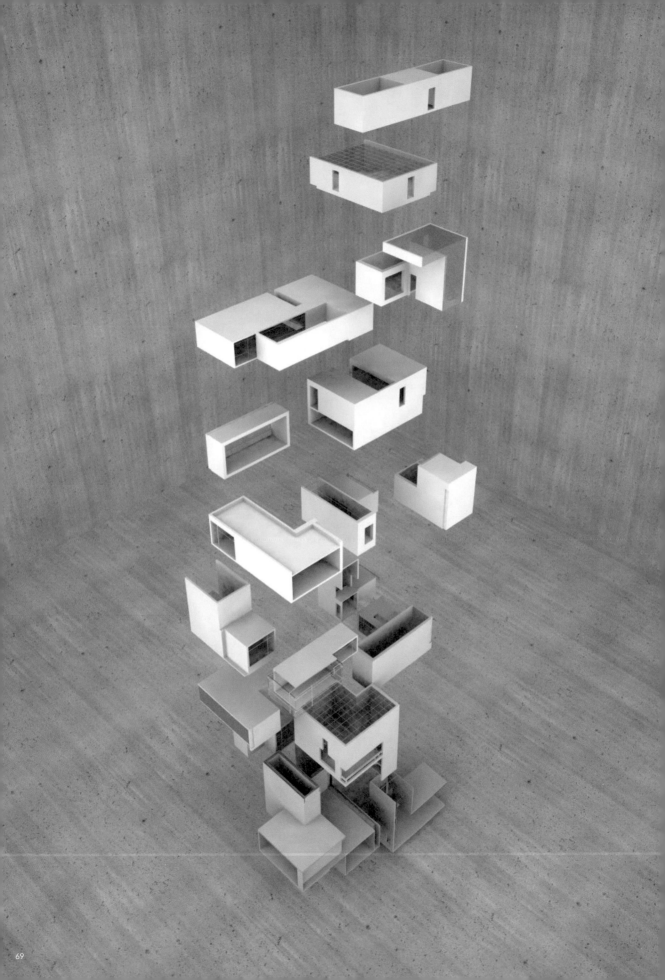

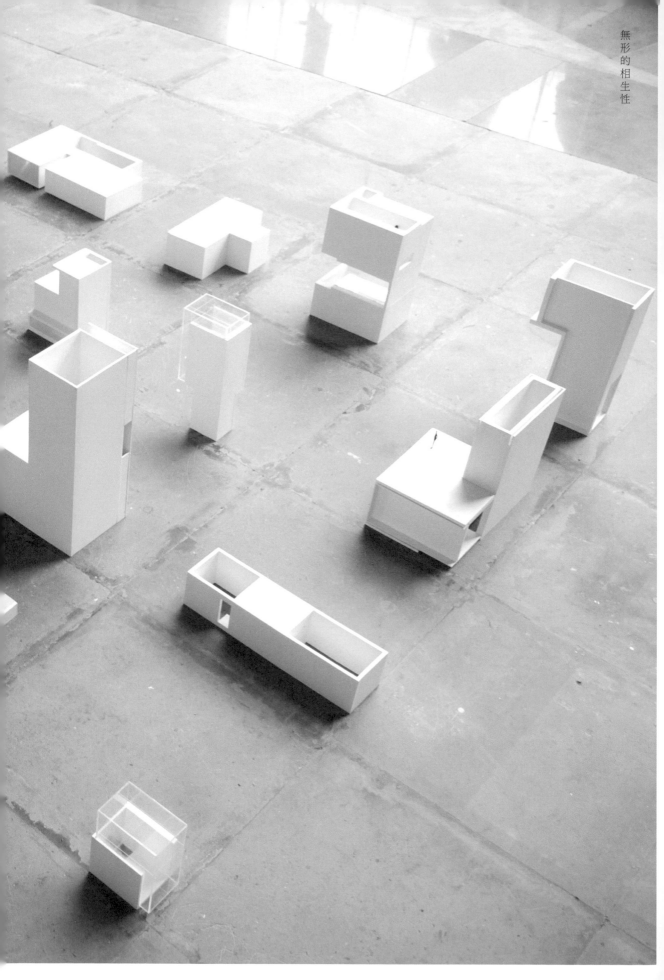

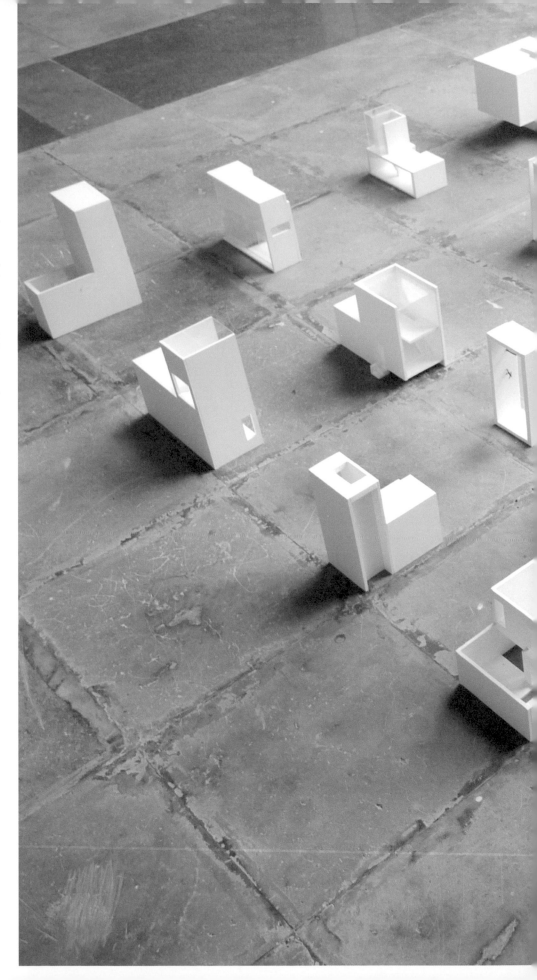

相生的個體依存

散置一旁的物件彼此之間沒有任何關係，並有如獨立個體有般著各自的個性，也製造著各自的事件，在各自的不明確之下，無法控制的互相干擾、串連。在無形的狀態之下被堆疊並置著，直到生活置入後，形成完整空間之「間」，是互相依存的。最後的堆疊、秩序，完整的並置了每個單獨的個體，最後留存於相同的「單一」。

Gateway B
出入口

Gateway A
出入口

Space Model 09

Space Model 07

Space Model 04

Space Model 01

Space Model 10

Space Model 08

Space Model 05

Space Model 02

Space Model 11

Space Model 06

Space Model 03

07 / 4F / Living room / Room

08 / 1F / Entrances and Exits

09 / 3F / Restaurant

10 / 1F / Room / 1F / Gallery

11 / 3F / Outdoor Study room

01 / 1F / Entrances and Exits

02 / 1F / Open space

03 / 1F / Conference room

04 / 1F / Restaurant

05 / 3F / Living room / 4F / Study room

06 / 3F / Balcony

Gateway C
出入口 C

Gateway B-1
出入口 B-1

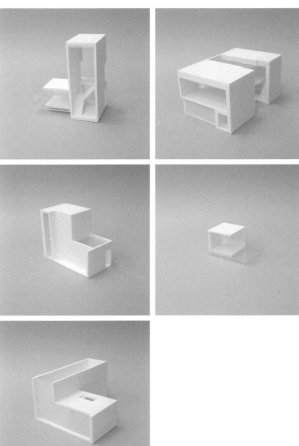

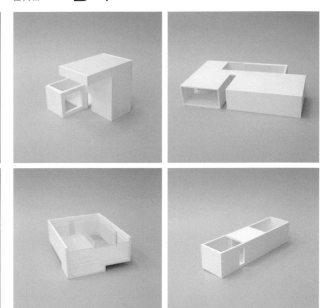

A Gateway Spatial perspective
出入口 空間角度

No.01 / 1F / Entrances and Exits
No.02 / 1F / Open space
No.03 / 1F / Conference room
No.04 / 1F / Restaurant
No.05 / 3F / Living room / 4F / Study room
No.06 / 3F / Balcony

01 / 1F /
Entrances and Exits

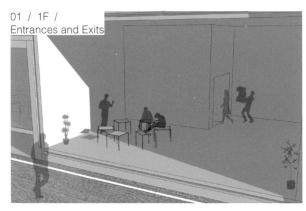

02 / 1F /
Open space

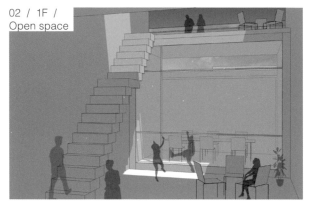

03 / 1F /
Conference room

04 / 1F /
Restaurant

05 / 3F /
Living room
4F /
Study room

06 / 3F /
Balcony

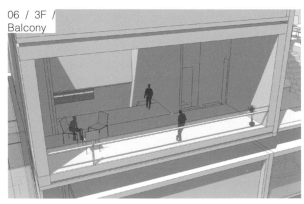

B Gateway　Spatial perspective
　　出入口　　　空間角度

No.07 / 4F / Living room / 4F / Room

No.08 / 1F / Entrances and Exits

No.09 / 3F / Restaurant

No.10 / 3F / Outdoor Study room

No.11 / 1F / Room / 1F / Gallery

07 / 4F /
Living room
4F /
Room

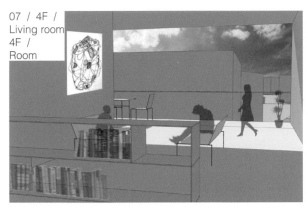

08 / 1F /
Entrances and Exits

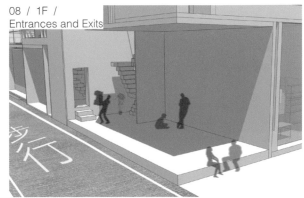

09 / 3F /
Restaurant

10 / 1F /
Room
1F /
Gallery

11 / 3F /
Outdoor Study room

每個單位體都代表著「一個人」或「一家人」的自有需求，在事件需求的表象下，機能不再以往常的方式進行。有的人只需求一個陽台，有的人嚮往著人來人往的吃飯空間，有的需要工作場合之外的私有會議空間 ...，空間之間的中介不再只局限於一面牆。

No.12 / 4F / Restaurant / 4F / Living room / 4F / Room

No.15 / 4F / Corridor

No.14 / 3F / Restaurant

No.13 / 4F / Outdoor Conference room

12 / 4F /
Restaurant
4F /
Living room
4F /
Room

13 / 4F /
Corridor

14 / 3F /
Restaurant

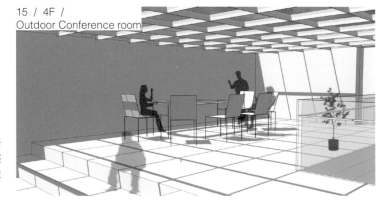

15 / 4F /
Outdoor Conference room

穿越非己的空間達到己地是為居住的轉化，當居住已不再私有，或是介於私有與開放之間時，經過與被經過就已成為居住的事件之一，成為居住的一部分。

C Gateway Spatial perspective
出入口　　空間角度

No.16　/　2F / Study room / 2F / Room / 3F / Conference room
　　　　/　3F / Room

No.17　/　1F / Study room

No.18　/　1F / Entrances and Exits / 2F / Corridor

No.19　/　3F　 Room and Gallery

No.20　/　1F / Study room / 1F / Room

16 / 2F / Study room / 2F / Room
3F / Conference room / 3F / Room

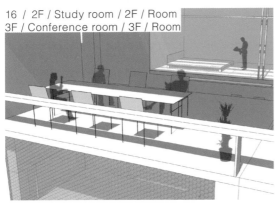

17 / 1F /
Study room

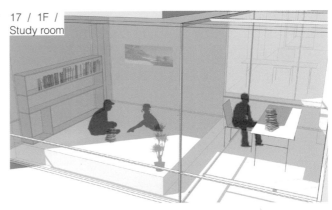

18 / 1F / Entrances and Exits
2F / Corridor

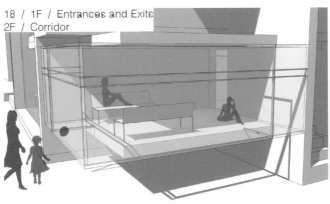

10 / 3F /
Room

20 / 1F /
Study room
1F /
Room

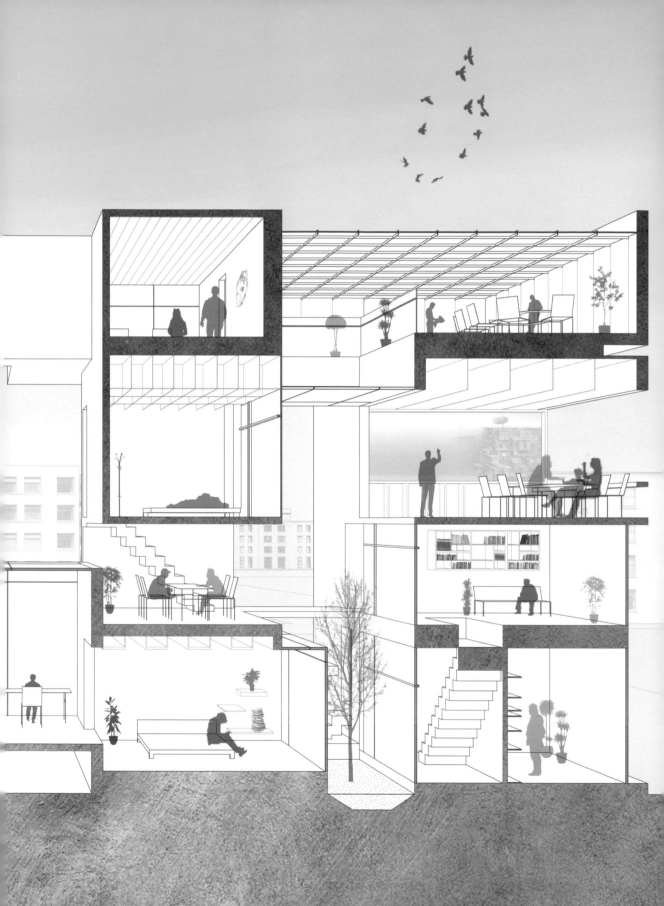

各自獨一需求的共有生活

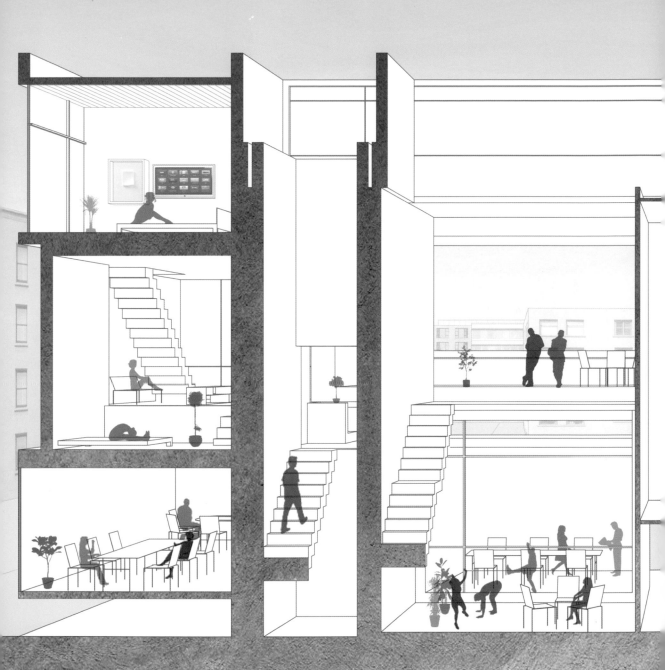

剖面 / SECTION

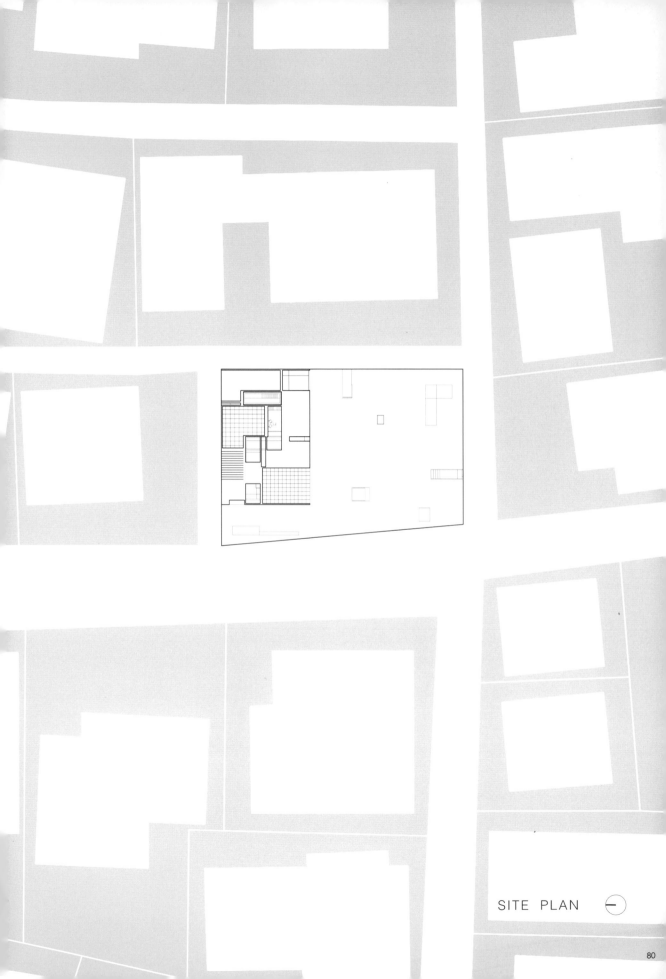

SITE PLAN ⊖

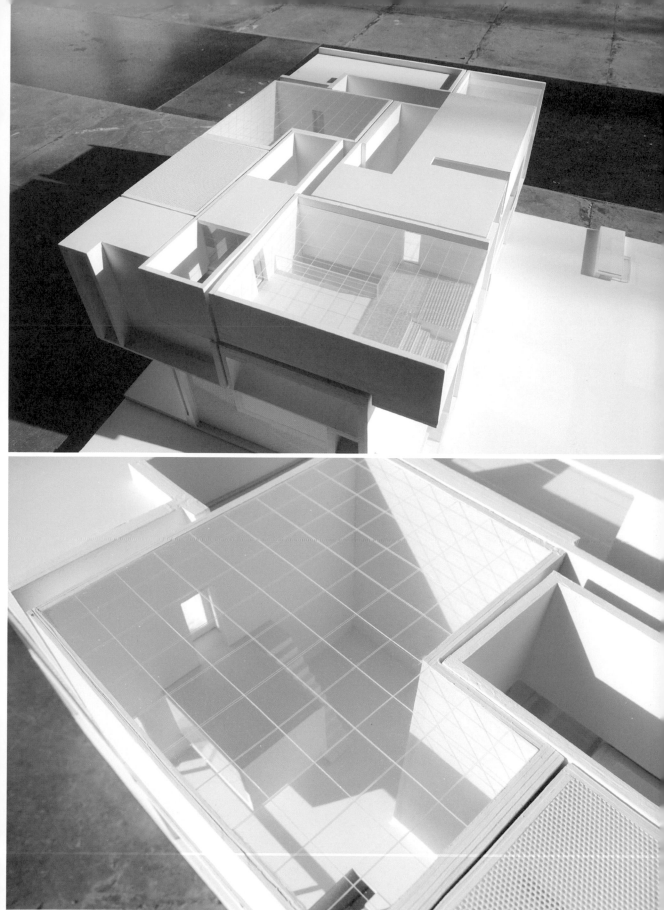

共有的天井與自有的光線

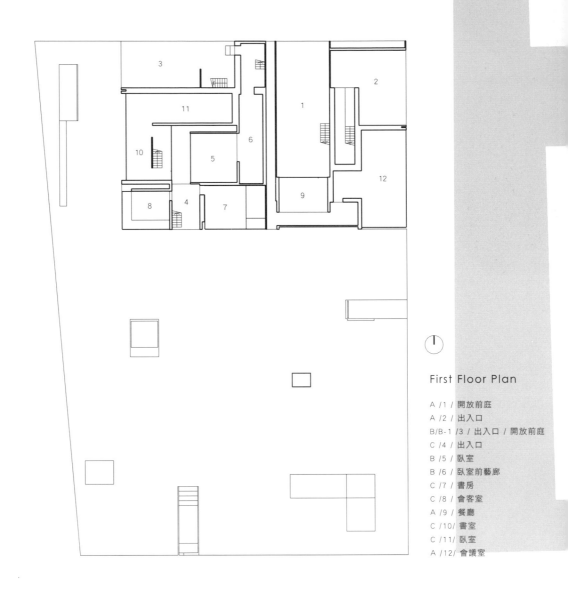

First Floor Plan

A /1 / 開放前庭
A /2 / 出入口
B/B-1 /3 / 出入口 / 開放前庭
C /4 / 出入口
B /5 / 臥室
B /6 / 臥室前藝廊
C /7 / 書房
C /8 / 會客室
A /9 / 餐廳
C /10/ 書室
C /11/ 臥室
A /12/ 會議室

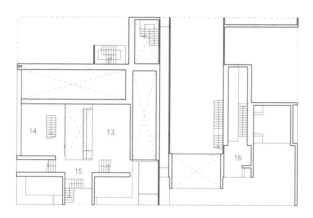

Second Floor Plan

C / 13 / 臥室
C / 14 / 書房
C / 15 / 梯廳
A / 16 / 梯廳

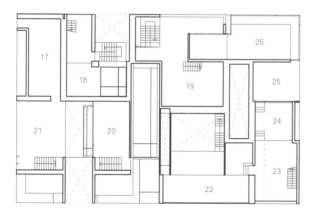

Thirth Floor Plan

C / 17 / 個人藝廊
B-1 / 18 / 餐廳
B / 19 / 內之外書房
C / 20 / 臥室
C / 21 / 會客室
A / 22 / 陽台
A / 23 / 客廳
A / 24 / 和室
A / 25 / 陽台
B / 26 / 餐廳

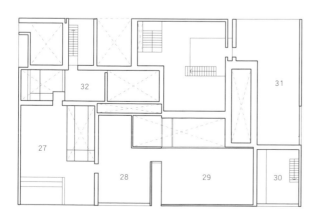

Fourth Floor Plan

B-1 / 27 / 內之外會客室
B-1 / 28 / 餐廳
B-1 / 29 / 客廳臥室
A / 30 / 書房
B / 31 / 客廳臥室
B-1 / 32 / 廊廳

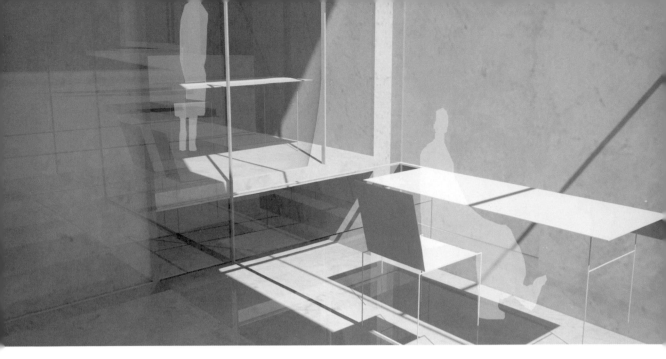

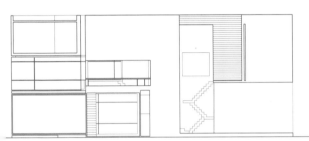

北向立面 / N ELEVATION

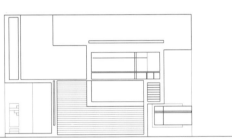

西向立面 / W ELEVATION

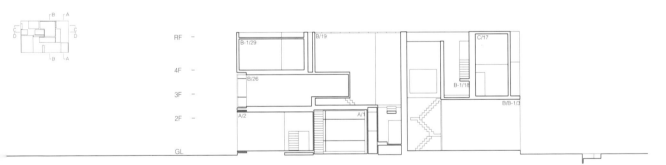

C-C 剖面 / SECTION

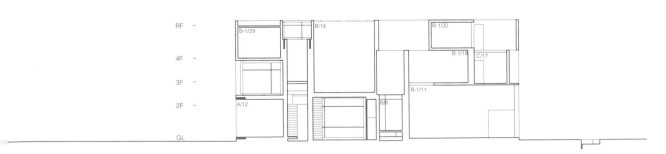

D-D 剖面 / SECTION

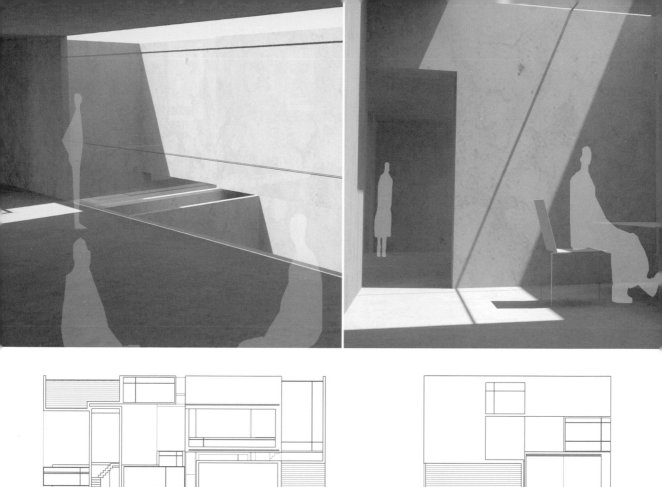

南向立面 / S ELEVATION

東向立面 / E ELEVATION

A-A SECTION	B-B SECTION	C-C SECTION	D-D SECTION
B-1 /29 / 客廳臥室	B /19 / 內之外書房	B-1 /29 / 客廳臥室	B-1 /29 / 客廳臥室
A /30 / 書房	B /31 / 客廳臥室	B /26 / 餐廳	A /12 / 會議室
B /26 / 餐廳	A /22 / 陽台	A /2 / 出入口	B /19 / 內之外書房
A /25 / 陽台	A /1 / 開放前庭	B /19 / 內之外書房	B /6 / 臥室前藝廊
A /24 / 和室	A /9 / 餐廳	A /1 / 開放前庭	B-1 /32 / 廊廳
A /23 / 客廳		C /17 / 臥室	B-1 /18 / 餐廳
A /2 / 出入口		B-1 /18 / 餐廳	C /17 / 臥室
A /12 / 會議室		B/B-1 /3 / 出入口 / 開放前庭	C /11/ 臥室

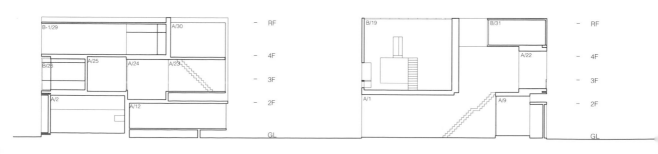

A-A 剖面 / SECTION

B-B 剖面 / SECTION

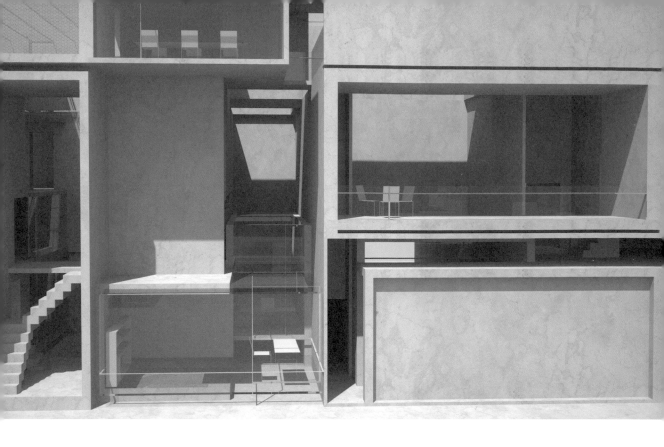

事件對於居住的理由

人在空間中可以發生很多事情，在隨機的行為之下產生了「無限」的單位。這個單詞可以解釋成無數目或是無限制。

也因為發生各樣的事件，才產生空間的空、實、虛。例如箱子，可以是放咖啡的、是放書的，如果相同的箱子全部堆置在一起，在外觀上並無法明定他是什麼。直到知了箱子內的產品後才決定了箱子的屬性。同時也發現了為了屬性的必須，決定了箱子的大小、厚度與種類。

屬性前，他什麼也不是。

對於人類而言是最初體認到的空間，而這些空間表示了許多日常，日常會發生的事件建構了空間。何為事件？使用就是一個事件，書房就是一個事件，看書寫字是一個事件，需要一個中庭、需要一個天井也是一個事件，這裡需要開個窗戶、需要種顆樹、書要放盆花都是一個事件，每個空間、隔間都是一個事件，每個空間都是為了那個事情、事件而存在。

住宅，對於人類而言是最初體認到的空間，而這些空間表示了許多日常，日常會發生的事件建構了空間。

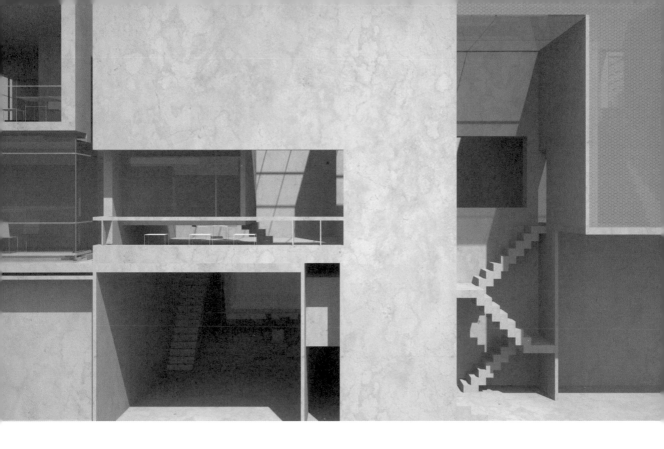

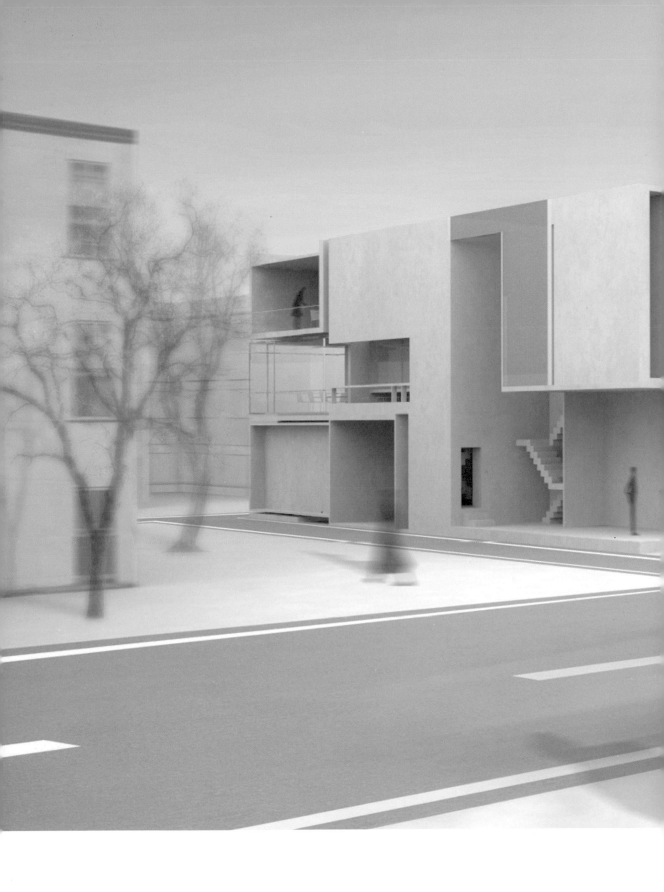

事物只有在拆解之後才會歸返真實，反之則連存在都不被允許。

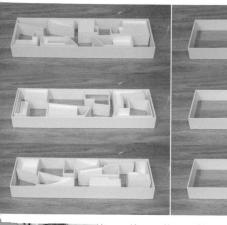
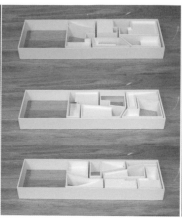
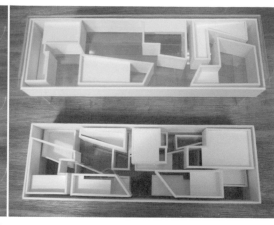

無別

「無」似乎代表著消失、沒有與無限。而邊界的定義一旦失去，那也象徵著空間失去了「別」，空間的無別也重新訂定建築的所有，使建築有型。

窗外靜置的壓縮機在那旋轉著風扇、發出聲響、散發著熱氣，在無意間決定了事件的事實。我們永遠不會在意壓縮機的嗡嗡作響與烘烘熱氣，但在這無別之下，它確實的發生，也決定了空間存在的事實。

未定數

在岸邊看見漂流木接受浪潮作用相互擠壓，就像被牽制著那樣重複水平的變化，一次又一次的動作下建立彼此之間的些微差異。

當空間允許被水平變動時，「拆解」成為了空間事實，「移動」是為形體訴求。實虛的拆解下覆寫出了共有的厚度，行為之後，個體的存在訂定了個體之外的「空」，多重的空間顯現了個體之「間」。

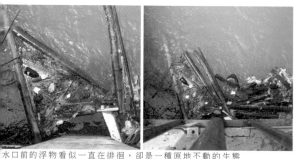
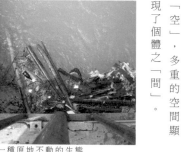

水口前的浮物看似一直在徘徊，卻是一種原地不動的生態

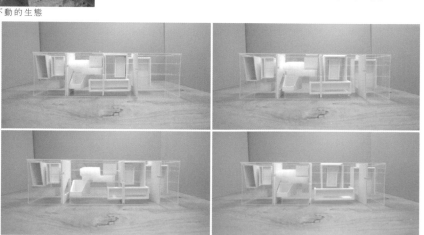

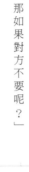
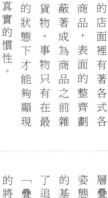
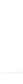

記憶下

不大的店面裡有著各式各樣的商品，表面的整齊劃一遮蔽著成為商品之前雜亂的貨物。事物只有在最私我的狀態下才能夠顯現人最真實的慣性。

「要拿出最深處的貨品，不就得把前面的東西全部拿出來？」

「是阿！」

「那如果對方不要呢？」

「放回去，這樣才能夠記得在哪拿出來的。」

空間所造就的是「覆的一致」，牆不該是唯一分隔空間的方式，空間之間相互的影響、磨合，最後一致。在覆的狀態下，記憶成為了整理空間的方式，如果想要進入最裡處，我們就得一再的穿過一層層的別處。

不明定的層疊

層疊是建築在都市中不得不展現的姿態。因此「疊」成為了空間量化的基本形式，也是人類一直以來為了追求高度所呈現的建築模式。「疊」建立了樓層的制度，也漸漸的將空間的關係阻斷，歪斜的地版面，呈現著不明定的間性，並解離了樓層疊合時所造就的複製關係，上與下擁有了連結，人們透過交錯的縫隙看見彼此。

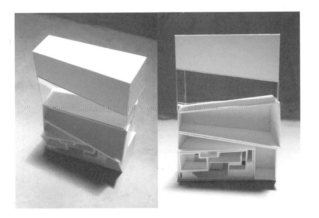

距離內外

建築確立於大地後，也框定出了內部與外部，然而離散將建築之外的主題帶入了內部，混淆了空間內與外的主題，一旦空間之間造就了距離，那麼內與外的存在也讓我們重新解讀建築的關係。

離散造就了距離，而距離是確立事物之間的基本，也重新建構了空間之間。分離不完整的空間成為了顯現距離的存在。人們進入建築的行為成為了離開建築的儀式，空間的穿透與距離誘導著人們在離散的空間中重新建立內部與外部。

建築外
整體平衡

在人有意識的製造空間下，空間有了「內」與「外」的界定，但在空間的「間性」的思索之下，內與外的界線卻有如細絲一般容易摧毀。

內與外在本質上基本是相近的，只是被某一樣認知分離的，但仍然在相同的時間下被進行著，就算把內與外這兩個名詞互換，我想也不會產生多大的變異，因為依舊是一樣的，只是這樣認知的一邊會熱另一邊不熱這樣子狀態上的差異，想必這樣的狀態是必然的，只是需要重新學習意料之外的名詞罷了。

當建築開始確立內與外的界線時，我們同時也被建築所制約，人類複雜的個體意識規範了自我，把建築當做限制自我行為的框界，這裡內與外並非具有缺陷，也不是建築建構了內與外就成所框限出來的分歧，這讓我想起曾經看過的一部電影《絕地再生（The Island）"中那種極強烈又攸關生死關頭的乖乖的待在建築內吧。」的傳達了所見，它表露了行為表象，反映出我與他者的行為；鏡象顯現了事物所在，映照他者，藉由兩者來重構建「物」與身體之「間」，生活的內部與外，在細微的差異下，重新界定人與外。

作品《間行住宅》中，我嘗試以「物」的單體欲為型態來呈現出空間的整體思考，以個體的離散來明顯建築的內與外，並以「透明」、「鏡象」與「傾斜」等刻意的外在因素來因生我們對生活既定的觀念，並回應個體與整體空間之「間」。

這不禁讓我想到如今的實生活並沒有電影中所表述的那樣誇大，但仍然擁有現今的都市的現象。而當「內」與自然界定了界線時，人們重新創造了一個自己可以獨自運作的空間，而「外」成為了絕對的外，就像是被建築所拒絕，與建築再無關係。

為了內與外的界線也是找尋空間最基本的原始，也是控訴空間。

都市場域，都市發展極為飛速的當今，人們因為建築管制而限定了自我行為，建築變得無法隨意進入。使人位居於大地之上所能夠探知的空間越來越少。相較之下，蟲蛇鳥獸依舊誠實的順重自我的身體行為，無所限制的穿梭在人所制約的空間裡，限制了自己的行為，制定了內與外。

而都市就像個巨大的人類生態中心，把人類心甘情願的個體居存於內。並在這漸漸擁擠的內型態來呈現出空間的整體思考。

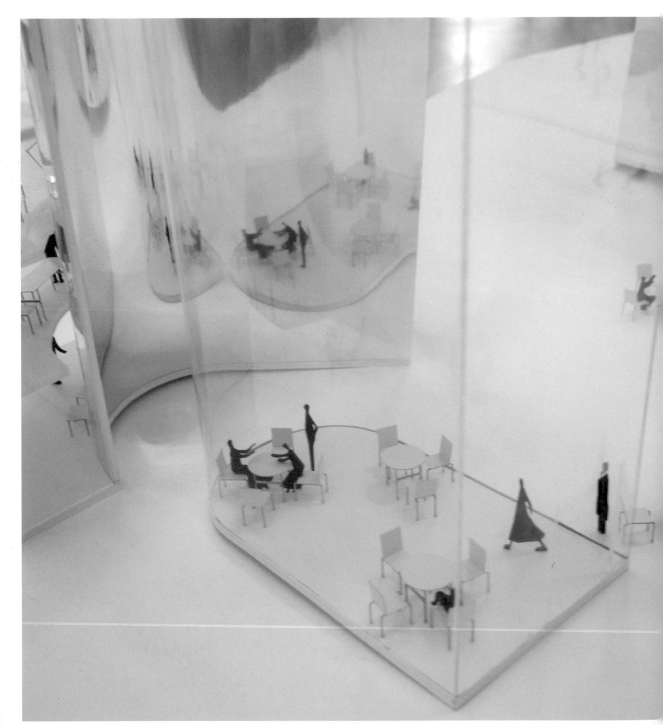

內與外在本質上並沒有什麼差異，依然在時間的刻軌下進行著。　攝於 金瓜石

離序的整體平衡

間行住宅／行為下的型為

Overall balance of Disorderly

In between House／Behavior affect to type

在場域中，建築是以「物的個體」來組成「物的建築」。也可以說一個單位，比較不稱它為建築，而是稱為「物」。因為「物」失去了建築性，因此可以不是建築，但放置於同一個介面時，物成為了整體，成為了「建築」。在去建築之下，身體漸漸的否定所感覺的空間之間，即物否定了物本身。就像鏡子永遠印照不出「真實」，因為我們重來沒也去思考過認知鏡中真實的方法，因此無法確定鏡中自己的存有是否真的存在。因此人們透過鏡子來否定自我真實。在這場域中，鏡像不是為了反射自己而存在，而是為了反射對方而存在，也重新訂定了被身體否定掉的空間，間接的連結彼此的存在，因為物，所以建築存在。

（『2012高雄青春設計節』 空間設計類 首獎）

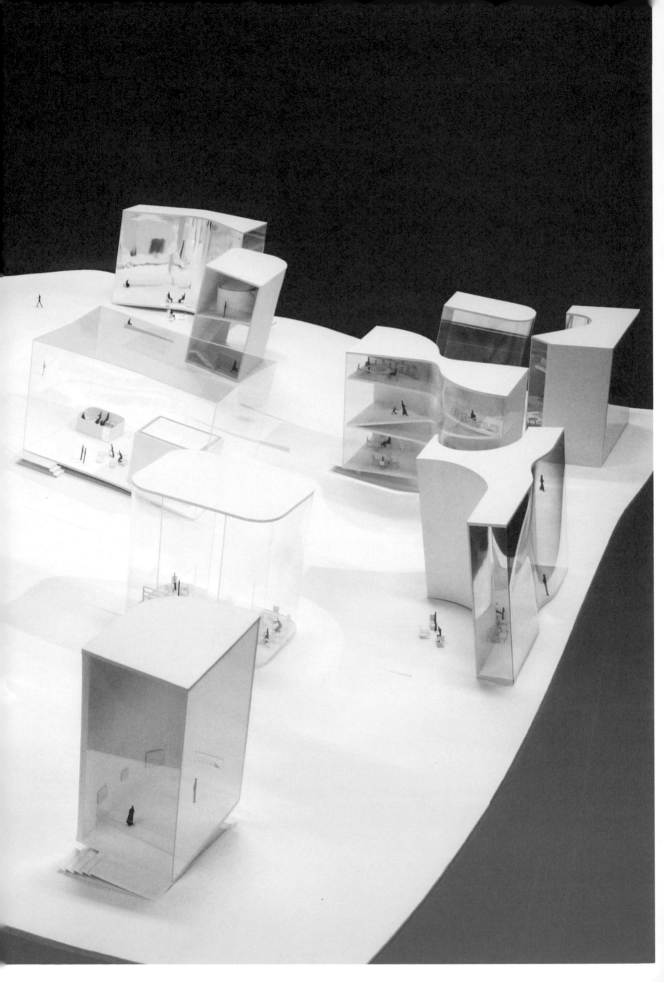

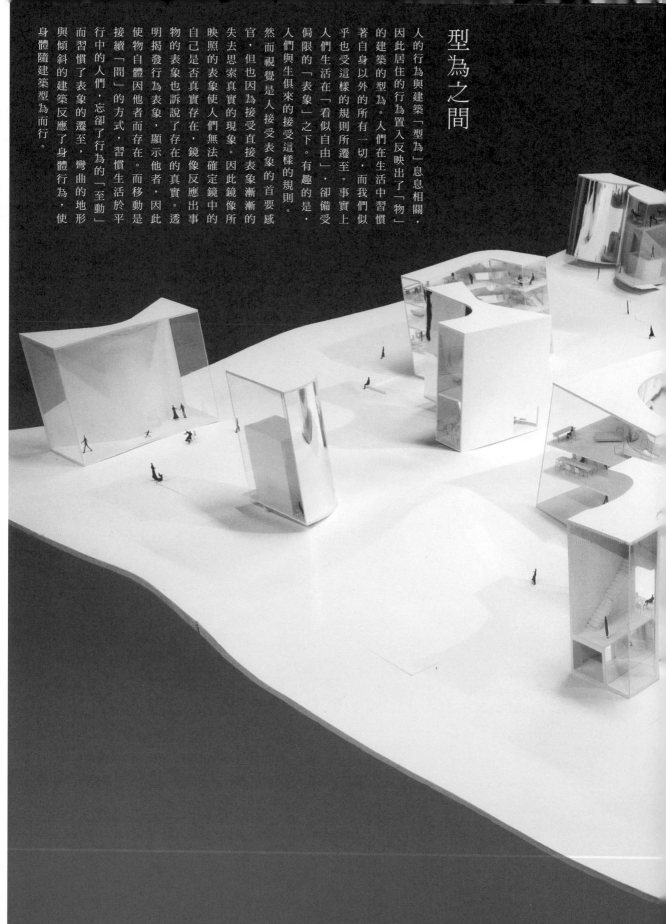

型為之間

人的行為與建築「型為」息息相關，因此居住的行為反映出了「物」的建築的型為。人們在生活中習慣著自身以外的所有一切，而我們似乎也受這樣的規則所遷至。事實上人們生活在「看似自由」，卻備受侷限的「表象」之下。有趣的是，人們與生俱來的接受這樣的規則。

然而視覺是人接受表象的首要感官，但也因為接受直接表象漸漸的失去思索真實的現象。因此鏡像映照的表象使人們無法確定鏡中的自己是否真實存在，鏡像反應出事物的表象也訴說了存在的真實。透明揭發行為表象，顯示他者，因此使物自體因他者而存在。而移動是接續「間」的方式，習慣生活於平行中的人們，忘卻了行為的「至動」而習慣了表象的遷至，彎曲的地形與傾斜的建築反應了身體行為，使身體隨建築型為而行。

身體平面 / 水塔頂因為不易被看見，所以依從身體最本真自然的方式存在著，沒有偽裝，沒有修飾

平面

蓄水槽的屋頂，有著鎯刀失去秩序散亂的劃過嘗試整平的痕跡，因為完工後不容易被看見，所以維持著最原始的人工行為狀態。

自然中是沒有絕對平面的，人們已經習慣反應平面帶來的便利，但意識反應身體所認知的，卻是有如沙地一般有著美麗的曲度。

身體與沙地接觸時是人類回歸身體自然感覺的建築方式，這樣的地形不屬於自然界中的任何地形，而是真正以人類的身體姿態建築出來的自然。

建築是否屬於大地？還是大地依附著建築？建築與身體的模糊定位，到底從哪裡開始建築才屬於人的？或許大地上有了建築後，就沒有所謂的「二樓」了。

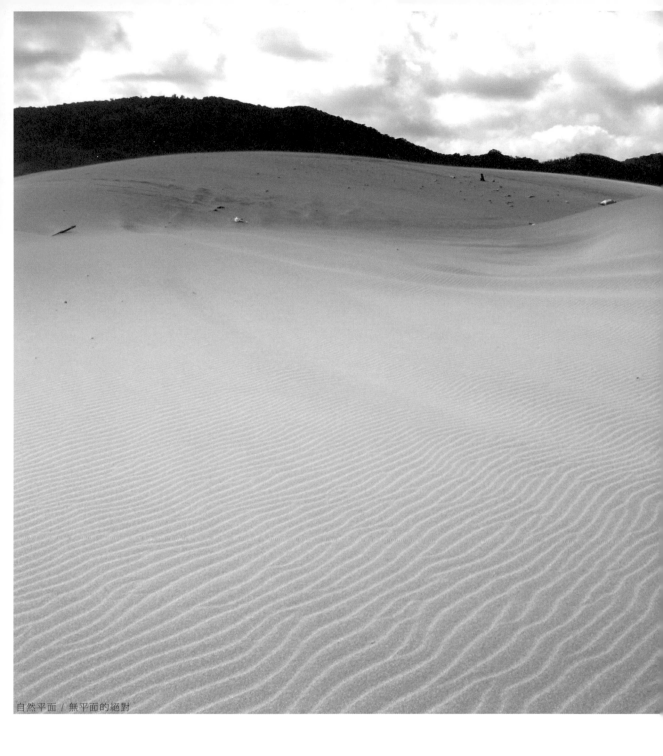

自然平面 / 無平面的絕對

被超過的開口

鏡像無法映照出空間所有，所映照的是另一面對應空間，在反射與穿透之間我們沒有辦法確定鏡中的我們所位何處。

當建築丟失了外觀，也就沒有辦法意識所身居位置的內與外，如果說建築之外是建築這個物件所創造的，那麼建築本身就不再具有本身所蘊含的「體」，可以這麼說，或許建築不是建築本身這個「物件」，在這場域中，鏡像否定了建築與空間本身成為了反射的存在，使建築失去了自明性，內與外成為了融合的存在。

就像森林或是城市，跳脫了物件明顯了立面，有無外觀對於建築來說或許已經不在重要，建築成為了介於之間的存在。

於境界上的地平線

在行走山區道路或是高架橋到達一定程度的距離時，也就是到達上坡的終結與下坡的開始處時，有一小段時間是無法看見接下來的路程的，就像是進入微彎的隧道時，視覺上無法直接看到出口那樣。

人的身體沒有一處是完全水平或是垂直的，唯有視覺是直線傳達感知的。身體對於空間的體現是自由的，只有視線會受到阻礙，然而視線的阻斷所影響的，是更深刻的觸覺體認。

人無法在「完全流動」的空間裡靜止運動，如果不知道自己想去何處，很快的就會不知道自己身處在哪。這是身體對於空間的體認，處於這樣的邊界之處象徵的不是結束而是延續，形體上的垂直水平與彎曲有著各自的詮釋，對於在這樣子的形體規範裡，流動、彎曲的曲面會誘導動作，讓進行中的知覺失去了垂直水平的斷點，景色是慢慢顯露的，與垂直水平在一瞬間就可以很快指示清楚的看見不同。

在滯流的規範裡，擁有各種目的形體規範互相連結，所有的一切都不是能夠在瞬間就可以被指認清楚的領域，流與滯之間是空間存在的關鍵，是看不見底的空間。

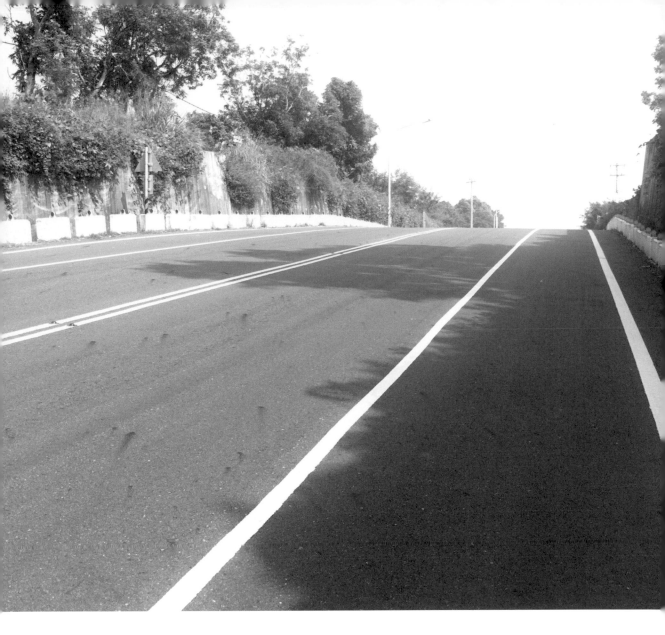

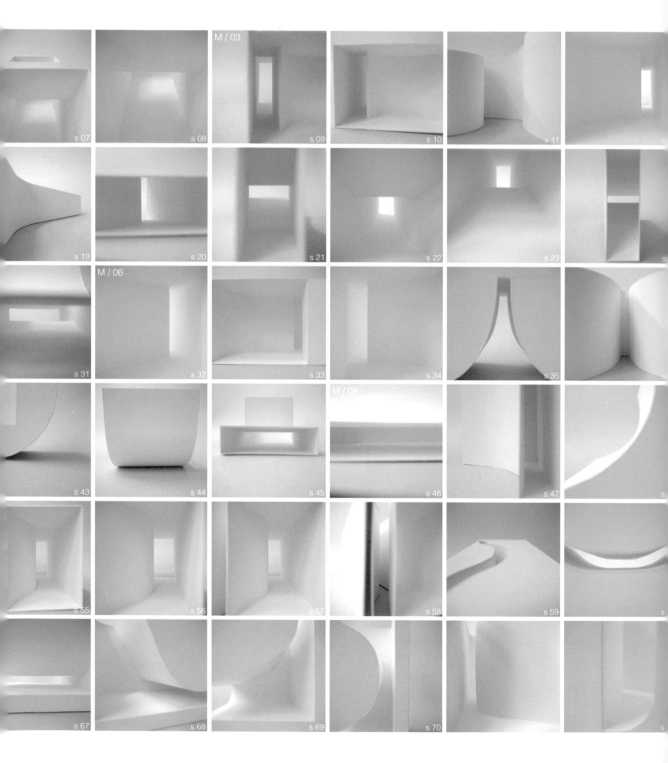

CONCEPTUAL MODEL OF SPACE
概念空間模型實驗

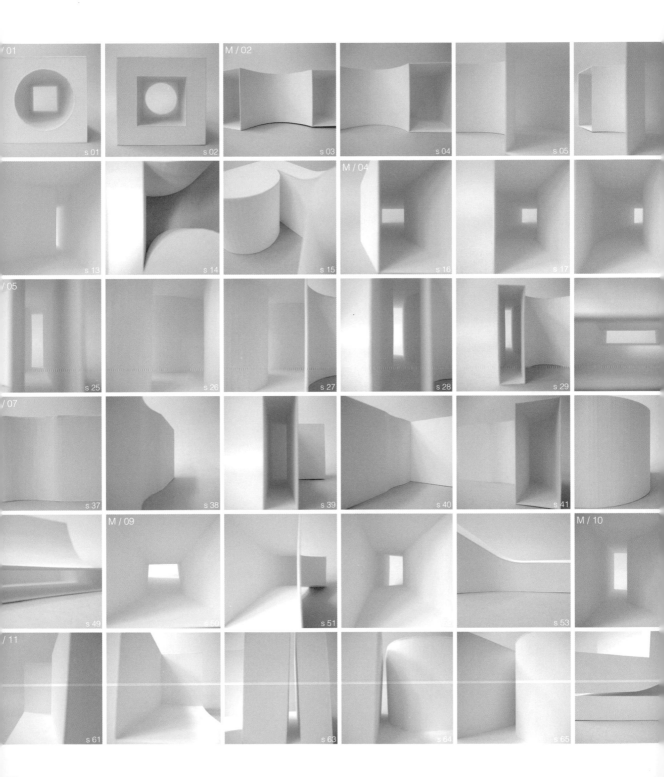

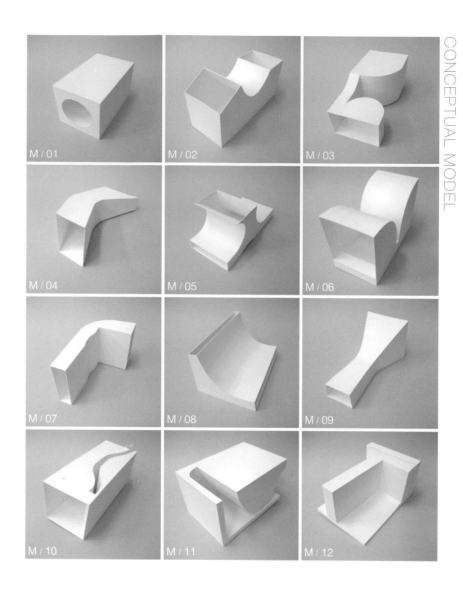

M / 01　　M / 02　　M / 03
M / 04　　M / 05　　M / 06
M / 07　　M / 08　　M / 09
M / 10　　M / 11　　M / 12

第三接合

要將兩個物件連接合而為一，勢必需要第三個「條件」來構成兩個物件連接在一起的事實。就好比木頭與木頭之間需要螺絲來將兩者連結那樣，代替兩塊木頭之間那原有顯見的空間是螺絲存在目的。

城市中人是以單位來自存的，創造空間時，就算是一般的居住空間也以單位的方式來建構，自體存在的物體與空間之間勢必會存在著第三個連結，可以是牆、可以是空間。我們常受限於訂定的規範中，能夠輕易的穿梭在制定好的空間裡，但也被其所限制，就像螺絲的螺旋那樣，如果不截斷或是加上檔頭，那螺旋就可以持續不斷的延續下去，是一個沒有停的狀態。

M / 02

M / 05

M / 01

形體 身體

「接合」是指兩著必須靠近並各自轉換並配合著對方。圓形與方形接合轉換的過程間形體是沒有辦法定義的，可以說是無限的型態，也可以說是感覺。就「身體感覺」而言，身體是不容易去清楚的辨識身處圓體跟方體之間轉換的空間狀態。

之間

行為上的慣性行為是互相關聯的，就像擠、切之類的動作那樣，一旦停了物件就無法輕易歸回的狀態，也可以說丟失掉了「停」這個行為，成為了有如連續動作般又不是這麼順暢的底片捲動畫面那樣，介於開始與結束「之間」。

順著不完全由「垂直水平」構成的高聳牆面行走時，身體很難去感受牆面的直接變化，就算途中繞了個圈，也會產生行走直線的錯覺，是因為身體感覺了空間之間的存在。

牆面的形態差異在於垂直牆面帶來直接的斷點，曲面牆則是延續無斷點的，這兩者之間所形成的空間狀態是介於切斷與連續之間的。用行為來談論的話，也確定了那不確定的空間行為，也確定了身體行為，是用身體感覺否定了空間之間。

之間的存與在

之間是定義實際存在的存在，對於建築而言是自然的衍生狀態，不是刻意被製造出來的。就好比落葉落下前存在於空中的短暫那樣，落於何處並沒有直接關係，而是存在於樹上與地面之間。之間是空間創造的自然，這個自然不是所謂的大自然，而是無法所見的慣性狀態。

視覺阻斷

 垂直的虛體

狹窄

穿透的虛體

通道

 透明與阻斷

逐漸的消失

親斜與對望

折射關係

兩面透明

陰影

鏡射對比

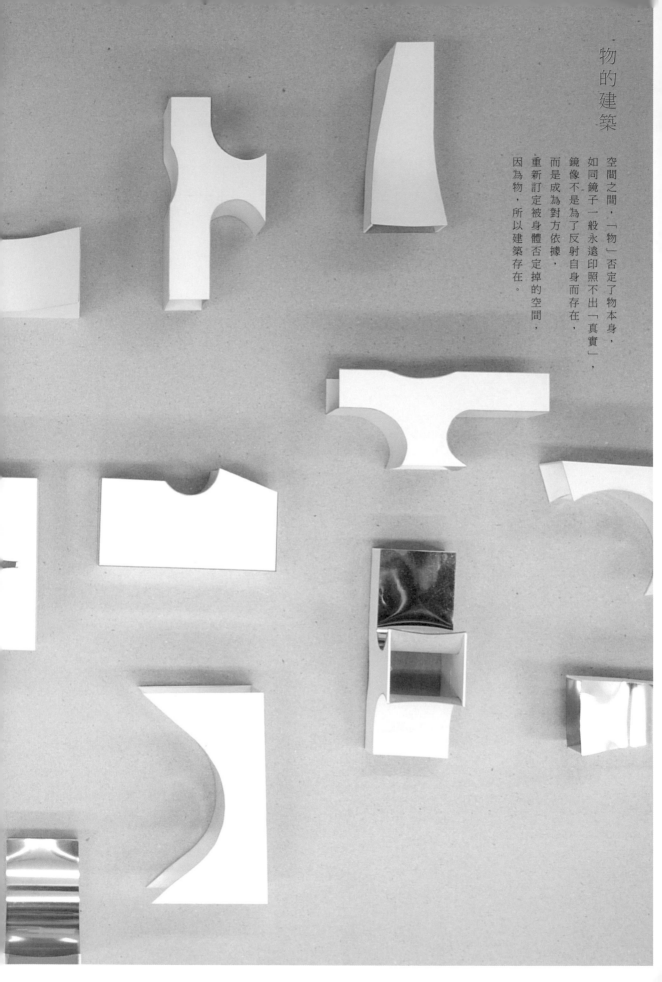

物的建築

空間之間，「物」否定了物本身，
如同鏡子一般永遠印照不出「真實」，
鏡像不是為了反射自身而存在，
而是成為對方依據，
重新訂定被身體否定掉的空間，
因為物，所以建築存在。

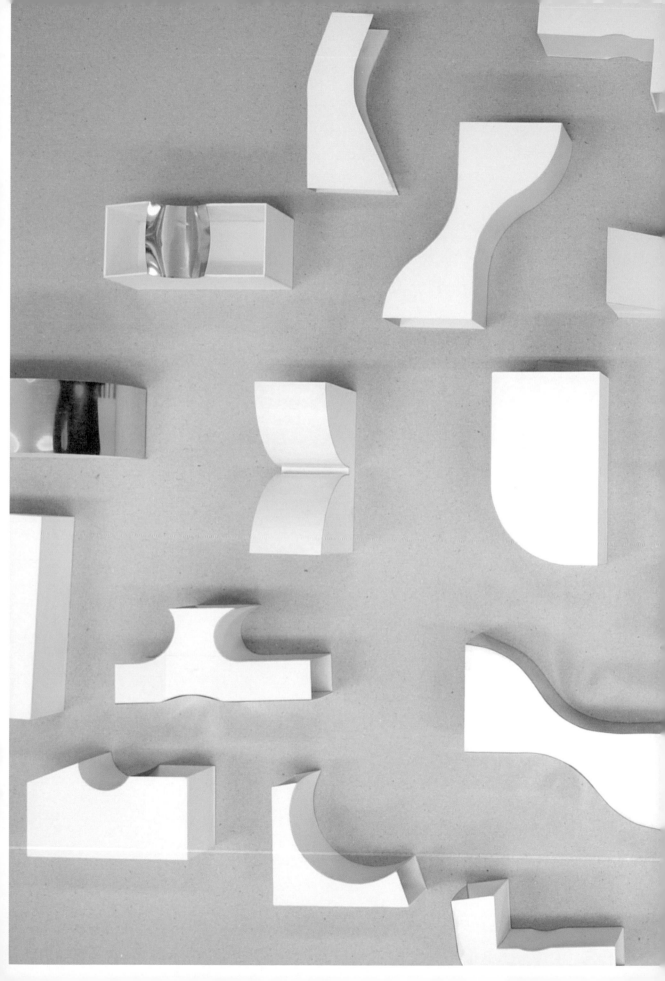

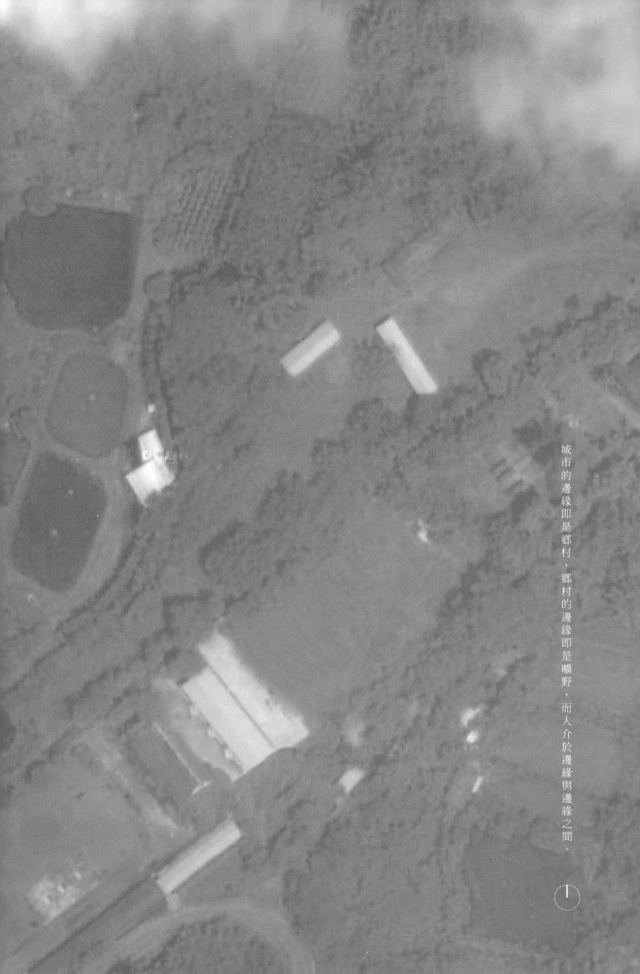

城市的邊緣即是鄉村，鄉村的邊緣即是曠野，而人介於邊緣與邊緣之間。

一

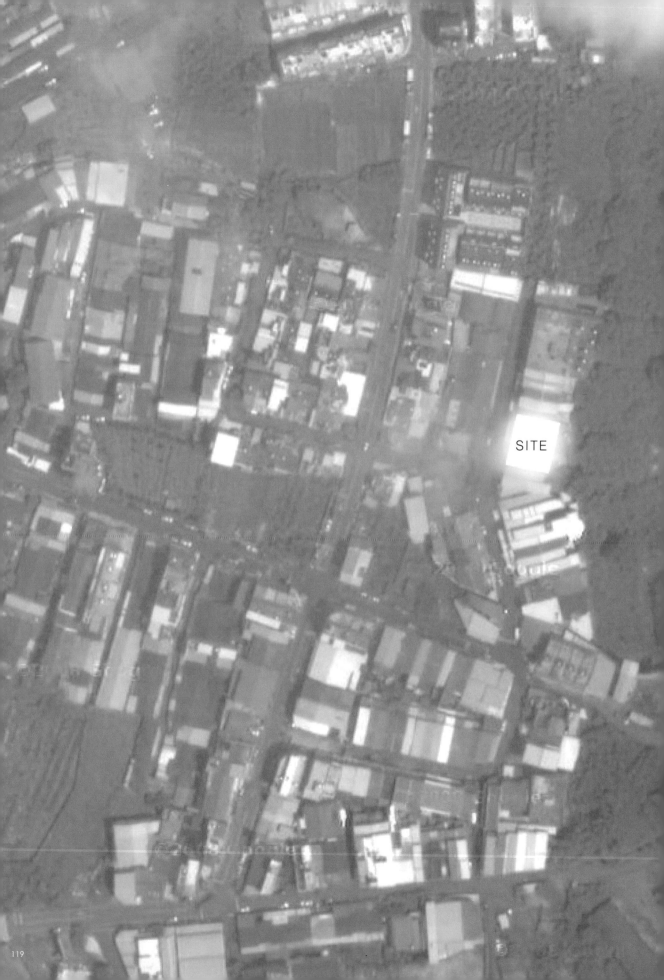

SITE

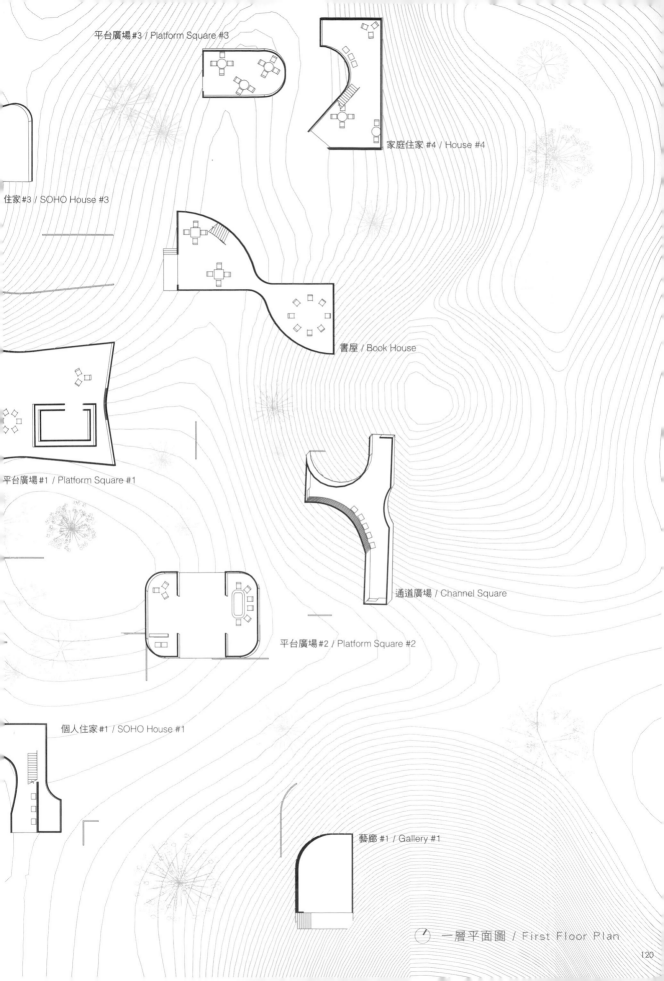

平台廣場#3 / Platform Square #3

家庭住家#4 / House #4

住家#3 / SOHO House #3

書屋 / Book House

平台廣場#1 / Platform Square #1

通道廣場 / Channel Square

平台廣場#2 / Platform Square #2

個人住家#1 / SOHO House #1

藝廊#1 / Gallery #1

一層平面圖 / First Floor Plan

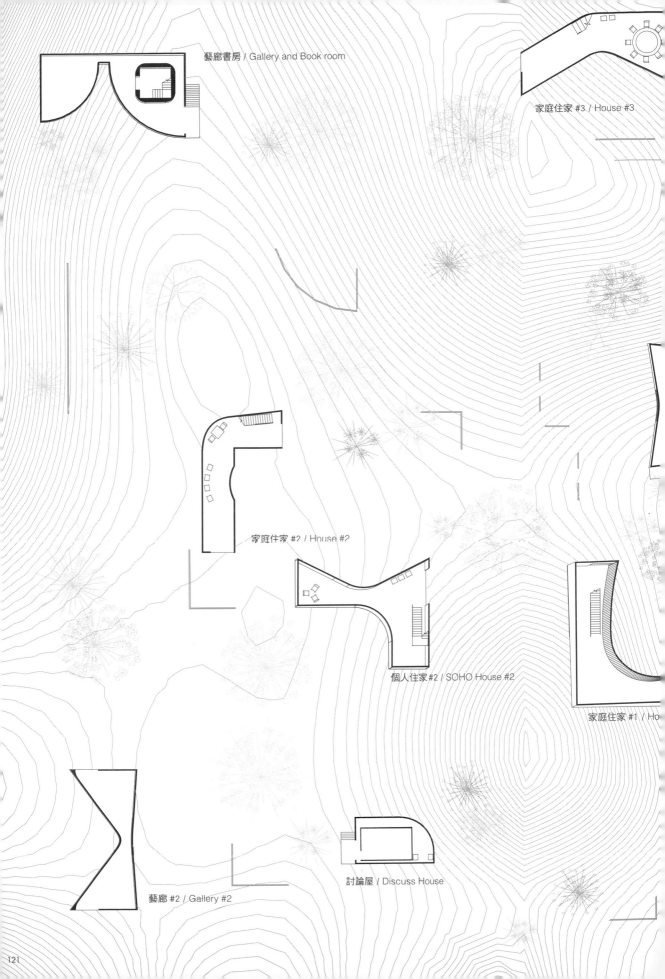

藝廊書房 / Gallery and Book room

家庭住家 #3 / House #3

家庭住家 #2 / House #2

個人住家 #2 / SOHO House #2

家庭住家 #1 / Ho

藝廊 #2 / Gallery #2

討論屋 / Discuss House

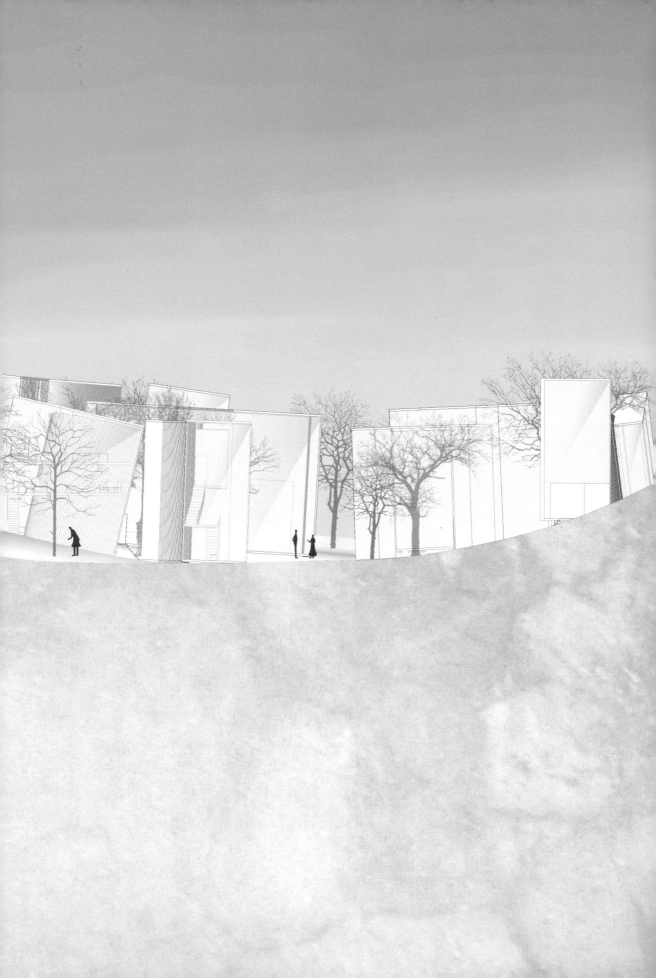

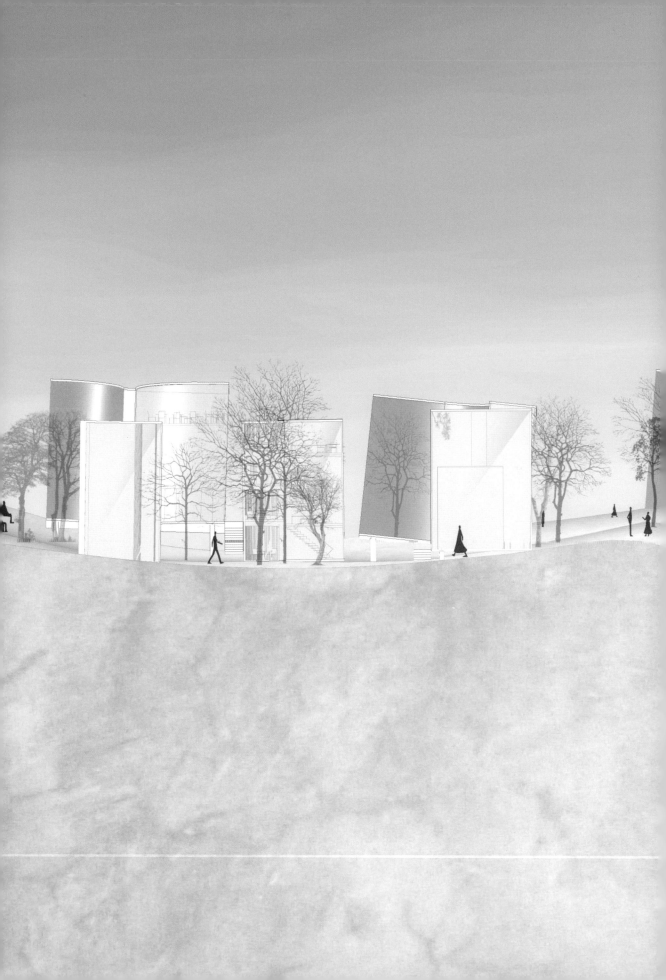

空間的濃度

建築的表象建立了外部空間，在空間的表象不明確時，自明性也就變得無法明定。因此對於建築內部與外部在使用上也漸漸的混合，內部不再一定是內部，外部也不一定是生活中溢出來的部分，生活變得不只是停留在空間的內部而已，在哪個地方聊天比較好，在哪個角落吃東西比較好之類的問題已經開始不被詢問。空間開始解除既有的限制。生活的範圍沒有了侷限。

離散的空間造就的不是群體，而是藉由群體造就出全體的建築，建築之外創造出了環境、外觀與氣氛，戶外被建築了，也可以說建築之外的環境被空間化了。

行為與感知開始被重新定義，在戶外，就像生活主題移到了內側，於內部，就像是將戶外的空間給拿取進來的樣子，人介於空間之間不再是這樣的具有界線，身體並非是去接收空間的距離，而是感受空間的濃度。

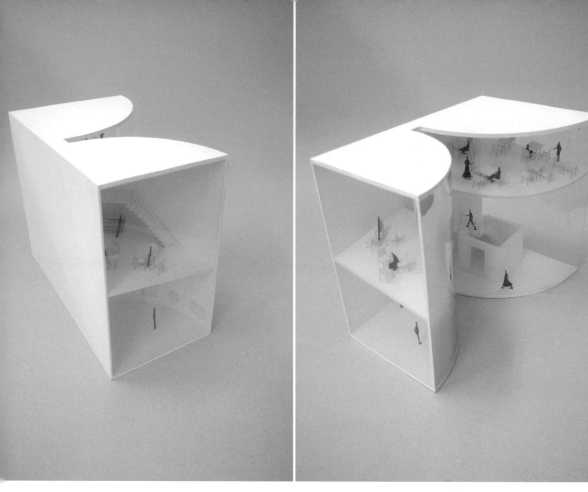

外部映射型為全面

群體建築的外部成為了生活的「另一個內部」，「外部型為」也影響了行為的慣性。

身體在進入建築的同時無法透悉建築的所有，鏡像的真實反映了自身也模糊了全面；在穿越狹小通道迎向另一個天地時，才會意識到前一刻所感知的大空。

如同沙漏的沙必須經過與流動，才能夠明顯兩個「空」的存在。

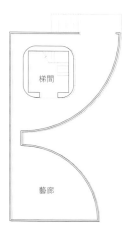

一層 / FIRST FLOOR

二層 / SECOND FLOOR

三層 / THIRTH FLOOR

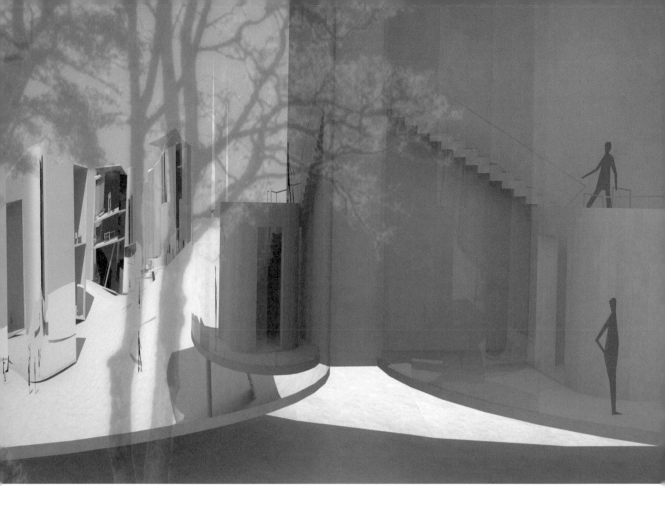

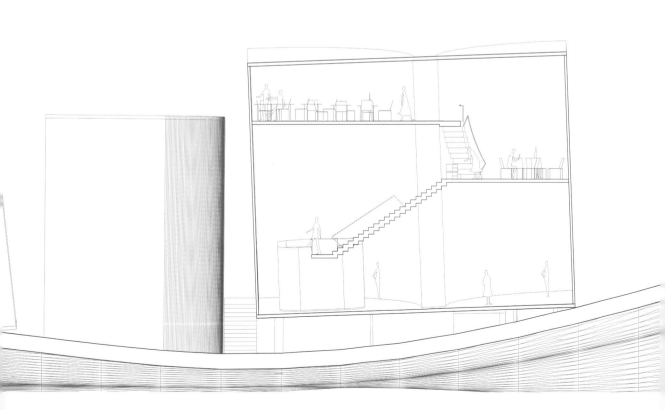

剖面 / SECTION

言談區

討論區

一層 / FIRST FLOOR

讀書區

二層 / SECOND FLOOR

讀書區

三層 / THIRTH FLOOR

行為呼應的空間

型體對於行為有著相對應的絕對。行走斜坡與夾縫時，身體自然的會做出對應的行為（彎腰屈膝與側身）。

此建築是由窄口與斜坡兩個大空間合併，窄口也成為連結兩者必須經過的唯一動線。當通過狹小的窄口時，迎接無限的透明是唯一的選擇，大的坡地面連結了上層，為此丟棄電梯的觀念，電梯無疑的削弱了各層空間的對應方式，丟棄了身體對於空間的感知。

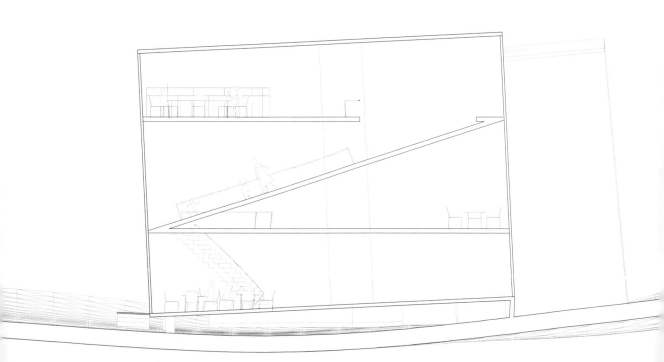

剖面 / SECTION

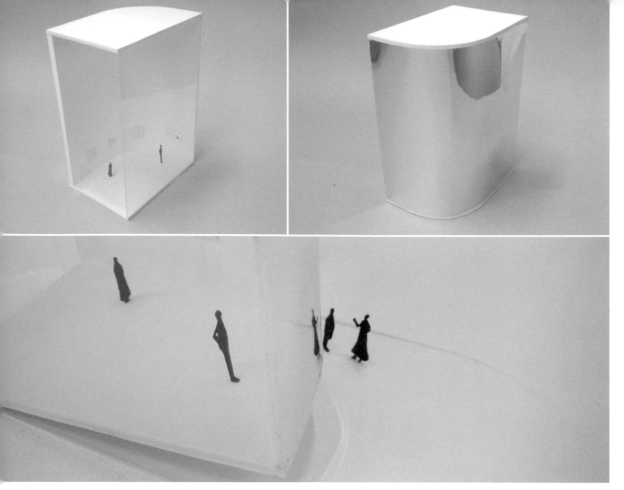

融合的建築

建築的明顯實質來自於建築對於環境的承認。

此建築座於建築群內部的角落，建築的鏡面隱藏了建築空間的存有，同時映照了所有的的群體，在自我消失的當下也被環境承認，建築的另一面是個平實的空間，存在並接受環境。

藝廊

一層 / FIRST FLOOR

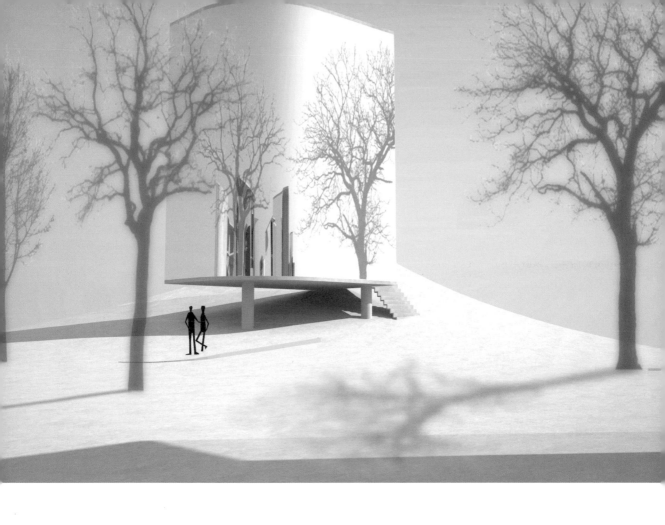

　　　　　　　　　　　　　剖面 / SECTION

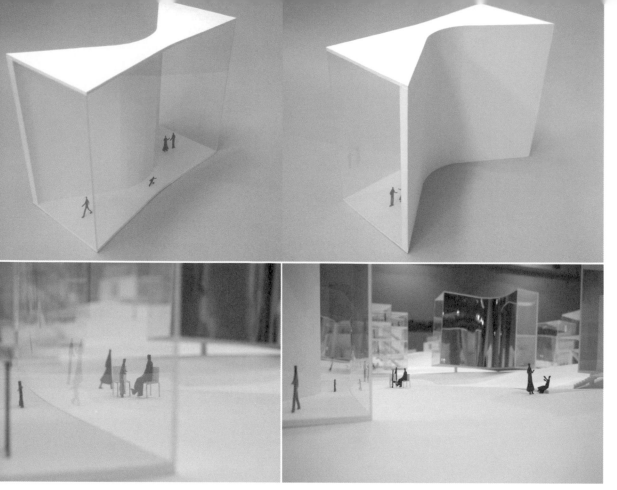

行徑空間

建築立於大地，定義了建築實存與身體對於空間的體認。

建築之外訂定了建築之內，在一個行徑的空間體內，人所感知的是巨大的外，直到行走後才得以明白自己身處於內，建築的大空建立於空間之上，取代戶外。透過建築喚起人們對自身存在於場所的思覺。

北 藝廊

南 藝廊

一層 / FIRST FLOOR

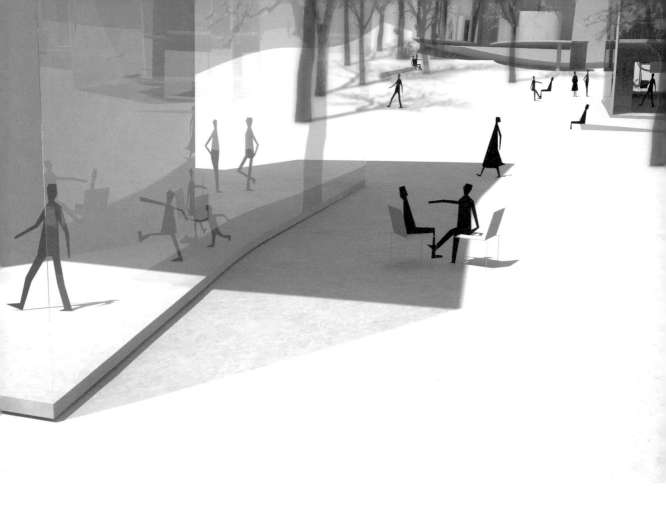

剖面 / SECTION

透明的袋子在天空漂浮著，
是它想飛翔、
還是它極想成為天空的一部分？
在城市快速發展的現在，
人類仍不會忘卻對於天空的追求與仰望。

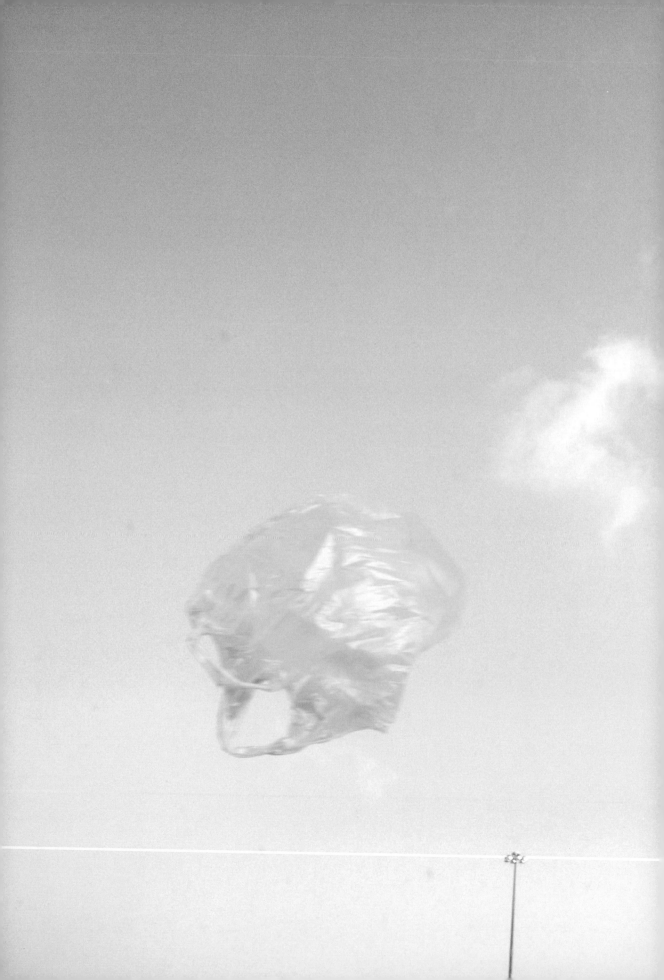

一層 / FIRST FLOOR

無差別建築

天空由明亮漸漸轉成黑暗時，無論是雜亂或美麗的事物，在此時都將成為等值的存在。

只有直接的感受到外部，空間中所有的事物才會等值，空間的消失，也訴說了建築真正的存在的意義。

建築與天空結合的當下，建築也失去了內外，成就了存有。

剖面 / SECTION

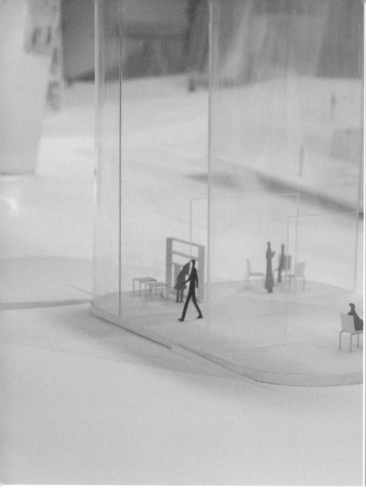

被經過的空間

在穿越建築的當下人們是否已經穿越了自我訂定的規範了呢？說不定在空間「型成」而後，建築只剩下那空有的外殼也不一定。由玻璃構成的建築體存在於建築群中如同消失一般的存在於那，成為了建築與建築之間那看不見的存在。人們可以穿越也可以停留，人的行為決定了建築留下的那段空白。

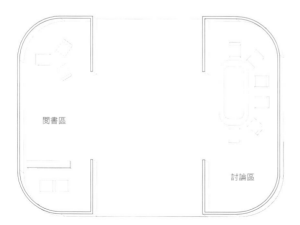

閱書區

討論區

一層 / FIRST FLOOR

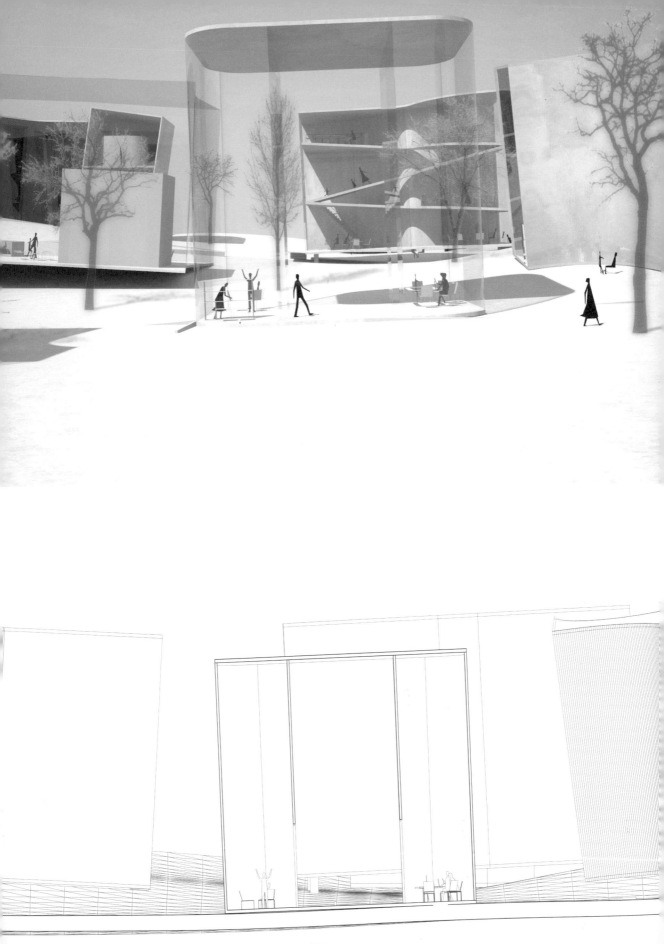

剖面 / SECTION

交誼空間

一層 / FIRST FLOOR

淺層感知

形態大小決定了人的身體對空間的直接感知，對於實質型態的依賴，也成為了人辨識建築的慣性。

這座建築在建築群中是消失的存在，是個四周皆為透明玻璃的穿透狀態豎立於那，人進入到了室內映入眼簾的是他者建築所映射的鏡像，進入也等同於「進入」了戶外，空間藉由他者顯現自身看不見的存在。

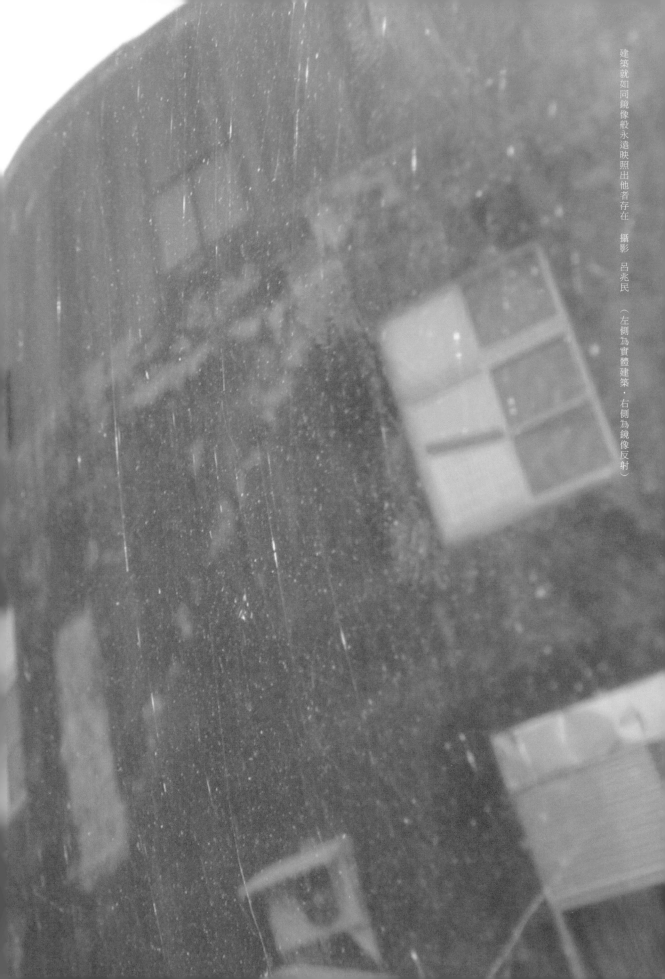

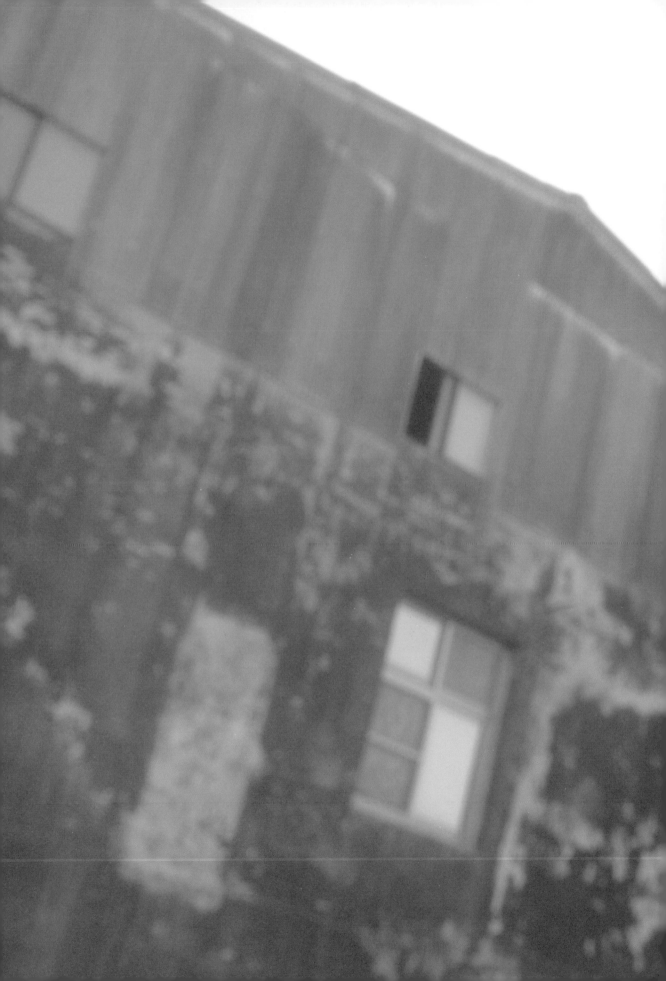

域外通道

一層 / FIRST FLOOR

反鏡空間

建築依附自然抑或是自然依附建築，建築所造就的是改變也是破壞。存在者建立於建築之後歸返環境，空間所立定的是環境的併置，在鏡像的反鏡之下接收，人介入於通道後，即介入了環境。建築塑造了突兀與顯明，也由建築塑造了融合與合併。

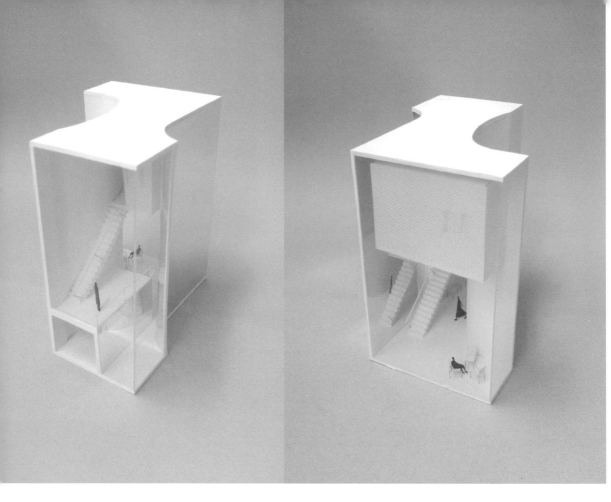

居留於空白之間

建築立於大地之上受大地而影響，而人的行為也受微曲的建築空間所牽連。

沒有門的通道穿入了空間，為本該封閉的空間開啟了固定的缺口，模糊了內部與外部空間的界線。

這是一棟個人住宅，個人住宅對於建築群中並不代表是個離群的存在。

固定的開口令室內合併了室外，自由的進出決定了這個空間的性質，通行個人居住空間時會經過一段空白，通過的同時也接受了這空白的存在，這段空白界定了公共與私我，保留了私我的境地。

會客區

通道展間

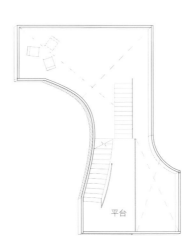

平台

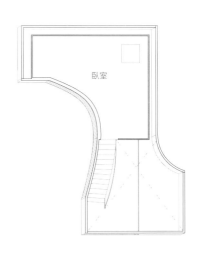

臥室

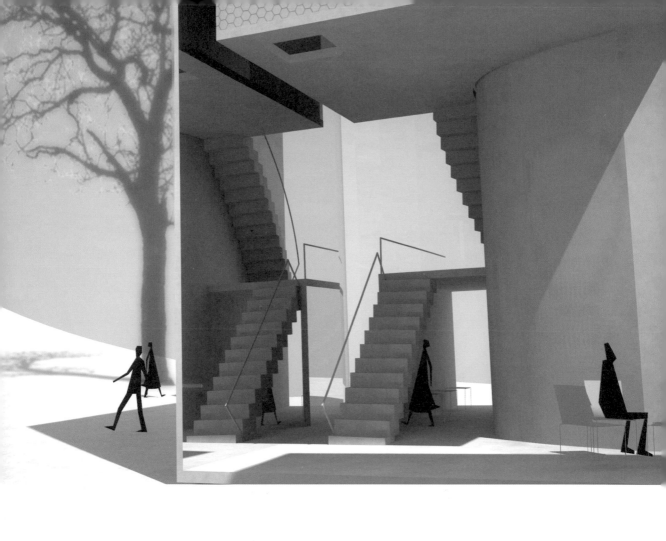

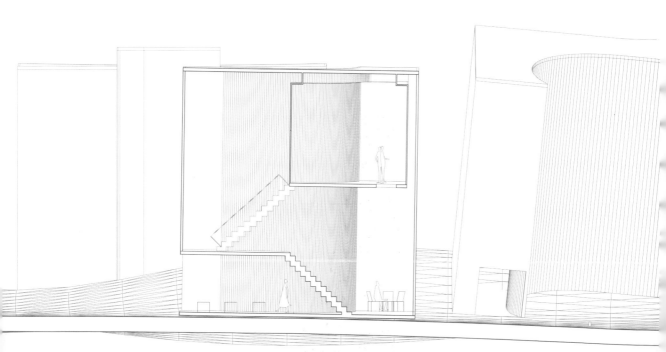

剖面 / SECTION

一層 / FIRST FLOOR

會客區

二層 / SECOND FLOOR

臥室

浴室

1/3 的整體

「身體」決定了空間的基本定量單位，個人住宅的空間大小似乎也在控訴著人類的使用過剩，或許身體真正可以運用到的空間只有整個住宅的 1/3 吧。

住宅內，鏡面在此同時反映著環境與室內，開放空間與私我空間是融合的，空間的內與外於建築內被重新定義，建築在此無非是為了確立、固定公共與私我，所扮演的是反應空間與環境的存在。

剖面 / SECTION

展間

一層 / FIRST FLOOR

臥室

二層 / SECOND FLOOR

介入歸返

第一次介入空間時，無論是身體還是視覺，我們都沒有辦法在第一時間明白空間所要給我們身體的感知。而身體對空間產生存在感時，才會開始記錄、知了空間。

此住宅在建築群中是個較封閉的存在，然而建築的底層是讓人隨意進出的，唯獨當中的載體是屬於個人的。

人在介入的當下，巨大的開口才會顯示建築對存在的歸返。

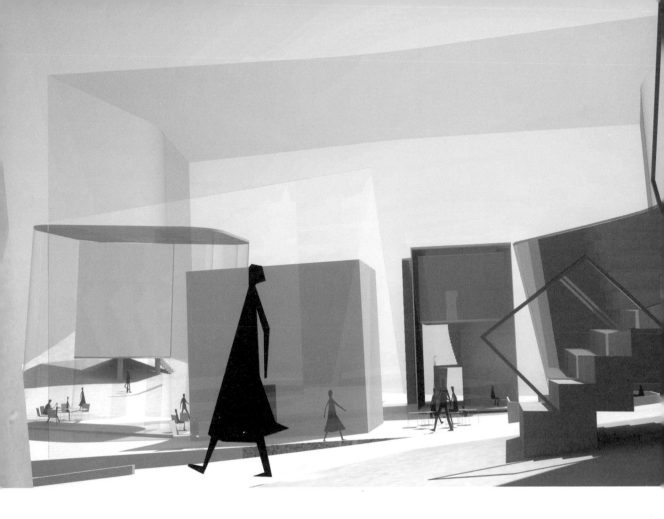

剖面 / SECTION

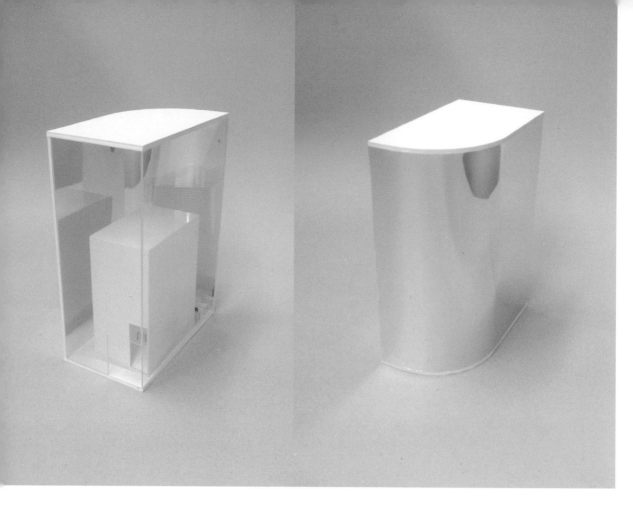

一層 / FIRST FLOOR

礼拜室　　　　告解室

非主要實存

在建築群中，信仰堂外放的空間是私有的，而臨接的牆面內外皆為反射的，內反射建築「自身」與「自然」、外反射「他者建築」，訴說著自己融入群體也是脫離群體的狀態之下存在著，空間內禮拜室將之內的空間佔有了一大半，也明顯了剩餘空間的告解室，人在當中反映出自身，真實的面對自我與環境。

在這裡，建築並不完全是提供機能給予人們使用，而是成為存在者有存在的意涵。

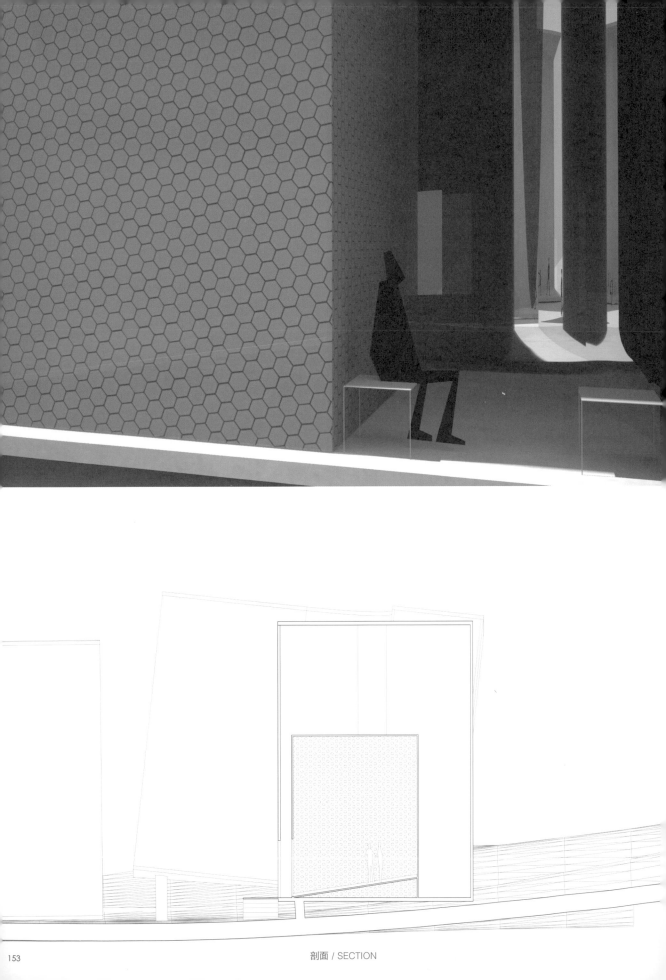

剖面 / SECTION

一層 / FIRST FLOOR

二層 / SECOND FLOOR

三層 / THIRTH FLOOR

建築由地而型

在建築產生居住行為之前，「居」是否已經被真正的定義了呢？在訂定建築的規範之前，建築隨自然而型，人的行為訂定了居住空間的型態。鏡像的存在歸返了建築的存有，也對空間做出原初的詮釋。建築是否屬於大地還是大地依附建築？建築由地而型，空間的存在聯繫了建築與大地。

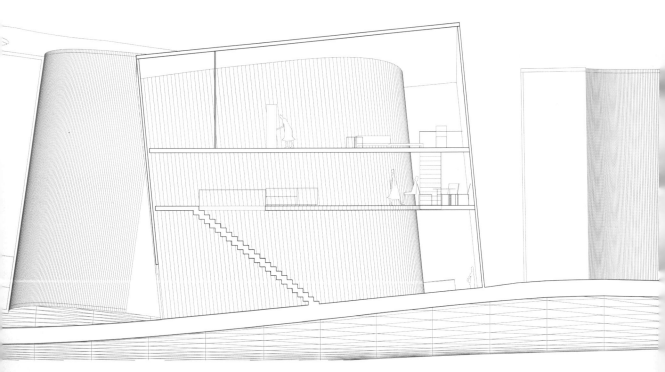

剖面 / SECTION

一層 / FIRST FLOOR

二層 / SECOND FLOOR

三層 / THIRTH FLOOR

四層 / FOURTH FLOOR

疊合的詮釋

如果以空間來說明生活，也許「重複使用」是個較好詮釋生活的字詞。

人如果一整天都待在家中，那麼不管哪個空間使用多少次數，都是在同一個空間中一次又一次的重複著經驗。狹長的空間固定了相同的生活動線，鏡面給予了空間無限制的擴大，同時也讓建築的量感消失。

剖面 / SECTION

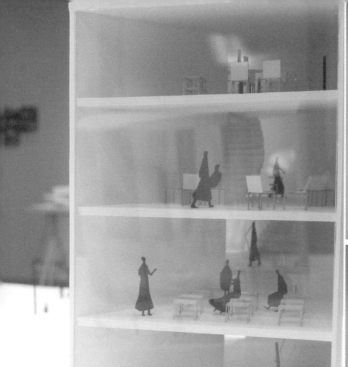

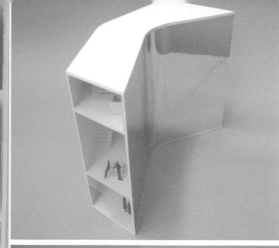

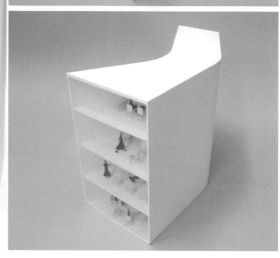

原點共有

連續的空間給人無所限制的存在。

住宅空間的連續不斷代表著機能上的混合與模糊，也模糊了身體行為。曲面的凹折阻斷了視覺的延續，區分兩個空間，使居住與公共有所區分。

一層 / FIRST FLOOR

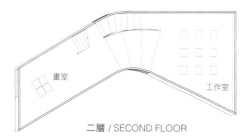

二層 / SECOND FLOOR

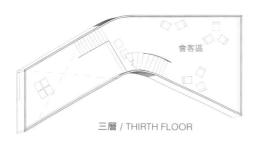

三層 / THIRTH FLOOR

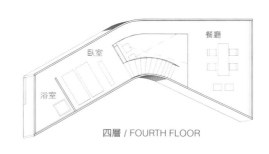

四層 / FOURTH FLOOR

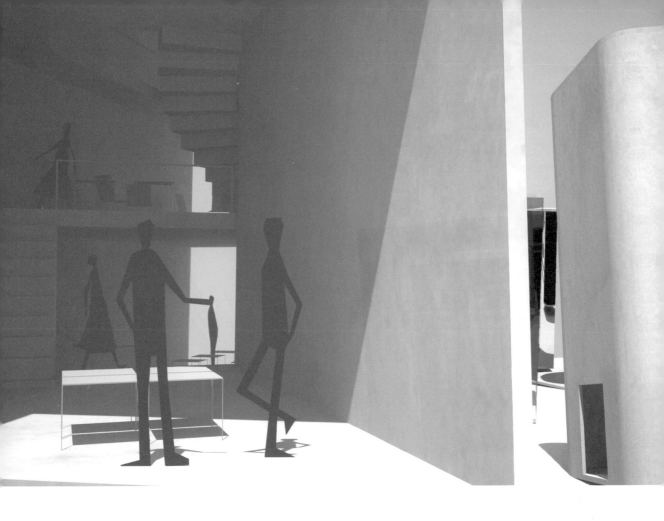

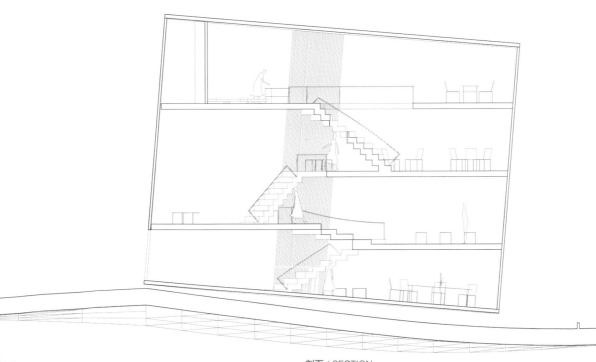

剖面 / SECTION

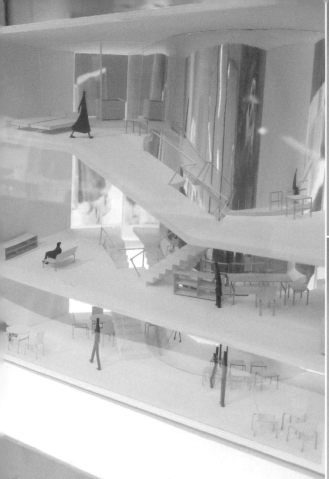

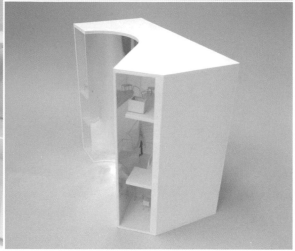

內外之間

「物」因離散而確立外在的空間存有，物
之內因外在而型，而居留依存於建築之間。
外部空間的凹入呼應了他者建築，內部空
間的突出是為居住行為的中心，鏡像呼應
著建築內外。也因顯現內外而存在。

交誼區

一層 / FIRST FLOOR

書房

客廳

二層 / SECOND FLOOR

工作室

三層 / THIRTH FLOOR

坡道

臥室

浴室

四層 / FOURTH FLOOR

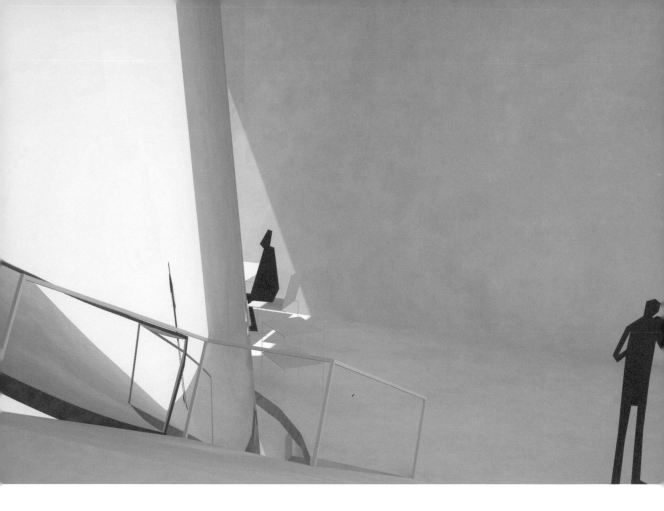

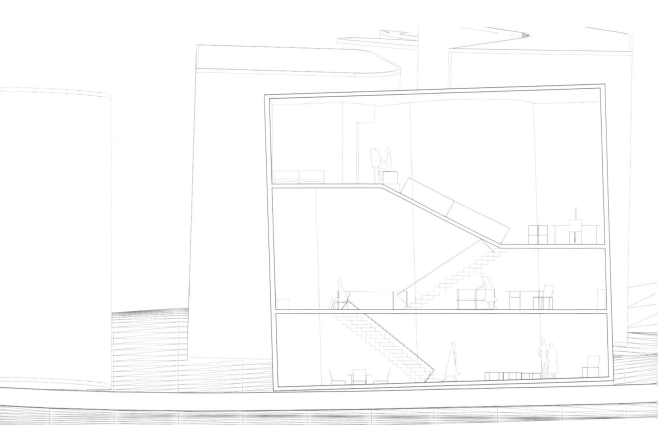

剖面 / SECTION

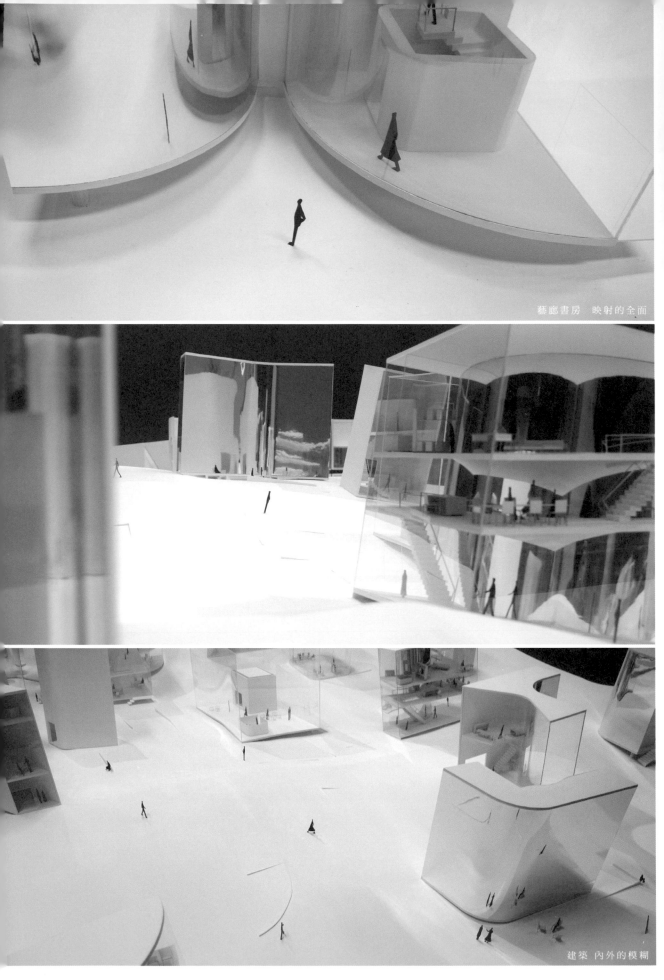

藝廊書房　映射的全面

建築　內外的模糊

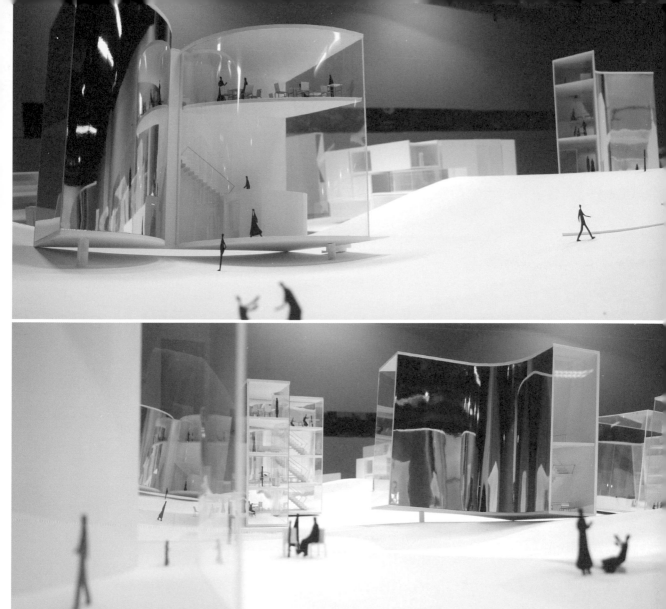

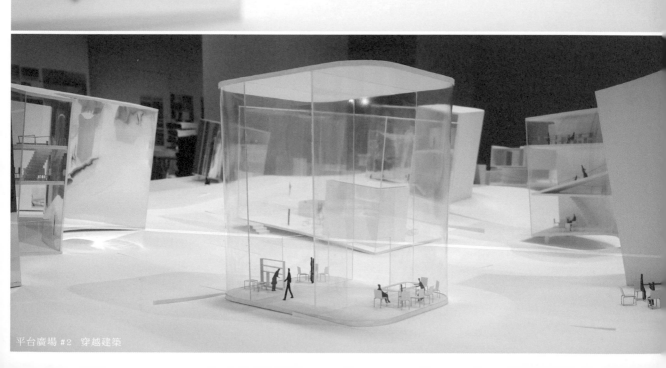

平台廣場 #2 穿越建築

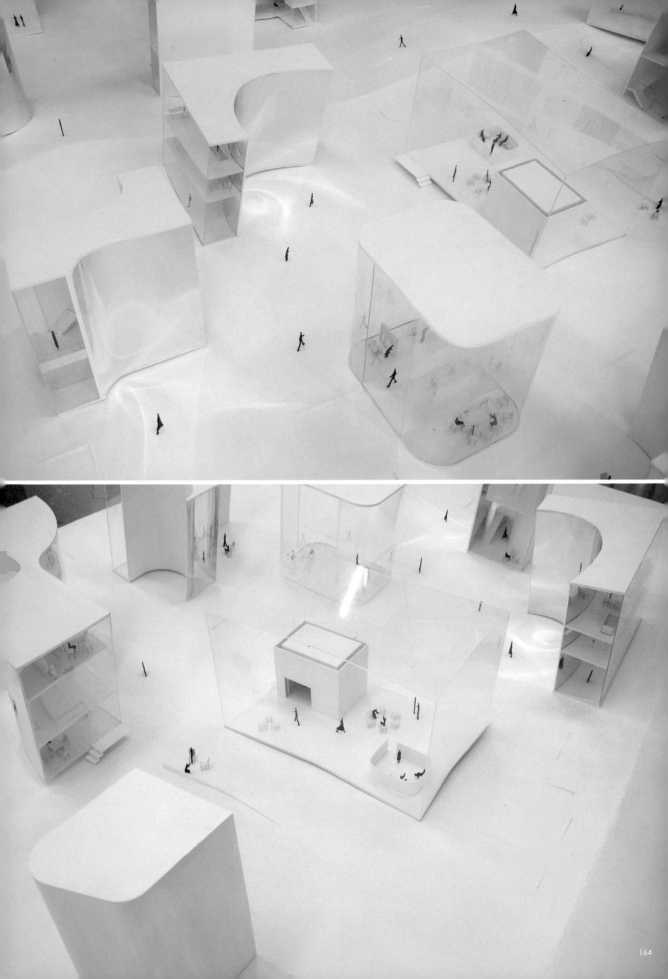

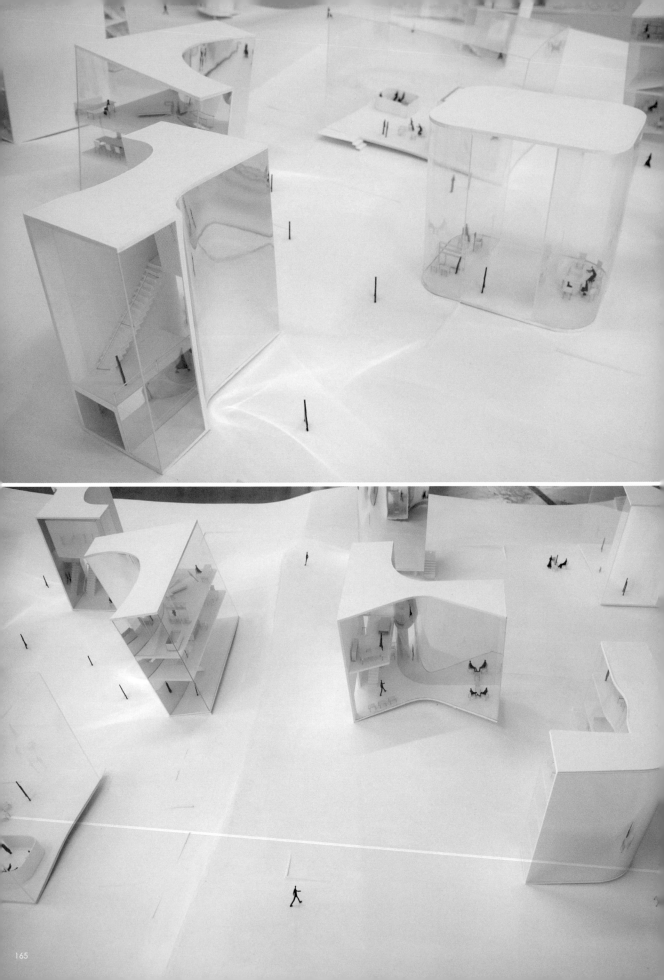

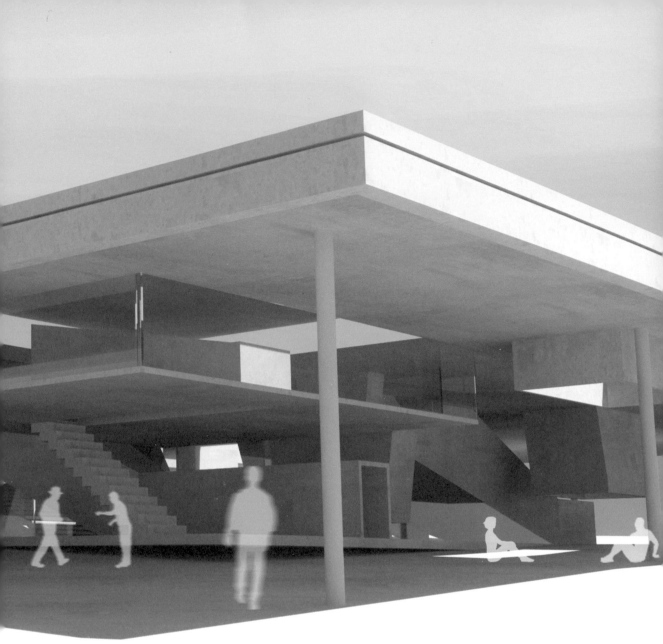

境止限界

可見教堂／無型式置入

Still at the Border

Visible Church／No Type of Placement

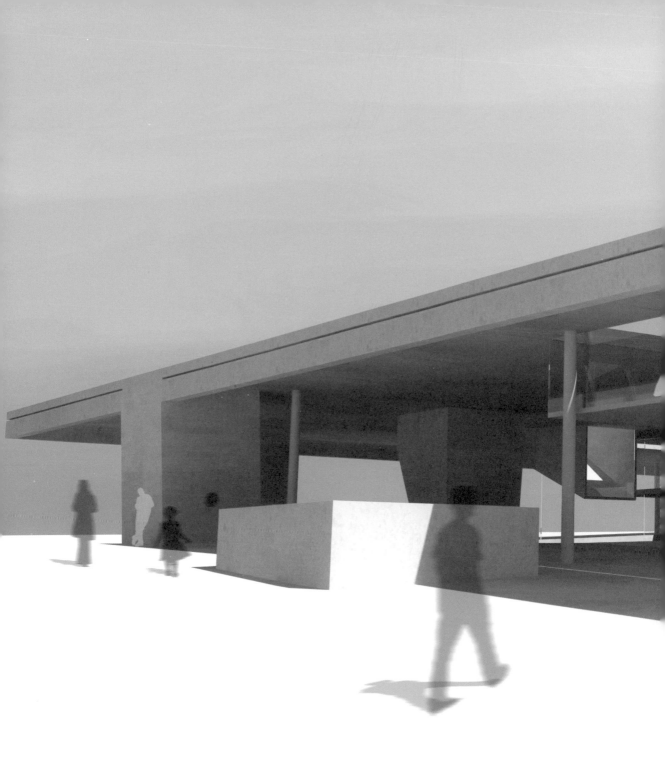

我們並不注意屋頂中到底蘊藏著什麼，在這不可見的所在中，所見到的是人類對建築的依賴與寄存，屋頂並不明顯，
但卻緩緩的置入了建築原有的容貌。

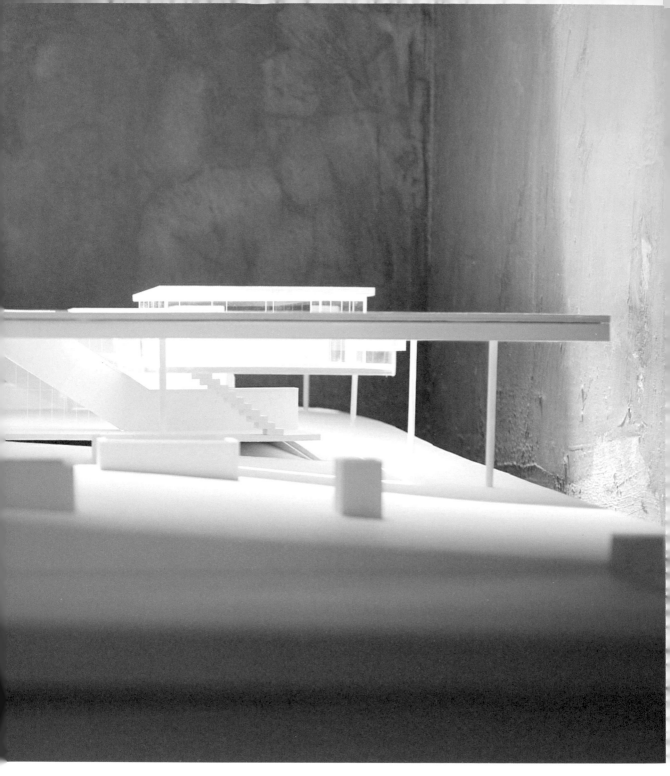

無型式置入

我想，教堂的存在在對於人類而言應該是「失去形式」的，空間的消失顯示著那看不見的存在，教為傳達、教導、介入，是為精神象徵。堂為空間、介面，是人可以進入的空間。建築無所謂內外，人們不應該自定框界，「建築的可見」象徵了信仰介存其中，而當人介入建築穿越了這交錯的邊界時，信仰則以存在。

這讓我想到 米蘭昆德拉 在生命中不能承受之輕 中寫到「一個簡簡單單的大棚子，唯一的功能就是幫那些來祈禱的信徒遮遮雨、擋擋風雪。」，試想，信仰在精神層面上與建築是同質性的，教堂去掉了原本的外觀留下了平頂，失去形式的建築以最單純的姿態明顯教堂存在的意涵。

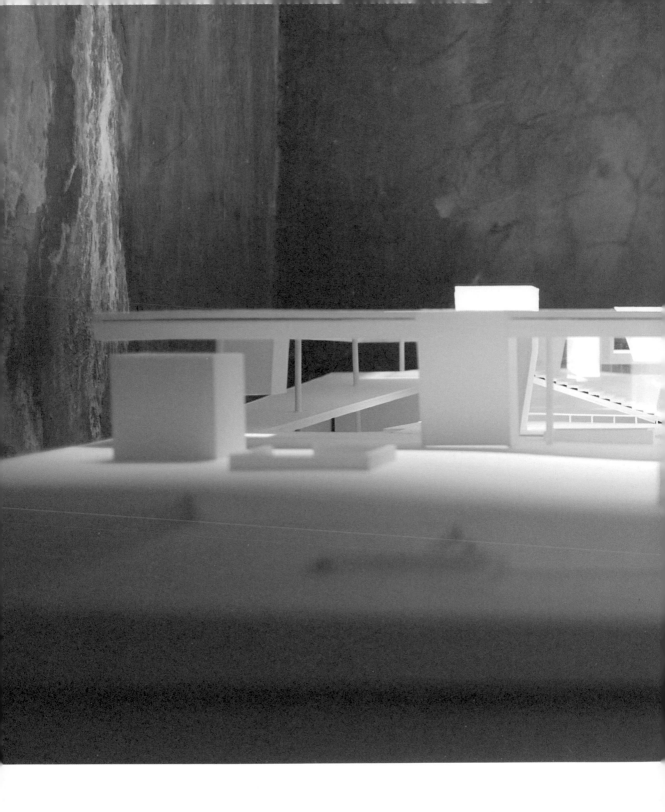

在建築呈現空間本質之前

人們並不清楚光線實存的在性。

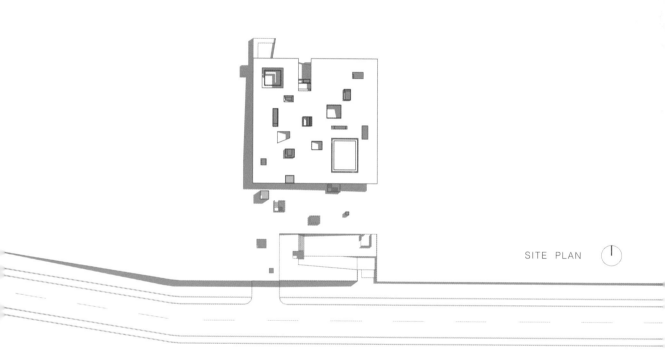

SITE PLAN

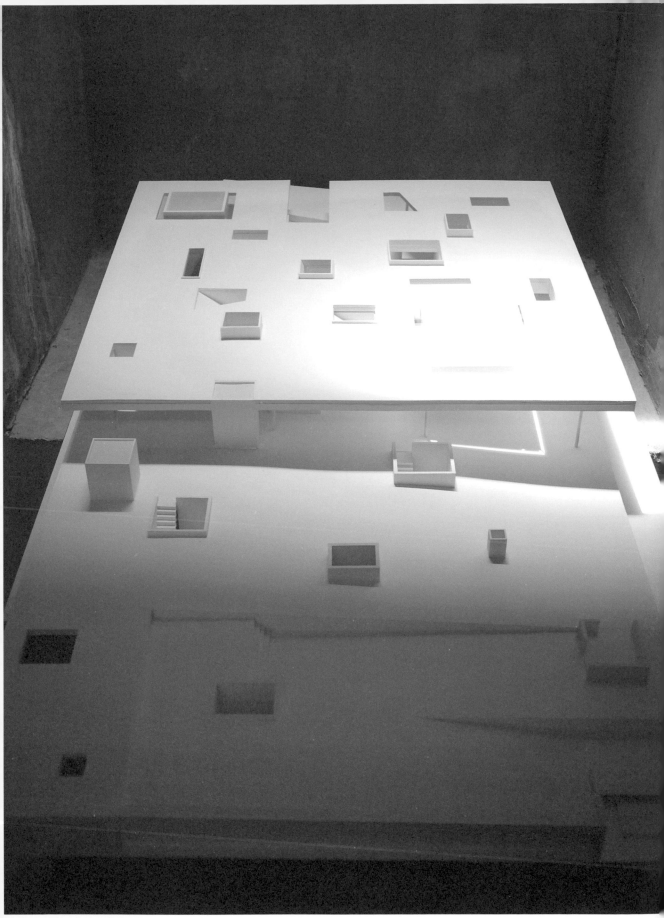

黑暗與光明交錯的邊界是模糊的，人們踏進陰影時就已宣示進入了建築，人們甚至不清楚哪裡才是內部。

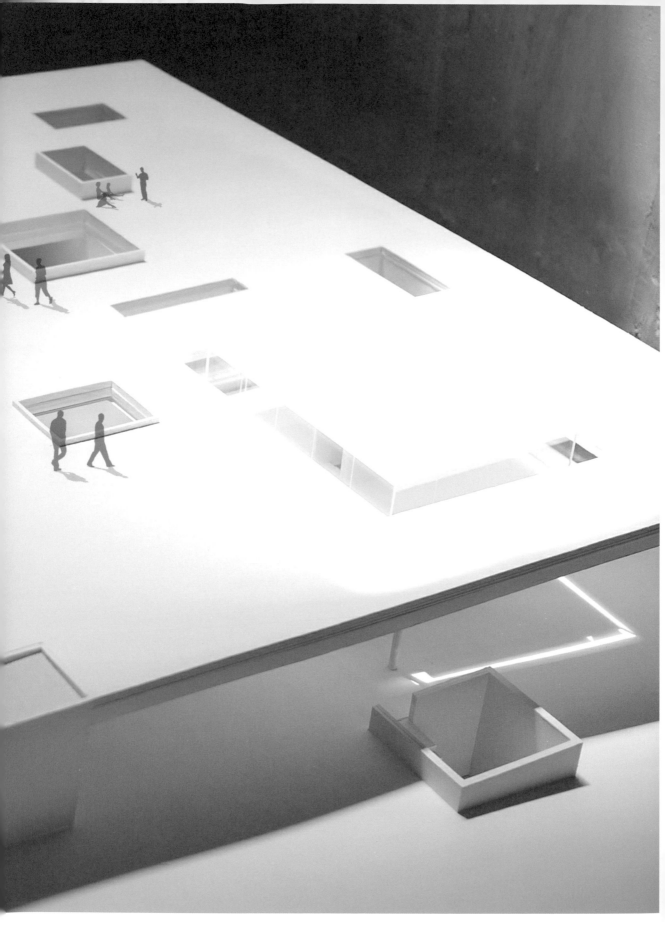

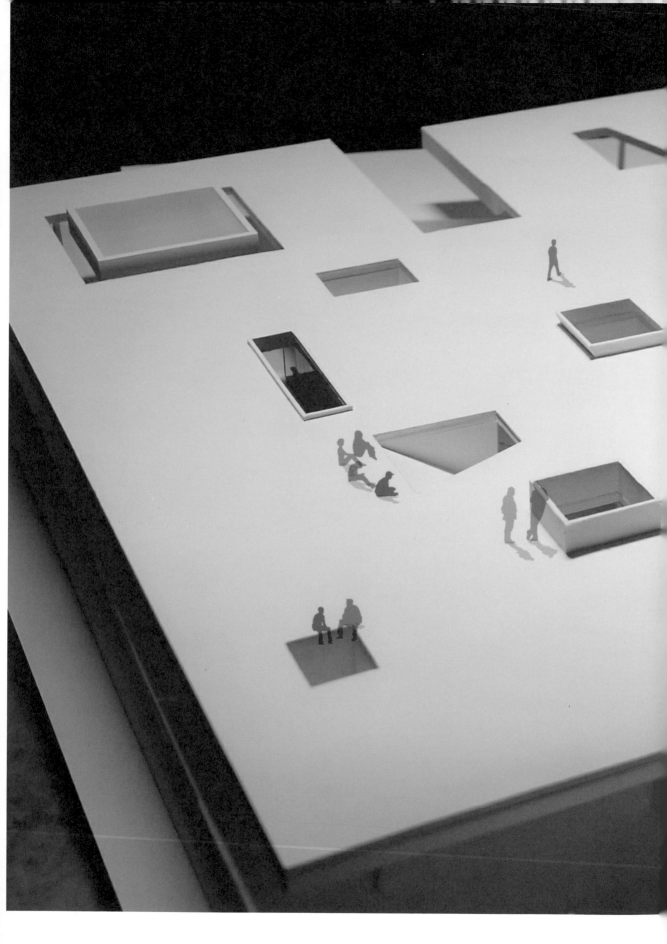

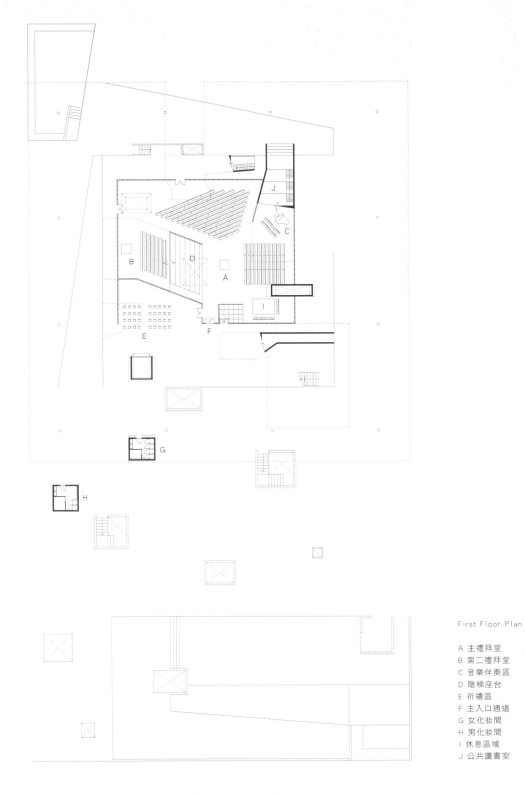

First Floor Plan

A 主禮拜堂
B 第二禮拜堂
C 音樂伴奏區
D 階梯座台
E 祈禱區
F 主入口通道
G 女化妝間
H 男化妝間
I 休息區域
J 公共讀書室

First Floor Plan

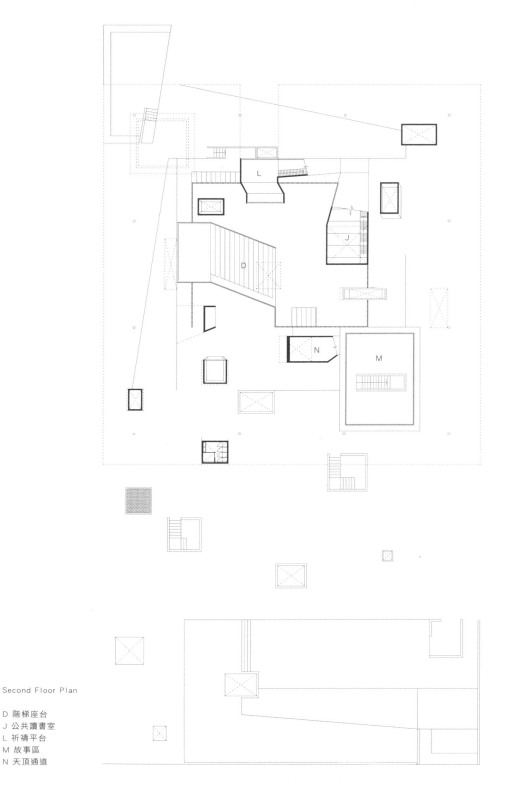

Second Floor Plan

D 階梯座台
J 公共讀書室
L 祈禱平台
M 故事區
N 天頂通道

Second Floor Plan

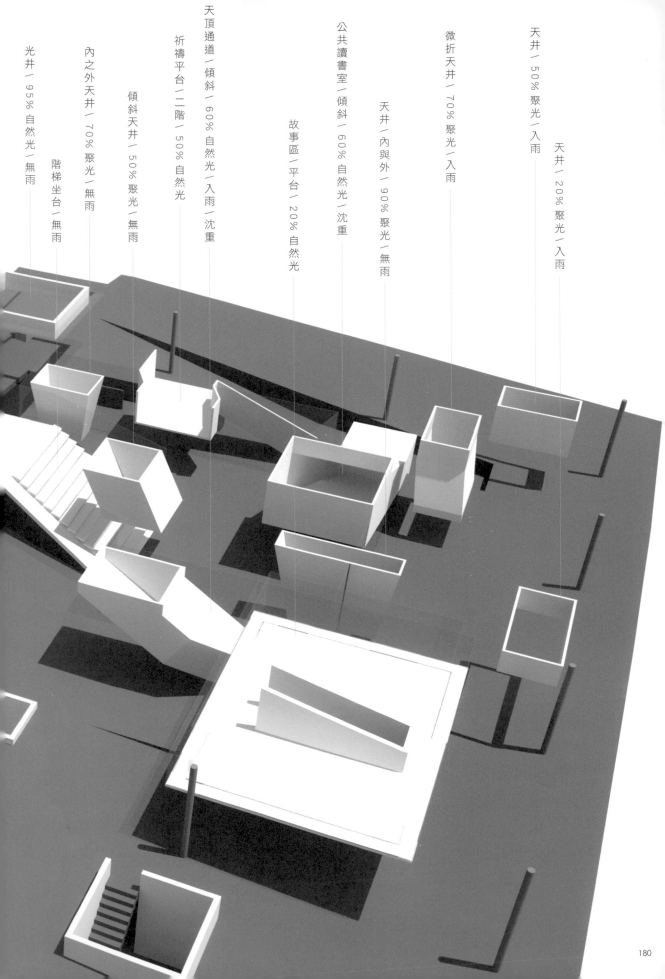

光井｜95% 自然光｜無雨

階梯坐台｜無雨

內之外天井｜70% 聚光｜無雨

傾斜天井｜50% 聚光｜無雨

祈禱平台｜二階｜50% 自然光

天頂通道｜傾斜｜60% 自然光｜入雨｜沈重

公共讀書室｜傾斜｜60% 自然光｜沈重

故事區｜平台｜20% 自然光

天井｜內與外｜90% 聚光｜無雨

微折天井｜70% 聚光｜入雨

天井｜50% 聚光｜入雨

天井｜20% 聚光｜入雨

天井｜10％聚光｜入雨

斜天井｜70％導入光｜無雨

落地光井｜90％導入光｜無雨｜樹｜沈重

女化妝間｜50％導入光｜無雨｜沈重

內之外天井｜80％聚光｜入雨

男化妝間｜50％導入光｜無雨

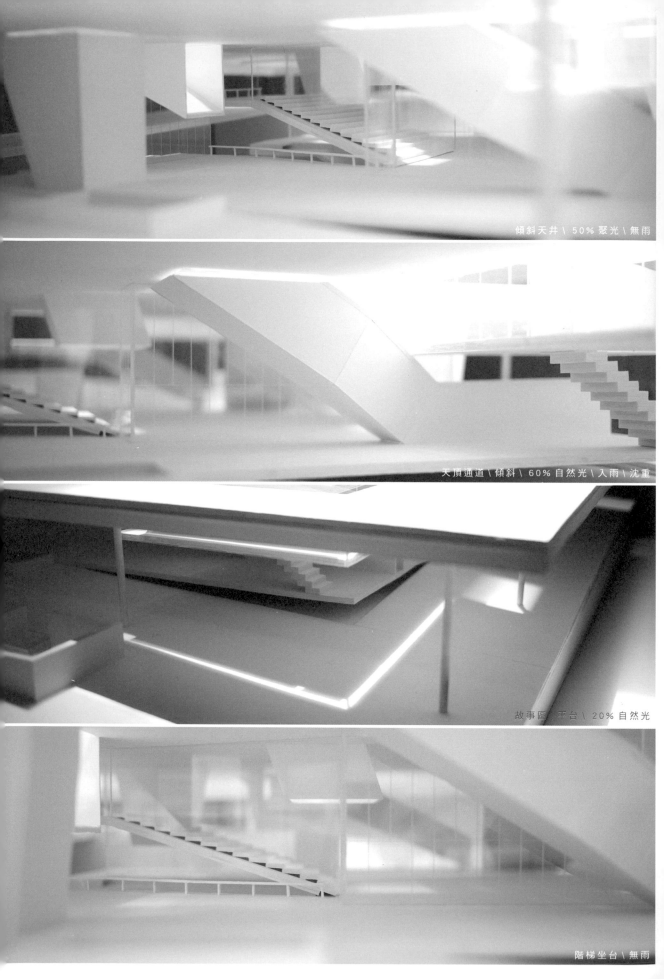

傾斜天井 \ 50% 聚光 \ 無雨

天頂通道 \ 傾斜 \ 60% 自然光 \ 入雨 \ 沈重

故事區 \ 平台 \ 20% 自然光

階梯坐台 \ 無雨

落地光井 \ 90% 導入光 \ 無雨 \ 樹 \ 沈重

內之外天井 \ 80% 聚光 \ 入雨

天井 \ 10% 聚光 \ 入雨

天井 \ 內與外 \ 90% 聚光 \ 無雨

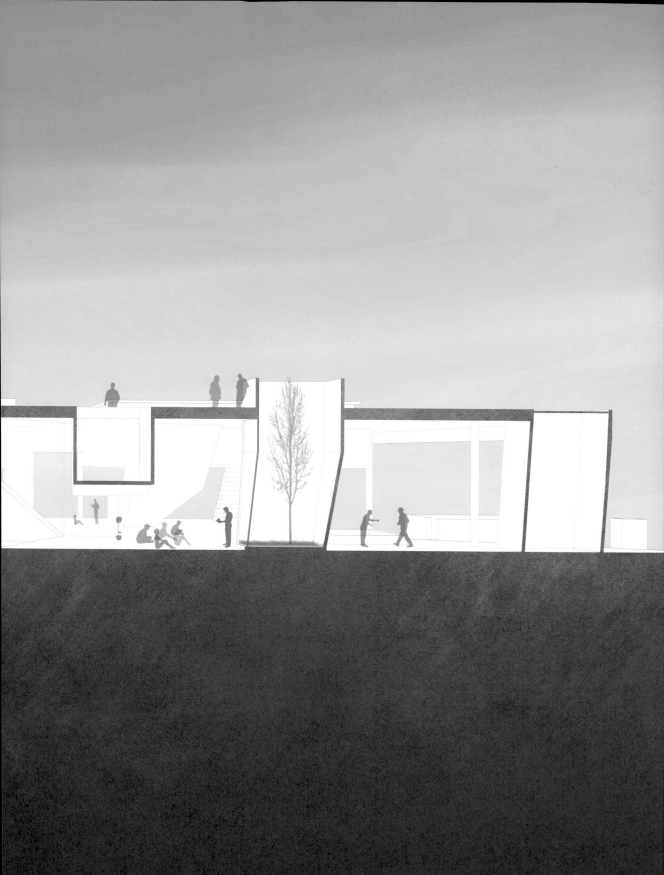

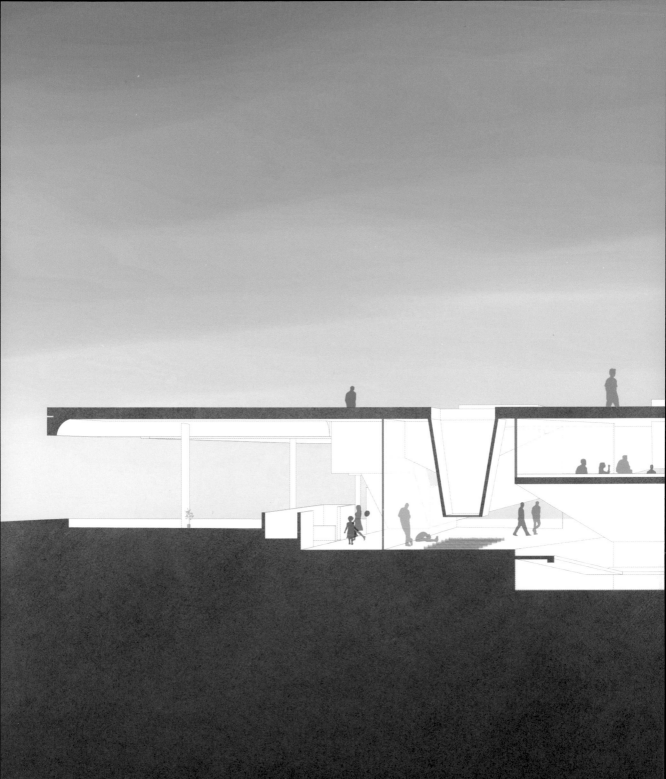

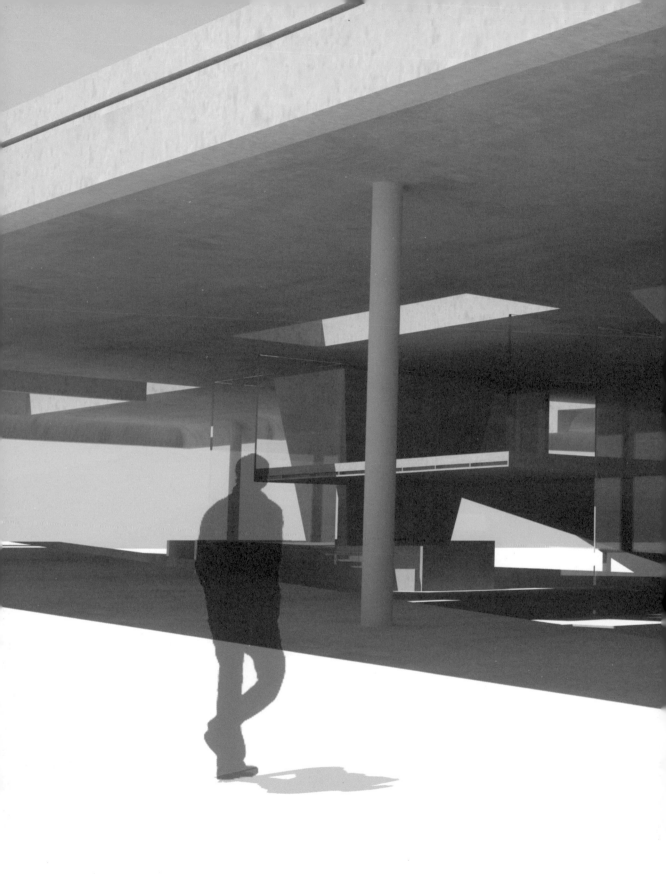

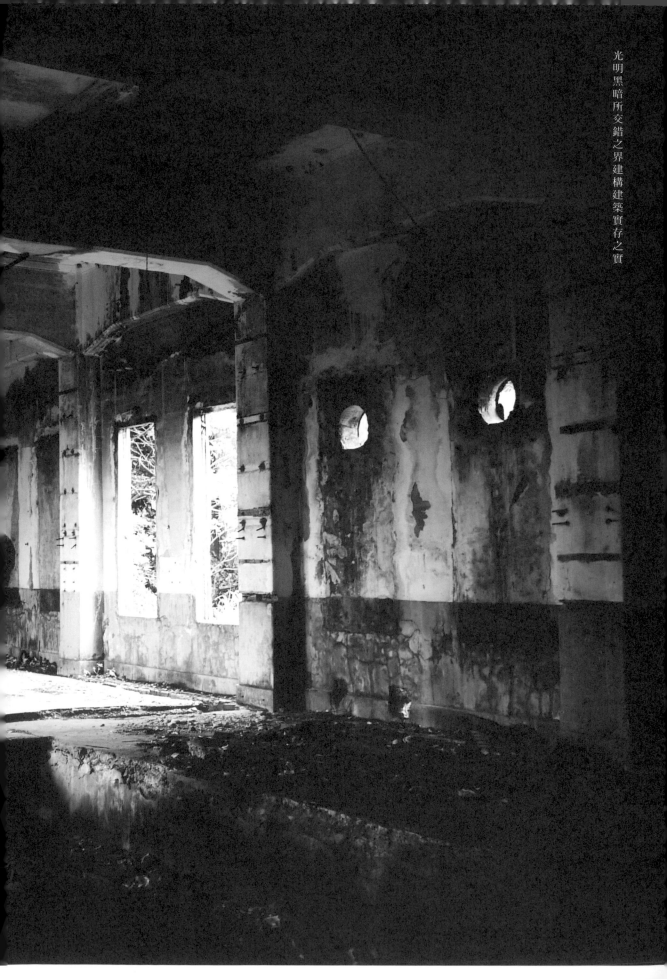

光明黑暗所交錯之界建構建築實存之實

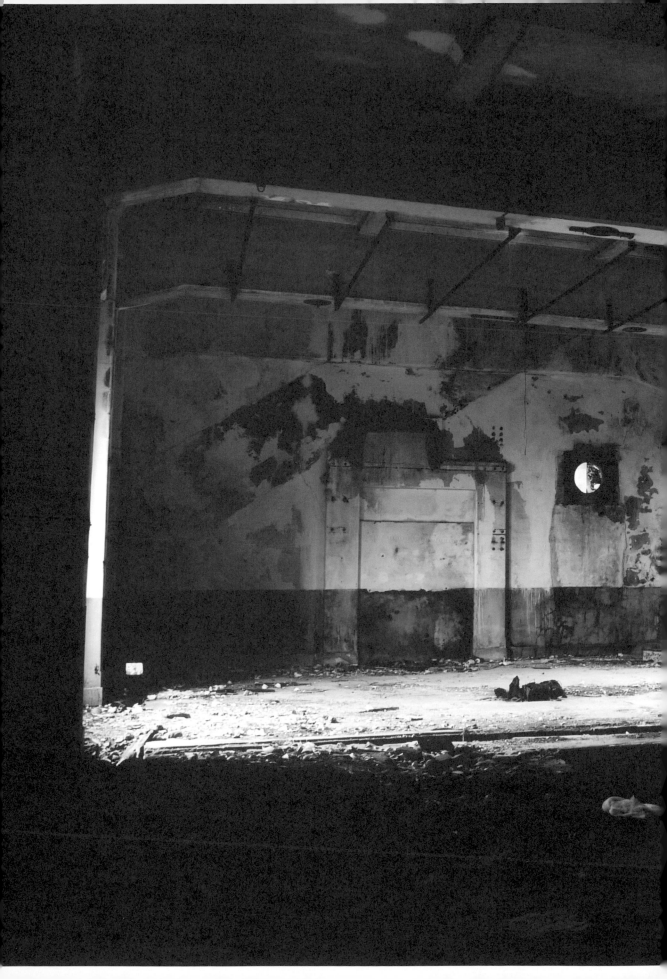

假如

假如外頭風大雨大，假如屋頂被掀起破壞，假如雨水就這樣傾瀉建築，假如商場一片狼藉，假如屋頂暫時無法修復。

我想，失去屋頂還原了建築原本的姿態，雨水就是在告知建築有著永遠無法填補的開口。因為這樣的想法，我思考著建築與屋頂的關係，屋頂可以說是人類欲為後最先產生背離自然的需求慾望，雖然這麼樣的要求著，但平時並不太使用到。

以這樣的概念思索，屋頂建立於建築與天空之間，假如遮蔽不再完整，那麼建築將經過一段空白與外在連結，顯現雨水與微風，在長形通道的建築體下，人們通過建築，也歸返自然。

巷度

方向的存在才讓道路變得有意義，然而方向本身並沒有停止的能力，只有在交會時才能有決定方向的一瞬間。上下兩個層面，分別了向度上的差異，東西南北各有所異，但對行者而言皆為直線。建築的本體是交會，交會是建築的機能，也因為如此，向度被賦予讓人們轉向、交會的權力。

懸空

懸空開啟了建築，也讓建築丟失了入口，放棄了門，行為就這樣順理成章的帶入了建築，主題移到了外側，成為了環境。

外部環境令建築沒有了向度。失去主題，但成為了容納一切的存在。

空無成為建築主要訴求，建築覆蓋了大地，唯一的機能就是讓人停留，在此等待、尋找、觀看建築所引導出的……而後離開。建築成為了離開儀式的所在。

正反

光線是為了顯出黑暗而存在，也與黑暗形成了無形的介面，然而，人進入於寬闊建築中總是尋找著自身停留所在，在模糊的邊界之下，確立了人們應該聚集的位置。

建築實體造就了黑暗的實存，開口劃定出光線佔入建築中空間的所在，人們進入了建築，也進入了空間。

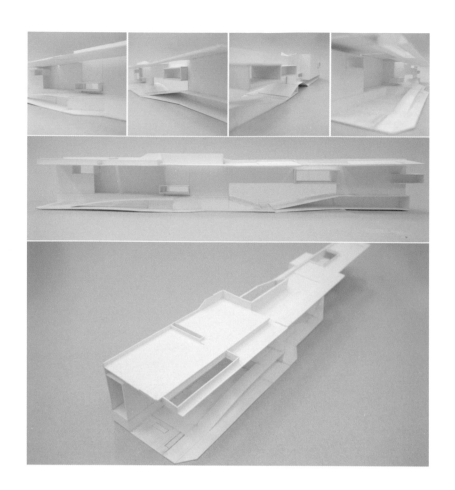

通過

長形空間擁有「通過」的印象，是空間也是通道，是建築與環境之間。「之間」是被安排於兩者間無形的存在，有如牆面那般影響人的行為，但無法阻止行為。而在擁有量度的建築體中，一旦失去部分的牆，空間的維度就會改變，隨意進入成為了空間的主要訴求，從此不再有框界。在這之間，人們成為無差別的存在，在平等的時間下回應著空間。

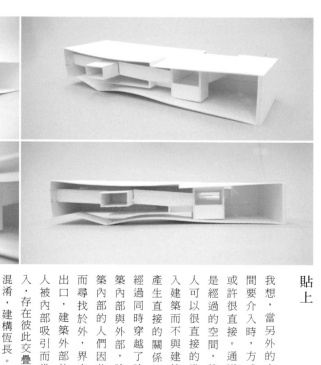

貼上

我想，當另外的空間要介入時，方式或許很直接。通道是經過的空間，使人可以很直接的進入建築而不與建築產生直接的關係，經過同時穿越了建築內部與外部，建築內部的人們因此而尋找於外，界定出口，建築外部的人被內部吸引而進入，存在彼此交疊、混淆，建構恆長。

牆

牆分離了兩者界定了邊界，也因此牆的倒塌也顯現了邊界消失。我想，牆並不是扮演分離的存在，而是讓兩個空間緊密接合。建築有如牆介於在城市與荒野之間，訴說著人類自我劃定界線，但又卻不時的想破除這個框界，找尋框界之外。

平衡

虛像帶給人的是存在的真實，然而我們沒有辦法確定鏡子所映照的真實是否真的存在，我們只能明確的理解我們身處於鏡像所映照的存在中。

等分的建築內部空間大小皆為相同，在熟悉的牆面與地板皆為透明的情況下，空間已經無法明見，就算是在等分的空間下，人們依然無法確信自我身處是否為真實。唯一能確信的只有建築開口顯現的藍色真實。

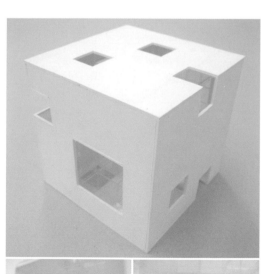

絕對面向的不完整

都市是為人文與文明聚集下的特別場域，也就表示著除了都市以外，其餘皆是自然，亦無人文與文明。有天看著歷史作檉先生的《雕刻靈魂的賈克梅第》，當中寫道：「人活著，就是一種遭遇，如果人在文明以前，其遭遇全屬自然物，那是一種造化。若在文明以後，所謂人文，往好處說是一種自然的延伸，往不好處說就是一種背叛自然。」

我想，人文視為文明與自然的共有，人們自我私慾的建立在不覺中遠離了自然，建築的存在也漸漸遺失了那原有的象徵。

這或許也觸擊到兩面向的問題，人們看待事物時，總是會在不知不覺中的去分類與比較，就像把都市與自然想像成兩個國度，雖然不是真的國度，但就共同的所在而言，都市的發展的確象徵對自然的侵蝕，過頭了就來一場天災，時間一到又再次的反覆，結局到底是什麼呢？是一種無法言喻的狀態吧？追根究柢就是發生在兩者之間的那未明不定的因素。就「間」的狀態而言，文明與自然皆屬相同，都是己為不「文明」的所在。

向狀態最直接的表象就是完滿認知的不同。在森林中成長的人與在都市中成長的人，兩者所認知的「文明」是截然不同的。電影似乎常有類似的題材出現，一個從小在森林中生長的人突然因為某種特別的因素來到了都市，或是一個都市人因為某災難漂流到了孤島上，又或者童話世界的人物來到了真實世界，不管做出多麼驚奇的設定，方向一定都是一致的，就是他們來到了他們認為不「文明」的所在。

者與他者之間，無論偏向于何方，結局都歸零，必須得重新整，建立自我習慣，擁有兩種不同屬性甚至是對等的狀態，說明了建築存在著的可用與無用，也述說著建築永遠的「不完整」。

在一切的生活、習慣、詞，一體訴說著完整，但這完整中卻又擁有兩種不同屬性甚至是對等的狀態，說明了建築存在著的可用與無用，也述說著建築永遠的「不完整」。因此在間的回應下，成為了極常過程，才是最建明的日常，那種再開始的日明了建築存在著的可用與無用，看似不同，但卻相同的。

然而建築在都市中所建構的，是那「絕對具有」與「絕對的缺」，是建築存在的，亦正亦負，是為介於「整合」的存在。

「具有」顯現了空間日常的存在，也說出了空間被佔有的方式，「缺」訴說了空間永遠無法被佔滿的事實，佔有建築的全面是不可能的，就算在時間的恆常作用下，建築也無法被填滿，就算是灰塵也具有空隙。

這樣的狀態跟「間」是相同的，我想，唯有視建築為器物，重新的建構建築自我慣性，重新有視建築，建築才能夠建立起無可明見的狀態，成為空，成為間。「間」顯示了建築的一再覆寫，如此空間的象徵訴說了建築有朝一日會將事物歸回，讓人們重新正視建築之本，我想，這是空間產生與欲為之本。而「一體」的兩面，我想是最能夠表達建築狀態的一種。

然而對於絕對的「缺」就像是在談論空間中我們無法佔有的那部分，人們無法進入、使用，人們無法佔有的那部分，就好像多餘出來的一樣，但這樣子的「缺」，無

疑的又必須得存在，因為他也關係著「具有」存在的意義，就像是「厚度」這件事情，所有的事物，只要是出現在這世界上的事物，絕對都具有「厚度」這件事情，而面對存在物質守恆世界的我們也要認知「厚度」是多無法否認的，而且任何人都別想去使用「厚」這件事情，就算把「厚」給切開，也只不過是在造就出另外一個「厚」，一變成2，2在成為4，就這樣的劃分下去，「厚」就這樣永遠的存在，無法規避。這樣的絕對因素，也是與「間」最為接近的存在。空間永遠有著我們永遠無法碰及的所在，也因為這樣的「絕對因素」，「間」才具有成為空間空白的條件與必須佔有的維度。

空白即是原本佔有

然而，不管是堆過70%的空間是空置的。共有空間是暫存的，暫存的存在是明顯建築中所存在的絕對空白。

另外也一定有不少的插座與電線。無論空間被佔的多滿，勢必要預留空白的空間給「間」的本質，「間」的存在本質就像「厚度」一樣，永遠的存在。因此，空白即是建築原本所佔有，而佔有即是還以建築空白。

然的。在一個空無一物的空間裡，傢俱的擺放是欲為的，也關係到空間被佔滿的方式，像平常那樣擺放或是心血來潮全部堆在一側，空間所留下的「空白」是相同的。

建築是都市建構中，欲為空間所留下的必要就是存在，建築的出現就是佔有都市中的某一個空白與角落。作品《聚集所在》中，欲為空間的集結是佔有都市的建築載體，而不可否認的，在有限的人類與空間的作用下，同時集結於一個空間時，也象徵了其餘空間的解放，這樣聚集與空白所造就的暫存行為已經是灰色森林中最為日常的必然現象了，也因為這樣都市中超

空白與不全即是建築原本所佔有。

不管空間內有多少人進入、停留、離開，都影響著空間被佔滿的方式。如果你是沙發狂熱份子，那麼到了你家所有空間勢必都會被大小沙發佔滿、疊滿，如果你熱愛冰箱，那麼家中疊滿冰箱就是常態，

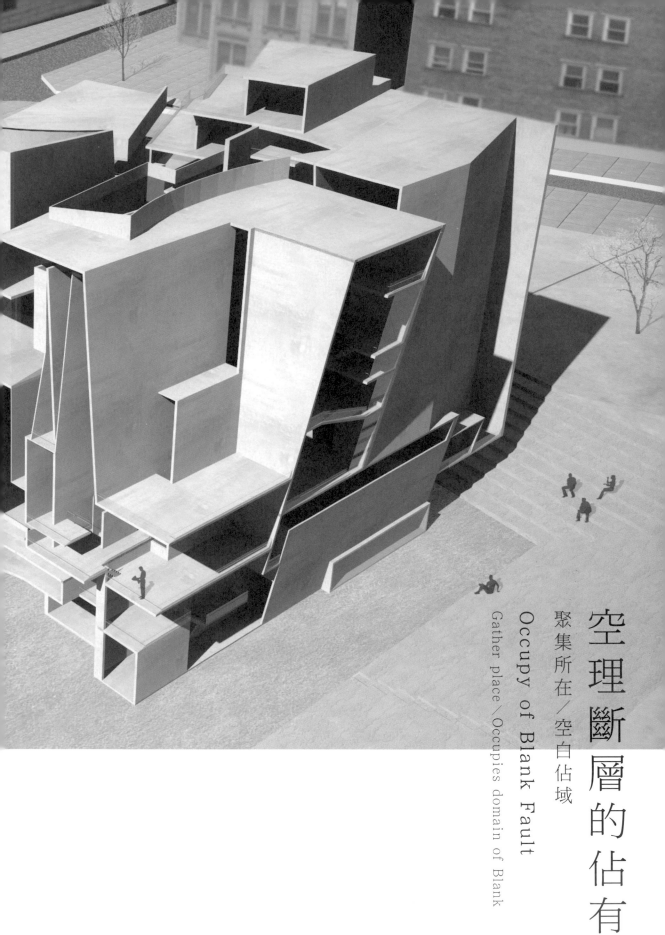

空理斷層的佔有

聚集所在／空白佔域

Occupy of Blank Fault

Gather place／Occupies domain of Blank

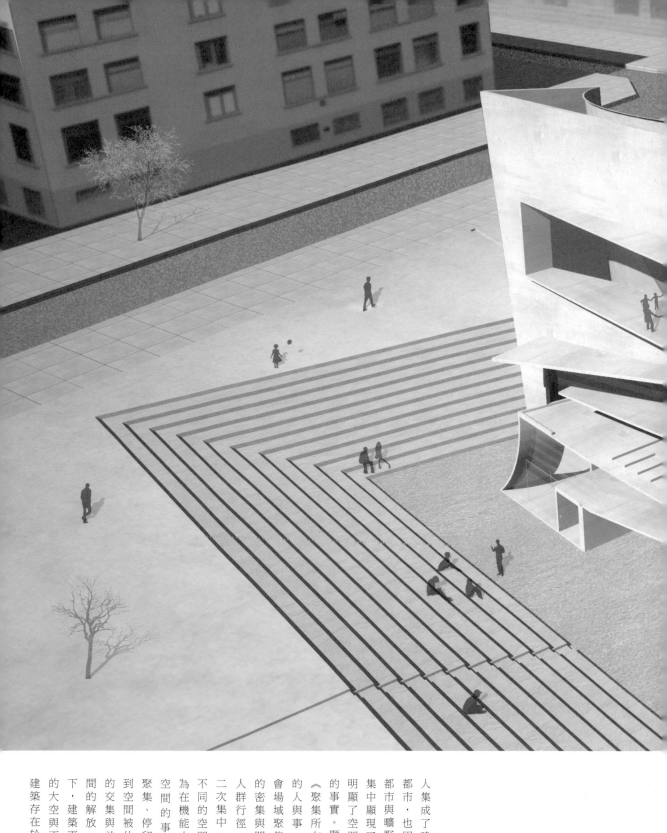

人集成了建築，人群集成了都市，也因為聚集而界定了都市與曠野的差異。集中顯現了周圍的不完全，明顯了空間空白與無法佔有的事實。顯現了無用。

《聚集所在》聚集了城市中的人與事，生活中顯見的集會場域聚集於建築中，高度的密集與開放的空間影響了人群行徑，也明顯的建築的二次集中。

不同的空間大小、密度與行為在機能中不斷重複、覆寫到空間被佔滿的方式。空間的交集與並置明顯了其餘空間的解放。在集中的顯現之下，建築再次顯示了空間中的大空與不全，同時訴說著建築存在於空白之中。

聚集、停留、離開，都關係到空間被佔滿的方式。空間的交集與並置明顯了其餘空間的解放。在集中的顯現之下，建築再次顯示了空間中的大空與不全，同時訴說著建築存在於空白之中。

空白佔域

人在「集」的欲為下造就了都市的空白，人們也因此被限制在都市實存的徐白中。空白即是原本，歸回了建築那已丟失的原初存在也不一定。

建築永遠存在著可用與無用，顯示著空間於都市中永遠無法被佔滿的事實，人類自我規定的欲我框界永遠存在，因此建築佔有了環境，明顯了都市所擁有的徐白，也因為空白，顯現了大空。

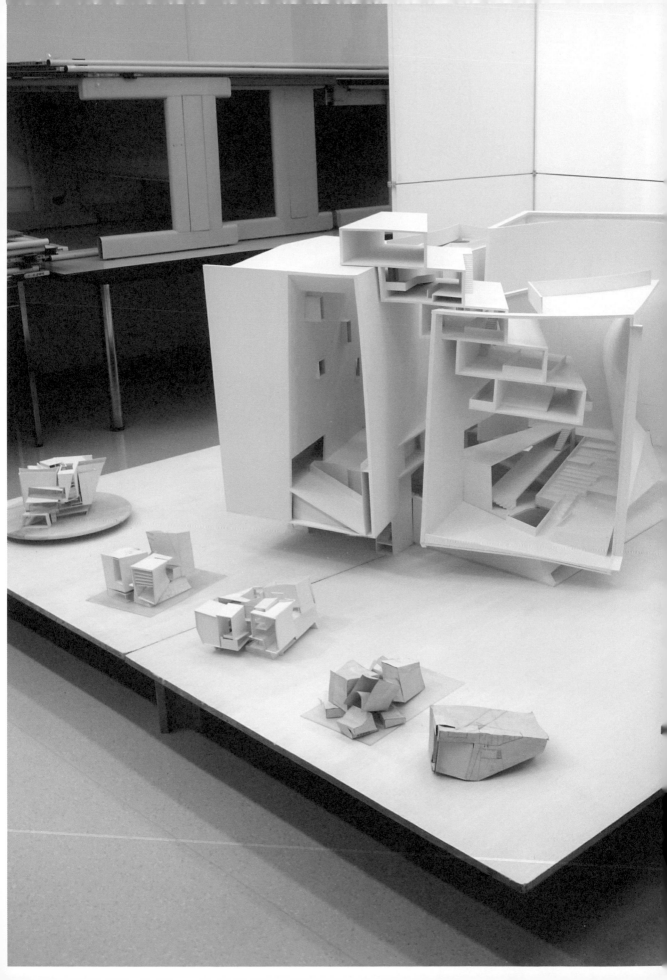

「堆物」本質上是離散的，也因為如此，才顯得周圍無限接近空白。

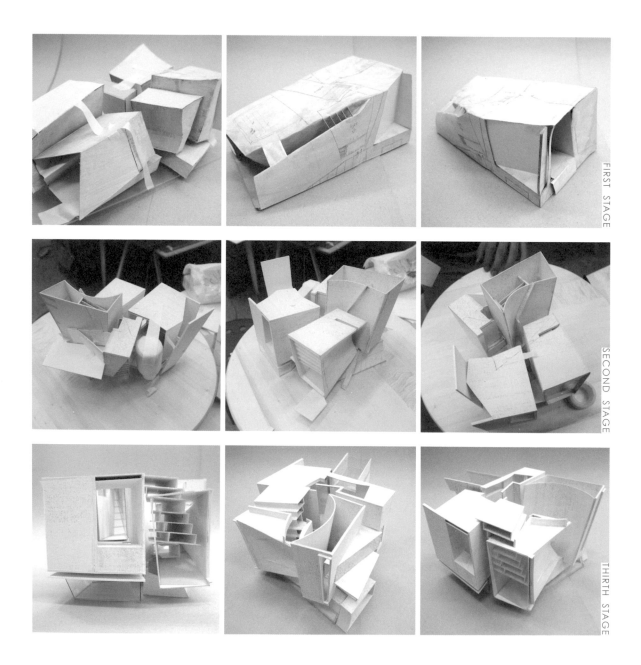

FIRST STAGE

由物的完整開始執行建築，一個開口、一個斜角、一個大凹縫、互通的開口，顯示空間實存。切割置換位置所佔有的空間仍然無所變化，也揭示了縫隙存在。

SECOND STAGE

當物與外物並置融合，離散變形的聚集下，空間所形塑的是大空與細縫之間。

THIRTH STAGE

建築存在的當下無論混亂與秩序，空間只是建築中的一部分，無論空間如何解離置換，最後仍然會歸回於建築中。

建物再構

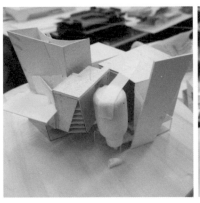
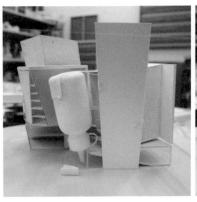

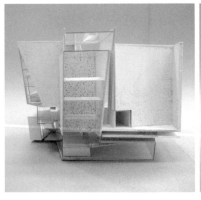
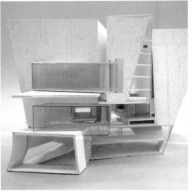
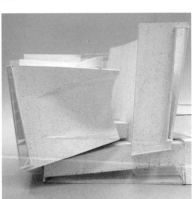

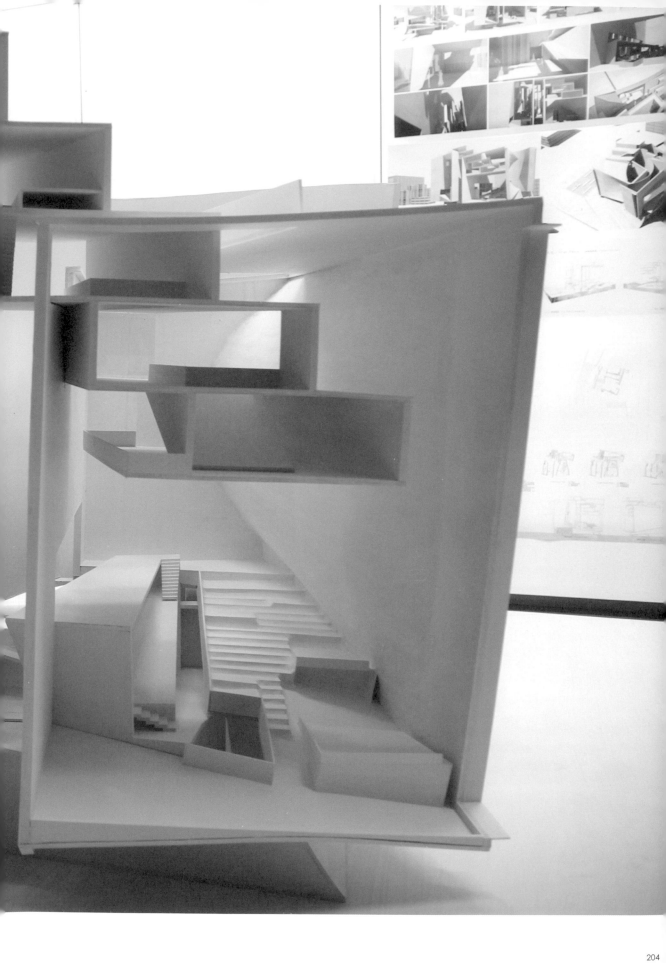

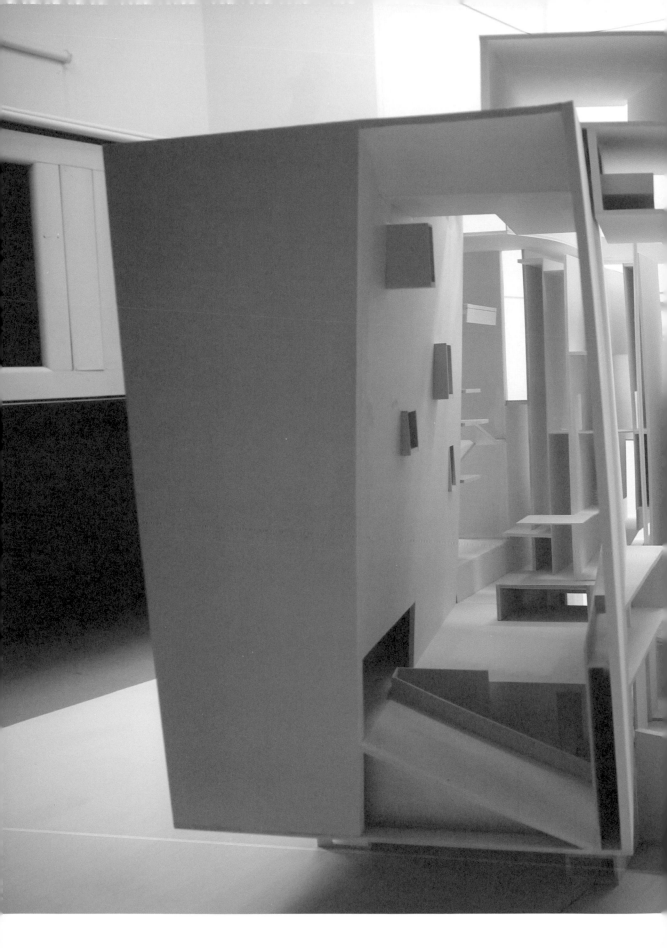

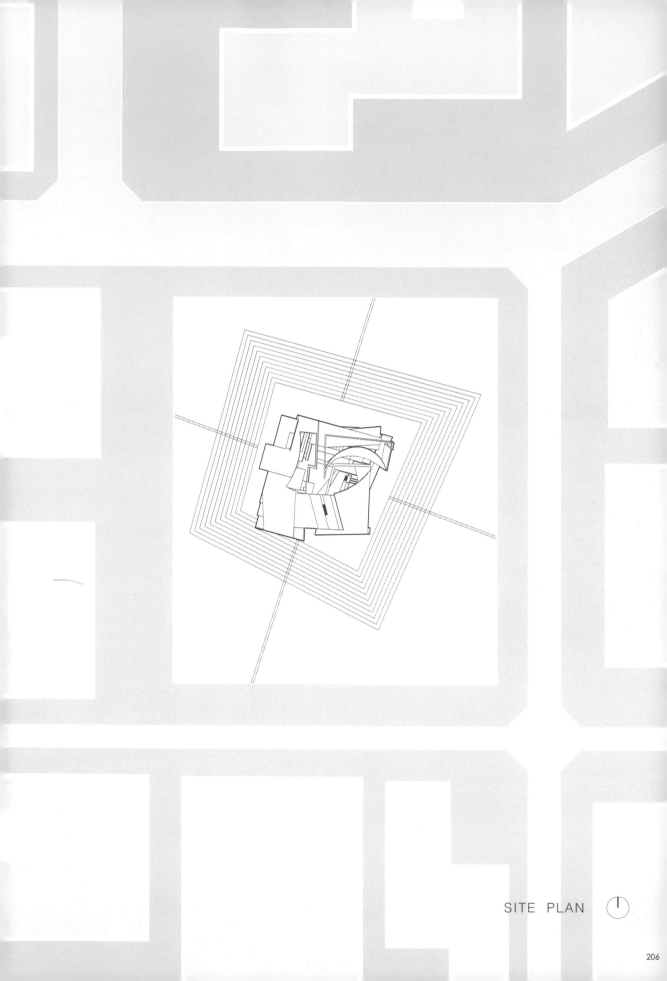

SITE PLAN

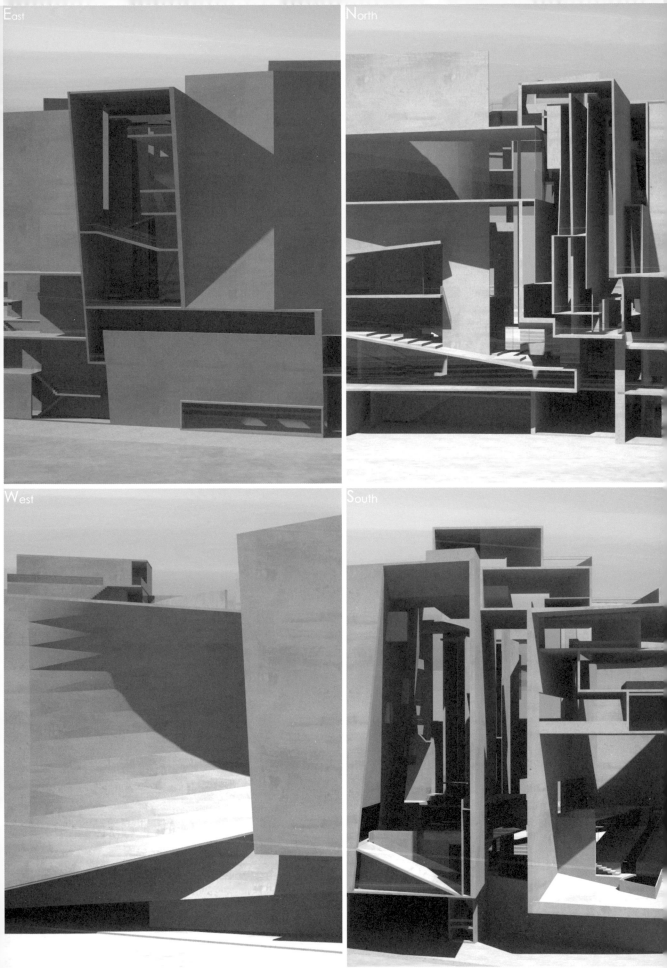

East

North

West

South

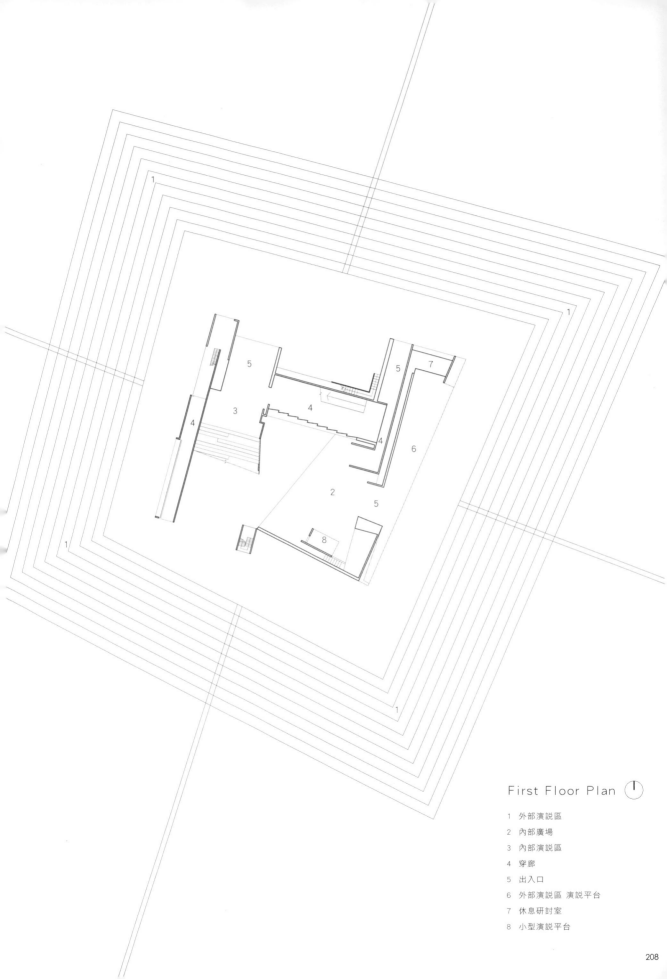

First Floor Plan ①

1 外部演說區
2 內部廣場
3 內部演說區
4 穿廊
5 出入口
6 外部演說區 演說平台
7 休息研討室
8 小型演說平台

Second Floor Plan
9 內部演説區 座位
10 平台
11 休息準備室 A
12 外部平台教室
13 討論區
14 休息準備室 B
15 影像放映區

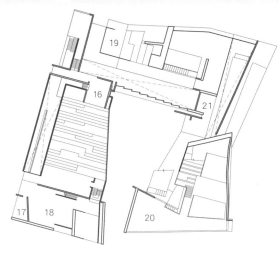

Thirth Floor Plan
16 旁聽室
17 平台
18 會議室
19 邊台演説區 演説平台
20 傾斜平台
21 影片存放區

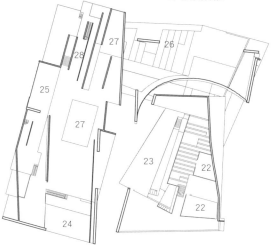

Fourth Floor Plan
22 平台
23 半戶外平台教室
24 小型影像放映區
25 討論區
26 邊台演説區 座位
27 小型演説區
28 自習作位區 入口

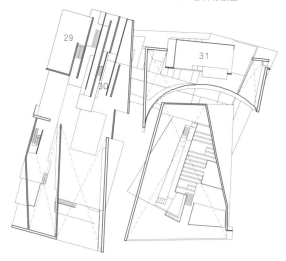

Fifth Floor Plan
29 平台
30 自習作位區
31 懸空教室

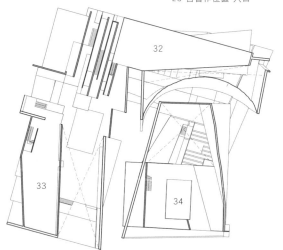

Sixth Floor Plan
32 圖書中心
33 出租辦公室
34 中型講演區

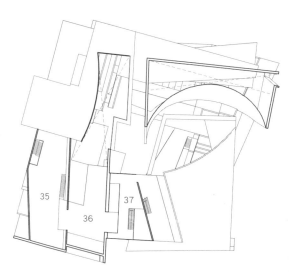

Seventh Floor Plan
35 出租辦公室
36 外部討論區
37 展演室

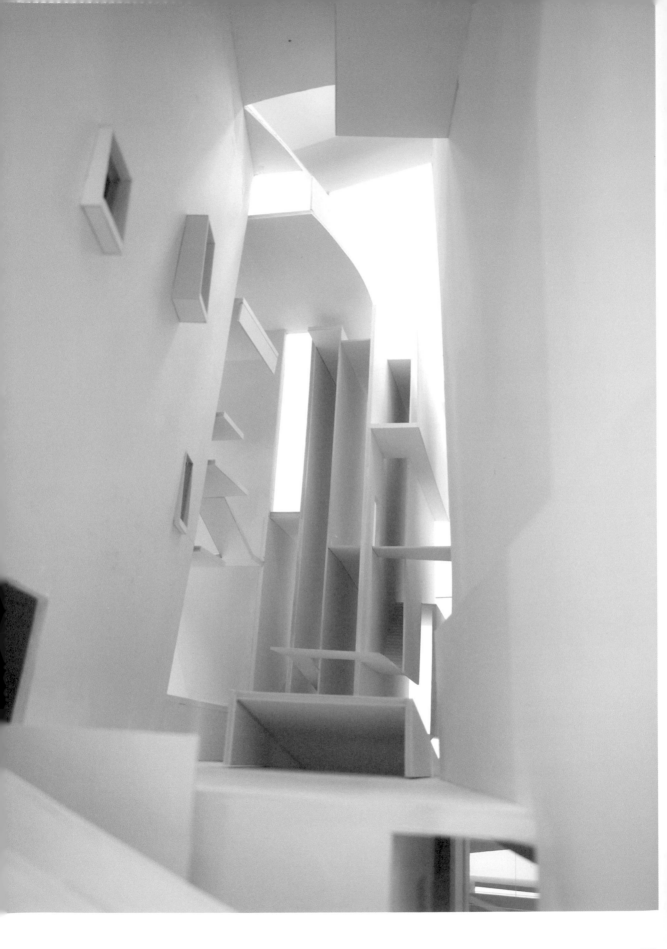

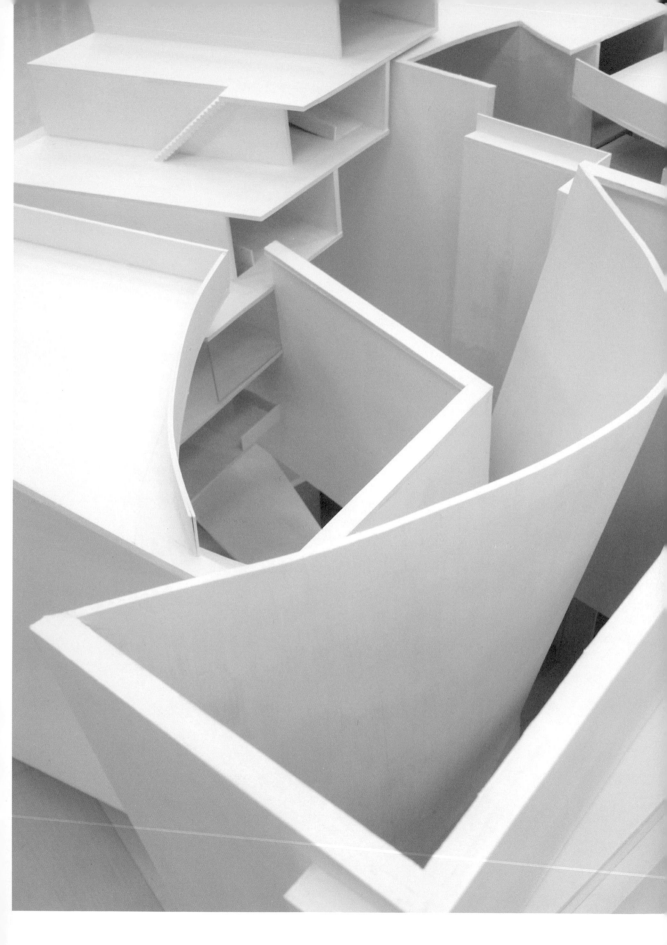

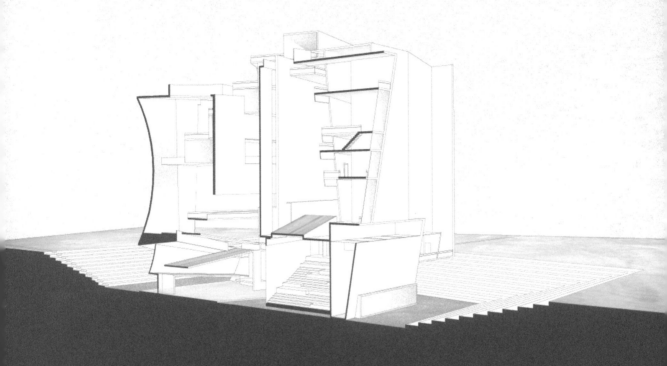

B A
B A

空間透視圖／Perspective view

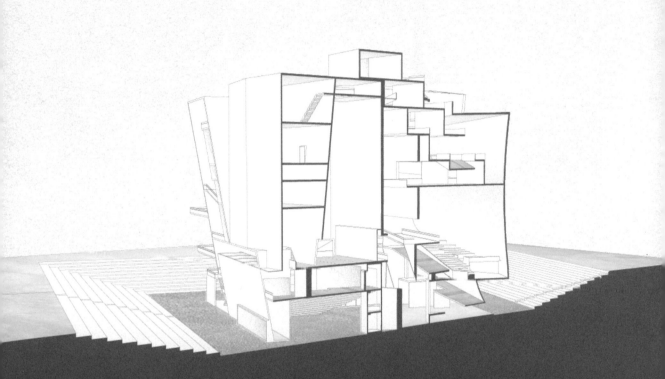

A-A 剖面透視／A-A Profile perspective

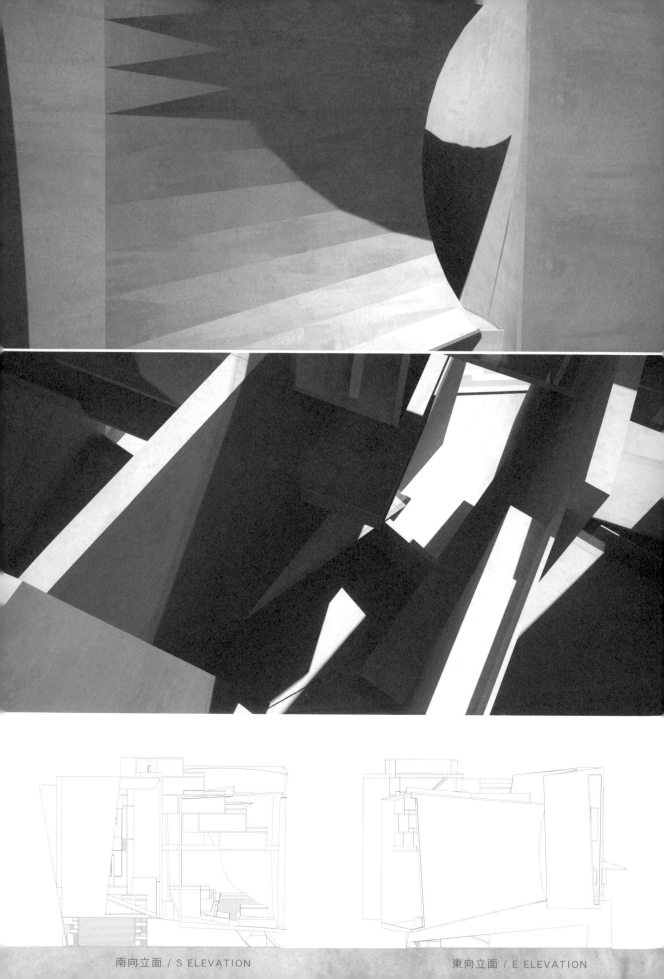

南向立面 / S ELEVATION　　　　　　東向立面 / E ELEVATION

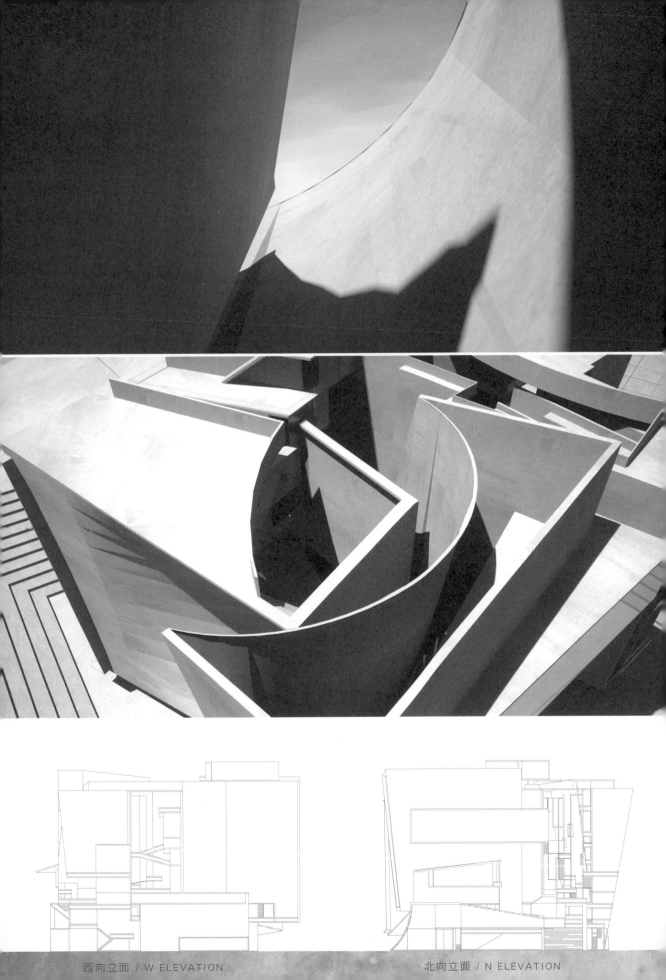

西向立面 / W ELEVATION　　　　　　　　北向立面 / N ELEVATION

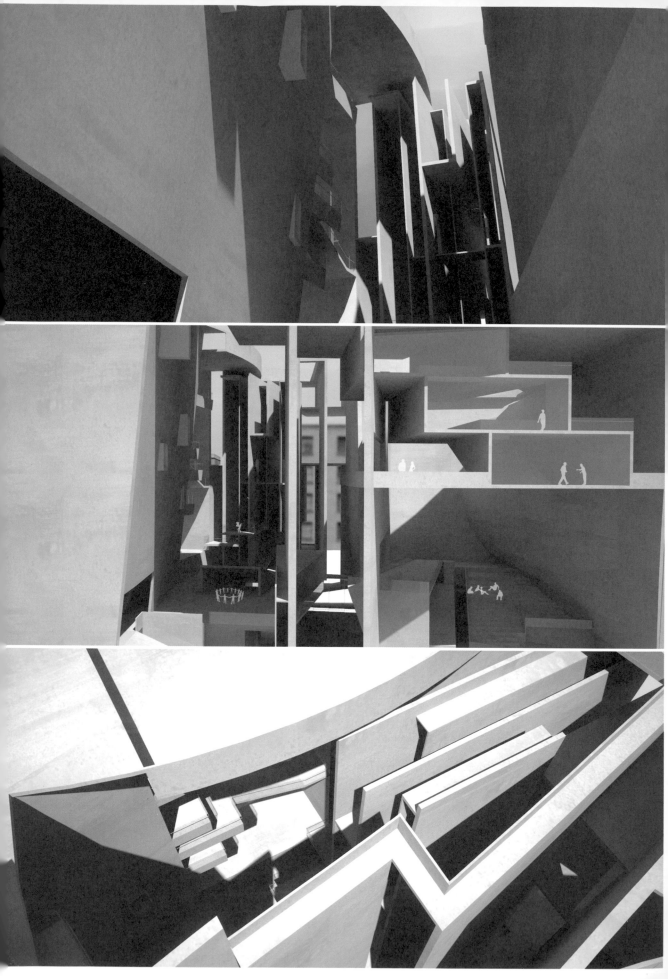

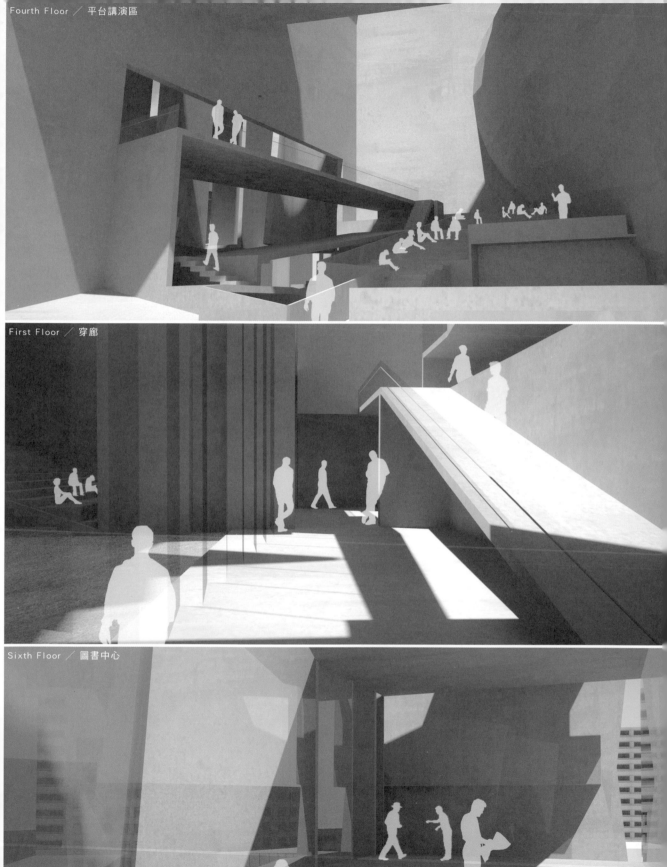

Fourth Floor ／ 平台講演區

First Floor ／ 穿廊

Sixth Floor ／ 圖書中心

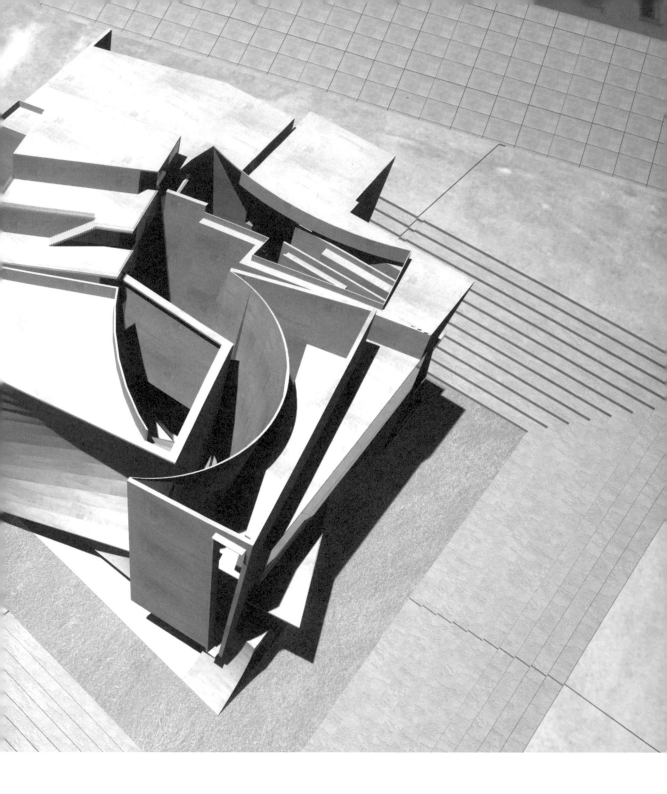

實存於腦內與物型起始

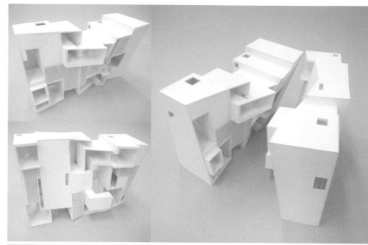

離境

行走在喧鬧的城市裡時，只要彎近了巷道總是會有種與外格格不入的錯覺，巷道沒有明確的路口，這裡彷彿是另外的世界，在身體做出轉彎的動作後才能夠得其所在。巷道存有的是都市遺留的部份，陽台加蓋、電線杆、管線等，巷道域外的存在空間，成為了喧鬧都市中的離境。

一半的空間

帶著行李進入新的房間時，找到適當的角落放置行李似乎是最先做的事，而後才開始拿出慣用的用具，慢慢的將用具擺置到習慣的方向與位置。在習慣不熟悉的空間前，行為成為了將空間佔有的第一個方式。

角落與牆角是我們接受空間的開始之處，因此角落的存在也象徵著空間的不完全，角落必須存在於三面三向之間，只要失去其中一向條件，角落隨即不存在，空間也就不再完整。因此，角落是個連續不斷的，同時的介於內與外，劃定著模糊不可確定的空間界線。

開口

人因為某些因素被囚禁到只有狹小窗口的房間內，幽暗的氛圍裡只有一道由窗口灑入的光，在這壓迫精神的空間中貼近窗口觀看或是呼救已經是當下唯一有意義的動作，這樣電影般讓人崩解的場所在日常生活中也許不常見。這讓我開始思考開口這件事情，人們進入建築後，不就是是在尋找另一個開口嗎？兩個有著各自的開口封閉空間並置時，開口成為了與本體分離的所在。建築的共有，成為了與本體分

對談

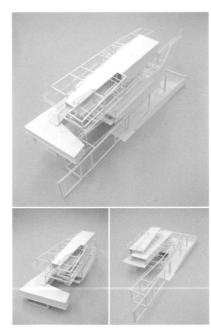

「對談」象徵著兩者之間的磨合，空間建構了使用與看見，「空」為無形無相，「間」是為歸返，「對談」成為建築。

路邊常見的廣告鷹架猶如自然一般的靜置於那，也因為過於自然，沒有人會刻意的去在意。直到放上廣告才能賦予鷹架存在的內容。

框架的虛體呈現了「空」，就猶如骨架一般，等待著皮膚植入。然而建築原本即是無形王像的「空」，直到「間」的置入才顯現存在。

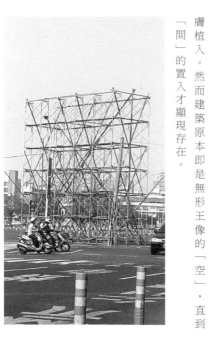

223

影像疊覆後的空白（兩台相機重複拍攝顯示螢幕）　攝於 台南 北門

記憶之下

建築發生在日常的微乎其微之下，只有意識到環境的淺變，才會注意到在這日常中那些微的更動。也許，人們已經放棄去記憶建築存在的印記。而建築事實上並無關記憶的問題，只是當建築的存在與時間平行時，「遺忘」會成為人們記憶中大部分的選擇。當人們走在道路上或許心血來潮的、或許有意的、或許時常注意的看見安靜單獨在一旁漸漸斑駁老化的建築時，人們也就注意到位於時間平行線上的自己是多麼在意遺忘這件事情，遺忘是時間刻畫的證明，是建築存在的印記，也是人們有無法拒絕的認定建築的方式。而在人們了自我欲為後，空有的界線成為了限定建築的規範。也只有建築真正脫離了那外在的固化定義，在擺脫一切有形事物的當下，才會顯現建築存在於時間當下的本質意義。

建築何為

在已知的時間作用下，建築其實是個非常細微的存在，每個建築的產生就如同時間點綴在這無限空白的世界一樣似有若無，但最後又以「事實」的身分佇立於那，無聲無息。無論進入與遷出，最後仍留有那恆常的空白。建築無性、無色、無別，在人類有所認知前，就已存在。

看著　杉本　博司　在《直到長出青苔》一書中寫到：「隨著時光推移，銀幕上的影像動作持續閃耀，在電影結束時，終究回歸到一片銀白。」，想想建築也是這樣，在這世界出現的當下就像是置身於電影中被綁架的那一兩個小時那樣架構在現實之外，直到結束畫上句點。脫離那空白架構醒覺過來俊，回應的是不斷重複回憶那被架空在現實之外的空白。

然而在這無限迴廊下，建築早已脫離既有的尺寸、大小、比例這般的外相，永遠的在意識之下徘徊，存在於精神欲域間。建築無相，因此建築何為。

2012 國立臺南藝術大學 建築藝術研究所 創意創作組
建築創作成果發表 2012/06/29 3:00PM

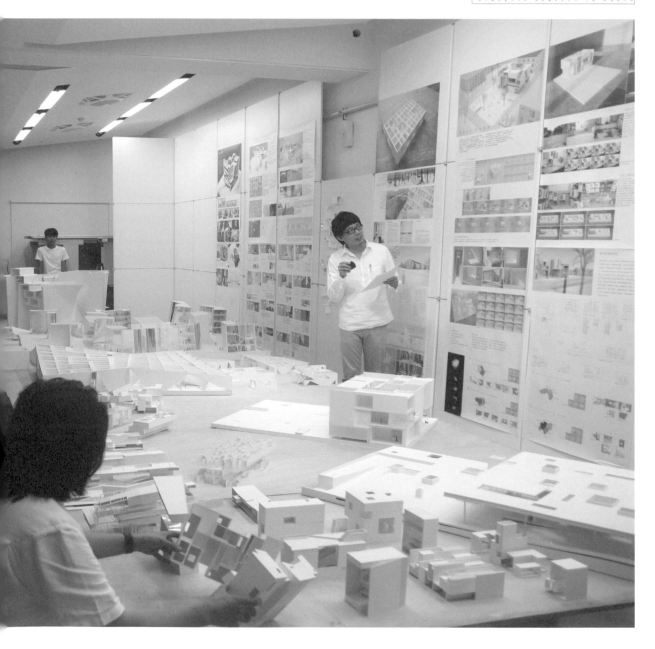

建築家 對談

Dialogues of Architect

邱崑銓

回想三年來對於建築與空間的創作思考，我將所有的過程稱為「建築何為」。這個主題表示了我對建築問題思索的暫存結論。主要分為兩個脈絡，第一項思考為「何為建築」，是為對建築存在與「原有」產生疑問，也就是「什麼是建築」。對於「原有」的思考，事物皆具有在物理實質之前的本質，都存在著「原有」的意念，而「原有」對人類而言又象徵著什麼？我想「原有」訴說了事物本來的說法、本來的面貌。它造就了留存，讓事物擁有「本來」的事實。也許我們應該重新去看待自然這件事情，自然至始至終都是處於「原有」的狀態，也在這樣的狀態下接受改變，無論變化了多少，最後依舊會回歸原有，我想對自然而言，改變的只有事物自我的行為的思辨。

第二項思考為位階於原有當中那種創造與歸返之間的游移不明狀態，我稱之為「間」。我想問可以說是之間，但不代表中間，間沒有衡量單位，也不能被設定成具有單位的代詞，因為間擁有可度量與非度量的本質，也不涉及時間，因為間存在於「當下」。因此間也意指著「歸返」、「停留」、「變化」、「行為」、「創造」之類的改變後重新安定的平穩狀態，就像水滴落在水平面上，在水平面靜止之前產生的漣漪，那種微微的、緩緩的波動那樣。因此「間」所表現的是「原本變化中的那未明的因素」，介於開始與結束之間，呈現一種既未定又穩定的狀態。

2012 國立台南藝術大學 建築藝術研究所 創意創作組 建築創作成果發表
日期／2012 年 6 月 29 日 星期五　時間／下午 3 點 - 下午 7 點
地點／台南藝術大學 建築所館一樓 多功能教室

C　　　　　　　　　　B　　　　　　　　　　A

也因為這兩個思維，讓我開始思索自然與人為的差異，自然與人為兩者皆為「破壞」，只是差異在「有意識的製造痕跡」與「無意識的抹去痕跡」。也因為如此，我認為真實的自然是位於人為之後的。我以影像來回應我所想述說的。

小林村（A）經由災害之後歸回了自然狀態，影像中的地面有著車輛長期移動留下的痕跡，我認為這樣的痕跡是最能夠讓人認知到這裡是自然當中最人為的地方。而這樣的痕跡也象徵著這裡歸回後的改變，可以說是還原建築狀態的痕跡。土地整平再造的施工現場（B），我認為是大地脈絡的重新植入，建築建造的的過程中，是空間不斷疊覆的更新狀態，因此我認為建築移出之後，只要停留建築隨即成為建築。原本機能滿載的工廠空間（C）一旦將所有的機能移出之後，建築隨即成為沒有機能的狀態，我認為建築所遺留下的空白空間，並不象徵著建築的結束，而是建築的存在歸返。只是在人類體現自然與人為存在著什麼樣的差異？他們同樣都是在紀錄他們創造的過程，我想，人們的行為在這環境中紀錄了人的行為，也定義出了覆蓋原本自然樣貌的另一種經驗名詞。在不知不覺中成為了介於創造與歸返之間的游移狀態。

然而，「建築」是證明人類存在的印記，也是人們意識的模型，體現人們衍生的形態，就算已經沒有作用了。建築依然佇立於道路旁，訴說著他們佔有的領域與時間帶給他們的印記。我想在事物已經滿足「建築」的構成時，人或許對事物已經有所建築上的認知，唯一讓人無法信服的理由是缺少了人們對建築成為建築的理由。我想起一位波蘭藝術家 Jim Kazanjian 所合成出不同於人們生活周圍所能看見的建築架構作品（D），當中的建築孤寂離世、脫離地面、崩塌與無法到達，給人一種人不去想像自己能否身居於內的現象。這讓我開始思索當建築沒有打算為任何人服務時，沒有設置任何的出入口可以讓人進入時，建築就已經脫離了人們過往的認知存有了吧，似乎是在暗示著，人們秩序著建築的型態，也被建築所秩序著。

建築是空間所創造，而空間的本質是「間」的欲為，「間」在建築而言並不是一個明顯易見容易注意到的意識狀態，間在建築中也許象徵著無意識、無狀態，他自然而然的，也是被欲為的，而建築就是在這兩者的磨和之下所產生。這讓我開始思逤建築的本質似乎需要跨越當前社會所具有的價值觀念與思想概念後，才能夠在這樣介於中介與模糊不清的狀態中些微的發掘出建築之理，是我所認為找尋建築本質的方向之一。在找尋建築之理的過程中，我認為是歸返是擁有必要的，因此建築解離出人一種人不去想像自己能否身居於內的現象，只有藉由回歸到空間的原本，才空間的自體狀態是必須的，而空間的自體歸返的回應，能夠重新再開始。因此，「間」象徵了空間機能序列方式的不定性、無法預期的空間回應。

也因為這樣的思考，在創作的過程中，思索建築與空間中的自體空間所做出的解離分析，以各樣的自體空間來重構、欲為出一個整體的建築來找尋建築中的「間」性，並實驗著間與空間的關聯性，以「無性」、「無定界」、「集中」、「組構」、「解離」等來試著找尋出建築機能的本源，以重新介定建築之實。空間的虛實也不再那樣找尋出建築機能的本源的一致，主次空間、連結空間都開始變得曖昧、拆解，空間的內與外也顯得不是那麼的一定，身體與的自體空間來重構，欲為出的另一種可能，以「無性」、「無定界」、「集中」、「組構」、「解離」等來

234

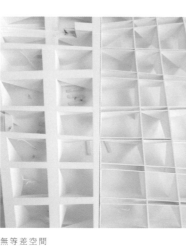
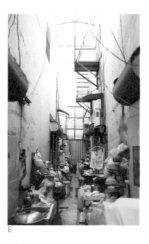

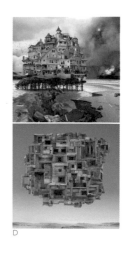

個體與獨一　概念模型　　　無等差空間　　　　　　　　　　　　E　　　　　　　　　　　　D

空間有了新的行為成為對應，所欲為出的外在空白成為了身體的另一個指向所在，生活的規範不再限定於內，外也不再是生活所多餘的部份。在思索內與外的差異時，我思考了空間賦予建築存在的「性」為何？我想「性」在這裡比較不偏向較為個人場域，是回應環境而造就的意識模型，也因為直屬個人，因此空間呈現出的「無性別」姿態才會短暫的被人所見。

在我生長環境中有一座老舊的商場（E），商場的組成是由外圍、中圍、內圍三個環形組成的傳統商場，環形之間交織著商場步道與後巷，進入到商場內除了所見到的商家之外，還不時可以見到交錯其中裸露後巷。這裡是個被人們遺忘的地方。雖然還是有一些人客，但還是無法減緩商場行為的轉變。在商場居住的行為漸漸的取代了商場空間，而在商場機能漸漸消失的情況下，成為了通往周圍商區的捷徑，成為一個「被經過的空間」。而具有防火機能的後巷，因為生活的需求而成為了外人無法看見的共有廚房。建築因為無性而不斷的被重複覆寫。

在作品《細巷住宅》中，我將居住行為置入牆之內，釋放其他的空間讓人行走與經過，充滿著隨居住行為的消失其實也顯現出外放空間大空的存在。然而「無性」也象徵著空間在「間」的存在下產生差異，就如同水加入鹽或糖所賦予味覺上的差異一般。建築在「間」的差異之下被定義，而空間並無原罪，只是回到「間」的本質上，無性空間成為了建築的差異。

然而對於空間的解釋，我認為空間是對於建築內自體的組構，就如同在白紙上作畫一般，機與探知，然而建築一旦訂定下來，所表述的確定反而掩蓋了空間所具有的「間」。我想，在我們真正體認一個未知的空間之前，我們對於空間的感與受狀態是最直覺不具方向的，像是拿東西時在身做出動作之前的那個空間狀態。這樣介入身體行為之前的空間狀態，就像在認知掌握建築空間之前，輕微認知到「間」的方式。所以人們在認知建築之後，需求架構了空間，自然空間與身體行為間續影響，因而確立了空間的「非單一」。訂定了空間解離與再組構的基礎。

因此，空間因為那難以界定的「間」產生不同屬性與位置，使建築空間成為固定的非單一的構成，甚至難以定義，並且在「整體」與「自體」間游移。因使所居存的空間與建築的關係開始解離、重構，在作品《需求者住宅》中以「個體」與「獨一」使空間的組成像是被傾倒出的隨機物那樣，有著不明確與紛亂，再一個一個不明確的矩形體下找出空間的「間」性，為了前往另一個未知的空間，必須一再的經過另一個空間的一部分。在這裡巧遇與穿越非自我的經過與穿越，無數的經過另一個空間的層疊共享、發現顯現的是生活附著於建築的「間」，覆寫成為了空間層疊的屬性。我想，在認知建築空間之前，我們就像回到失去光明洞穴一般仰賴著視覺來滿足我們對於碰觸空間的渴望，在穿越、經過、打開的方式下，覆寫空間的存在。

而空間有了「內」與「外」的界定，所以在空間的「間性」思索之下，內與外的界線卻有如細絲一般容易推毀。因為他們在本質上基本上是相近的，只是被某種認知分離，但仍然在相同的時間下被進行著，我覺得，就算把內與外這兩個名詞互換，也不會產生多大的變異，因為一樣只是感受上的差異，我們也不會因此而感到驚奇，因為只需要重新學習另外的名詞而已。

透明、鏡像與建立框界

在確立內與外的界線時，我們同時也被制約，人類把建築當做限制自我行為的框界，這裡所思考的內與外並不是具有缺陷，也不是建構了內與外就違反了某種規定，而是在「間」的思維之下，內與外的畫界成為了人們自我的規範與限定，也是找尋空間開端。這讓我想到都市發展極為飛速的現在，建築因為管制而變得無所限制的穿梭在人所制約的空間裡，使人在大地之上能夠進入的空間越來越少。相較之下，蟲蛇鳥獸依舊無所限制地界定了界線時，人們重新創造了一個自己可以獨自運作的空間，而「內」為了絕對的外，就與自然界定了界線，與建築再無關係。人類的自我規範，使建築框限了自己的行為，制定了內與外。

作品《間行住宅》中，我嘗試以「物」的單體欲為型態來呈現出空間的整體思考，以個體的離散來顯現建築的內與外，並以「透明」、「鏡像」與「傾斜」等刻意的外在因素來脫離我們對生活既定的觀念，並回應個體與整體空間之「間」。透明傳達了所見，它表露了行為表象，反映出我與他者的行為；鏡像顯現了事物所在，映照他者，藉由兩者來重構建「物」與身體之「間」，生活的內部與外在混淆，在細微的差異下，重新界定人們自欲的框限。

都市是為人文與文明聚集下的特別場域，也就表示著除了都市以外，其餘皆是自然，亦無人文與文明。有天看著 史作樫先生 的《雕刻靈魂的賈克梅第》，當中寫道：「人活著，就是一種遭遇，如果人在文明以前，其遭遇全屬自然物，那是一種造化。若在文明以後，所謂人文，往好處說就是一種背叛自然。」我想，人文為文明與自然的共有，人們自我私慾的建立在不覺中遠離了自然，建築的存在也漸漸遺失了那原有的象徵。我認為就「間」的狀態而言，文明與自然皆屬相同，都是己者與他者之間，無論偏向于何方，結局都是相同的。因此在間的回應下，文明為了極為單面向的存在，看似不同，但卻相同。怎麼說呢？兩面向狀態最直接的表象就是完滿認知的「文明」是截然不同的。然而建築在都市中所認知的「文明」是相同的，這樣的狀態跟「間」是相同的，在森林中成長的人與在都市中成長的人，是為一種介於「整合」的存在，重新的建構自我慣性，建築才能夠建立起無可明見的狀態，成為物，成為空，成為間。

所以我覺得「一體兩面」是最能夠表達建築狀態的一詞，一體訴說著完整，但這完整中卻又擁有兩者不同屬性面相的對等的狀態，所以我認為建築存在著可用與無用，也述說著建築永遠的存在。「絕對具有」與「絕對的缺」是建築存在的事實。「具有」顯現了空間日常的存在，也說出了整」。「絕對的缺」訴說了空間永遠無法被佔滿的事實，就算是塞滿灰塵也會有空隙。

然而絕對的「缺」就好像是空間中我們永遠無法佔有的那部分，無法進入、使用，又必須得存在，因為他也關係著「具有」存在的意義，就像是「厚度」，「厚」的實質存在是無法去否認的，而且「厚」是出現在這世界上的事物，絕對具有「厚度」，也只是在做出另外一個「厚」，變成2，2在成為4，就是無法讓人使用的，就算把「厚」切開了，「厚」就這樣永遠的下去。也因為如此，我認為「厚」與「間」是這樣的劃分下去，無限制的下去，所以「間」才具有成為空間空白的條件與必須佔有最接近的存在。因為是我們永遠無法碰及的所在，所的維度。

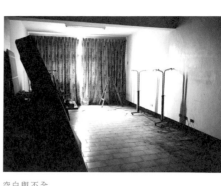

「隨著時光推移，銀幕上的影像動作持續閃耀，在電影結束時，終究回歸到一片銀白。」
杉本 博司 《直到長出青苔》「虛之章」

空白與不全

謝宗哲

這也關係到空間被佔滿的方式，不管空間內有多少人進入、停留、離開，都深深的影響著。在一個空無一物的空間裡，家俱的擺放是欲為的，像平常那樣擺放或是心血來潮全部堆在一側，空間所留下的「空白」是相同的。所以擺放並不會影響空間中「間」的本質，就像「厚度」一樣，永遠的存在。

因此，空白即是建築原本所佔有，而佔有即是還以建築空白。所以我認為建築也是以同等的定義存在於都市中的，建物是都市建構的必要存在，建築的出現就是佔有都市中的某一個空白與角落。

作品《聚集所在》中，欲為空間的集結是佔有都市的建築載體，而不可否認的，在有限的人類與空間的作用下，同時集結出一個空間時，也象徵了其餘空間所造就的暫存行為已經放棄去記憶建築存在的印記了。但是「建築」其實並無關記憶的問題，只是當建築的存在我想人已經放棄去記憶建築存在的印記了。但是「建築」其實並無關記憶的問題，只是當建築的存在是灰色森林中最為日常的必然現象了，也因為這樣都市中超過70%的空間是空置的。共有空間是暫存的，暫存的存在在明顯建築中所存在的絕對空白。

所以「何為建築」呢？

建築發生在日常的細微之下，只有我們意識到環境的淺變，才會注意到在這日常中那些微的更動與時間平行時，「遺忘」會成為人們記憶中大部分的選擇。

走在道路上有意無意的看見安靜單獨在一旁漸漸斑駁老化的建築時後，才會注意到位於時間平行線上的自己是多麼在意遺忘這件事情，遺忘是時間刻畫的證明，是建築存在的印記，也是無法拒絕的影中被綁架的那一兩個小時那樣架構在現實之外，直到結束畫上句點。脫離那空白架構醒覺過來後，才會顯現認定建築具真正脫離了那外在的固化定義，在擺脫一切有形事物的當下，才會顯現建築存在於時間當下的本質意義。每個建築的產生就如同時間點綴在這無限空白的世界一樣似有若回應的是不斷重複回憶那被架空在現實之外的空白。然而在這無限迴廊下，建築早已脫離既有的尺寸、大小、比例這般的外相，永遠的在意識之下徘徊，存在於精神欲域間。建築無相，因此「建築何為」。

看著 杉本 博司 在《直到長出青苔》一書中寫到：「隨著時光推移，銀幕上的影像動作持續閃耀，無，但最後又以「事實」的身分佇立於那，無聲無息。建築無性、無色、無別，在人類有所認知前，就已存在。在電影結束時，終究回歸到一片銀白。」，想想建築也是這樣，在這世界出現的當下就像是置身於電

首先我覺得你講的比你寫的要更容易懂一些。我覺得很好！你enjoy了你個人創造的文明的過程之後，事實上你應該讓你這個文明是可以被流傳與跟別人分享的，所以你可以造詞，你可以有這些解釋，但是，給我們一些機會，你要幫我們⋯⋯就是建立一個橋樑。

那第二個就是，兩個同學各自有一個重要的事情，就是說，其實談了你們整個創作的經驗，然後你們也談了整個論述，然後你們用一些味道在了！但是我覺得你恐怕要更有系統的把你這些所講的事情變成嗎，我覺得那個已經開始有一些分析，一個你創作的的一個系譜，一個你在談這個的時候，你在找出長出什麼樣的相對應的空間去解釋，讓人家覺得一目了然，那會讓我們比較容易，就是更直接得到交往這樣子。那麼，這個是關於你的文字部分⋯⋯你的作品其實我覺得非常的有趣，因為上次在高雄青春設計

237

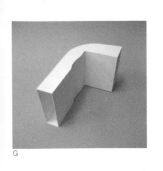
G

F

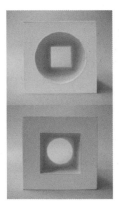
圓與方的轉換之間

邱　節的時候看到你這個（Ⅳ），可是其實青春設計節那個評審時間之短，是令人非常的遺憾的，就是說，其實我很想再聽你講這個東西，剛剛有聽你講了，但是我現在更有興趣的是這些線條你怎麼發展出來的？

謝　那些線條是我當初在構思建築的硬跟軟去結合的一種柔化的狀態。

邱　或是說，你上面貼的模型（F）有沒有代表著什麼樣的意涵？

謝　我想實驗一個由個體狀態連結成群體狀態的時候的一個並置的方式之一。因為這些曲面其實是重新的呼應出建築之外的空間。我想表達的是說，雖然我用個體去表達出空間的內跟外，而在曲面與直線的構成之下，建築與建築之間其實已經變成了另一種可以在重新去建構的一個「外面的」內部空間，一個建築與建築之間的狀態。就如同是用建築的外跟去建構建築的。

因此概念模型的主要實驗想法是，當人位居於建築之外跟建築之內時，會有什麼樣的不同與差異，兩者並置之後，又會有什麼樣的差異。就像這個圓方型的概念模型，主要是要去談說，一個圓的面與一方的面他們之間的構成與轉換的過程空間，是一種我們無法言喻的一種之間的狀態，也因為這個概念，衍生出了其他各個不同「之間」的概念，這是我想要談的一種已經不是叫做「外面」的空間，就是這已經不是個體的事情，而是已經漸漸的轉換成群體的事情了。

邱　對，我也感覺你的概念有一些階段，這個好像是同一件事，這個感覺也是同一件事，但這個L型的（G）為什麼會突然凹一個小曲面？這讓我覺得有點不自在。

謝　我會做那個小曲面主要是因為在轉彎之前因為一個曲面而影響我們轉彎的過程，我覺得這個過程很充分的影響到了人的行為，在經由這樣的行為再去影響建築本身。

邱　我會覺得不自在是因為，他原本是直的，那他所呈現出來的就是一個直加曲線的一個秩序，所以跟這其他很多只有曲線的那種狀態是不同的，這樣你會覺得他是唯一的異類，那麼的確，看起來這兩者出現的時候，在視覺的觀感上是比較不協調，但是他也許存在著另外一種機會可以讓你做一些些討論，但是我好像沒有聽到你特別這一個部分的討論。那麼我覺得精采的是一樓都是斜的，可是到二樓，就是我好像沒有聽到你這一個部分的討論，他會是一種「自然秩序」跟「人造秩序」的共存的一種有趣的狀態，那當然我會更期待就是說，因為你剛剛一直在談那個外面的空間，你透過這個鏡像或是一些曲面去圍朔或是怎麼樣，你不覺得你的外面其實還蠻單調的嗎？比如說籐本壯介他也做過一些把些盒子亂丟就很完整的，或許很多人會覺得他在胡搞，但你會發現他留下的那些縫隙，他所做的設計的密度比較非常多，這是對這個作品的一種看法，當然他的高度又差不多一樣，也失去了一種然的，或者是說一種聚落的該有的狀態，不是自然發生的感覺，但事實上他也是你種的啦，是沒錯的，或者是說一種聚落的該有的狀態，不是自然發生的感覺，但事實上他也是你種的啦，是沒錯的，那這個（Ⅱ）我會比較在意當中塊體與方向的怎麼樣被決定的，就是說他應該是由很多的邊界條件來觸成他變成這樣，而不單純只是一個不過這就是他應該會有更多的機會。

這個我也覺得蠻好玩的（Ⅲ），但我覺得他比較適合當監獄，就是你都已經做到這樣的程度了，你在想法上就可以更不尋常，來提高你作品的一種戲劇性，或是怎麼樣，那這個（Ⅱ）我會比較在意當中塊體與方向的怎麼樣被決定的，就是說他應該是由很多的邊界條件來觸成他變成這樣，而不單純只是一個跳躍就會變這樣。那這個（Ⅰ）呢，怎麼沒有聽你講到？

▲ 謝宗哲：「創造的文明的過程之後，事實上你應該讓你這個文明是可以被流傳與跟別人分享。」

邱　那個是我一年級時製作的。他是教室，我是以一個簡單的想法，就是以一個平面的屋頂去放入很多光可以進入的空間，那這些空間也會因為不同的位置與型態去影響到建築中的機能。

謝　嗯。那這個呢（V）？

邱　我是想，建築的形體上與人的習慣上，我們會特別集中在一個建築體中的某一個空間，就像是剛剛談家具那一個部分，而我想談的是，無論什麼樣的集中方式，都不會影響到建築中的「可用」「無用」「好不好用」，也因為建築的無用，才會顯示出建築的可用，而是我設定在都市當中，主要是要讓建築成為都市中的聚集體，所以我想藉由這樣的想法去做出一個聚集跟外放的空間狀態。

阮慶岳　林洲民換你開始。

林洲民　好。我呢：：我想要問你的第一個問題是，你覺得你是：：你自己！我要聽你自己的感覺，你是越做越進步，還是你第一天就達到一個你自己滿意的境界了？然後，都很水平一樣的一路過來，其實我的問題的意思是在於說，我好像沒有看到漸進，但是我看到相當平均。所以你先回應我你自己對於你這幾年來一路過來，你覺得你是循序漸進的成長，還是你已經到了一個學習的頂點的狀況，我說頂點是在於說，這裡面我沒有看到循序漸進的成長，卻看到相當平均的成熟度，這是我要先問你的這個問題。

邱　應該說：：如果我要回答這個問題，其實我也很難說我有沒有進步。

林　應該說演進。

邱　我用建築去尋找一個屬於建築的答案，所以我才會用各個不同的方式去構思每一個建築與空間，讓他們出現一個脈絡，在去抓出一些他們當中可以去建構的一個狀態，所以，在構成當中，其實進步也有可能只有一些手法上的部份吧。

林　其實我應該收回「進步」這個詞，因為進步通常是老師對學生的要求，學生應該是要自己看，自己怎麼看自己。也許我要問你第二個問題，我的第二個問題是，你認為你在做「二件事情」，還是這裡面，「每一件事情都不一樣」？

邱　可以說每一件事情都不一樣。

林　好！謝謝你這兩個答案！我看到了什麼，其實我看到了你第一天就先有定見，我講的是你三年前，所以你每一天你都在敘事一件事情，而且還不一樣，所以你的確有釐清我心中的一些困惑，如果是這樣的話，我就可以協助你來講我對於心中的整體的看法。那：：照樣的也講另外一個小故事。有一個美國導演叫「Orson Welles」，他說，每一個人，在他的一生，都是越來越進步，越做越好，我（Orson Welles）呢，是我第一個作品就達到高峰，從此就一直往下，在也沒有超越我第一個作品。他說他自

▲ 王增榮:「一個被開發過的自然,再來變成人為,然後接著是人為的實體被移走了之後,那個痕跡,他仍然不是一個自然,對不對?我覺得這個事情是很有趣的!如果要談論這樣的一個認知,掌握住這一個感覺的話,那其實是一個很藝術性的開始。」

王增榮

己就是這樣的一個人,那:..你應該不是 Orson Welles,但是我覺得,你非常非常的平,一路過來,就是你第一天作的作品你要告訴我這是這學期作的,我可以接受,那我就會想說,你是不是心中早有自我定見,已經定到不管哪一年,你的東西的水平變成一樣的,其實真的有一路過來嗎?我其實不覺得耶,所以呢,在你的過程當中,你用的字,越來越豐富,因為你也看到了同學,你也看到了老師你也看到了整個研究室這三年的變化,所以你的這些形容是越來越豐富的,可是很有趣的,我看到一個現象,我很少看到一個人,三年來的呈現是那麼的:..就那條線是那麼的平的,我是在稱讚你。到這裡的時候(註),我看到了你真正的原創,我都好希望這個是在最後一組,那這樣有意思囉!我為什麼會說他很有原創,因為從一個這樣子的空間,我可以預期我走在裡面是什麼樣子的感覺,可是在過程當中也是出現在中間的,所以我就覺得好可惜,尤其是你到了這個(V)過程當中的時候,我都覺得你怎麼要把一句這麼簡單的話講的那麼複雜,就是這些,那其實這是一個很典型的,在我看到:..就是我常常在誠品書店的書架,拜讀各位的大作,有時候我也忍不住購買一兩本,好,在我把時間還給其他老師之前,我其實是先開個頭,因為我還需要在消化你剛剛說的事情,我覺得你的原創是中間,而你前面的事情是單純,但後面越做越複雜,但是我好像沒有看到一個三年來的最後一個結論。

王阮

我覺得阿,基本上從你談:..我還是從你的論述開始談起,你的論述裡面,其實是一開始的時候我覺得還蠻有趣的,但是在過程裡面有一個部分突然斷了,你定義的那個「原有」跟「間」,不是我們平常用的字眼,你談論到的存在,並不是我們一般在哲學上面用的存在,因為你從你的論述一開始的時候給我們看的例子是彷彿「建築本來就在」,你懂我意思嗎?因為建築本來就在,所以當你那個事情,他所產生的事情被抽走了以後,你開始談你所謂的「歸返」,而歸返就是你談到的「間」,這個間,我覺得你的「間」是談他的原先,我還是被抽走的脈絡,所以不是真的「中間」,所以我坦白講,我可以在這個部分去理解你說的,但是我還是必須要告訴你,我個性還是比較學究一點,我不是像他是一個作家。

王增榮

好像酸到我了。

哈哈哈哈!我是覺得,你真的不需要用既成的文字來形容這件事情,因為當你談的概念跟我們一般翻的字典不太一樣的時候,你可以自行去製造論述,一個說法,就是說那個功能、作用,你不會被另外的電波干擾,變成不是你要談的事情,你懂我的意思嗎?

裡面說的事情我覺得是很有趣的。小林村是一個悲劇,但是:..當然你不要用小林村來看也可以,就是說,一個被開發過的自然,再來變成人為,然後接著是人為的實體被移走了以後,那個痕跡,他仍然不是一個自然,對不對?我覺得這個事情是很有趣的!如果要談論這樣的一個認知,掌握住這一個感覺的話,那其實是一個很藝術性的開始。

我自己很喜歡一幅畫,不是因為那幅畫好,而是因為那幅畫出現在那個環境中所扮演的角色,他就在金澤21世紀美術館,裡面有一個「林明鴻」畫的一幅畫,畫在一個長巷,我每次在跟那邊的朋友在說明怎麼看那個環境的時候,都要強調說,我不曉得誰把部分的畫卷藏在前面的椅子的椅背上面,但是巧妙的地方,有幾張是空白的,然後你每一次去的時候,你注意看喔,那個擺的人也很巧妙,他絕對不把那個椅子在那幅畫前面擺成一條直線,就是說:..如果不是我假設的話,那就是被遊客弄的

▲ 林洲民：「你擺脫的陰影就是這個厚度，不然就成了另外一部分的陰影，準確的就是那個厚度！」

開幕第一次去看的時候，早上一開的時候，他的椅子都是前後錯的，那個情形跟你們相關跟有聯想的地方就是說，「畫本來畫的就是真實的自然，但是變成林明鴻的畫的時候，他已經變成了人為，而且是從三向度的自然變成了二向度的人為，那個時候，就是你坐在那一張空白的椅子，前後有那個⋯畫的減角椅子所圍和的度，我覺得巧妙就是在這裡，就是到了妹島的環境的時候，那個椅子又把它變回三向度，那你根本就是回到三向度的那個自然其實不是真的自然，他還是另外一個層次的恢復自然。就是說你所說的事情裡面，有著這一種藝術與哲學的議題在裡面可以被談論，所以說當你拍那個空間空的時候，這個房子是怎麼一回事，你的論述是可以讓你直接跳進去就是說，一個房子被空置的時候，你說是變成了間，然後呢，他的無性別性跟你說的間在是一起的，他不是另外一件事情。

在談無性別的時候，你在談南部的那個市場，你談的不是他堆很多東西，而是他對了很多「不同意義」的東西，也就是那個空間開始變成我們所謂的「無性」，然後他可以包容各種不同的可能詮釋跟再詮釋的狀況，那我覺得到這個程度其實對我還講都還蠻吸引的，但是接下來再用概念模在談那個事情的時候，我就開始發現一件很有趣的事情就是那個光跑進來（照片），如果延續你前面的敘述的話，也就是說那個光跑進來，可以幫忙你談論間，要被詮釋的時候，可以幫忙我們跳脫另外一個綑綁，也就是說，原來，要重新詮釋那個空間不一定要去放置物質的機能或是物質的物件在裡面，光也可能是那麼一回事，

到了這個地方的時候，這些事情都很漂亮！動作都很好！從某個角度來看，你說光進來，然後他會改變這個空間，這些事情都OK，因為光進來真的改變了那個空間。到了第二個階段的時候，就像是你說房子被拆掉了以後，留在那邊的磚的那件事情，那件事情裡面⋯某種程度上還可以談論整個空間上的一種游移的可能性，他開始從那樣的一個特質然後開始移到這裡的時候，變成是⋯就是說感覺上是可以變成相同的東西，但是裡面有某一種氣味，某一種質感⋯概念上的氣味跟質感，已經不見了。那不見得時候，你後面開始重新了各種設計，這樣彎轉的路會讓你回到就像林洲民說的，他看的到你的內在已經準備好的東西，準備好不只是你準備好這一些案子。

你的手腳真的很屬害，很靈巧，所以你容易的就讓那個概念的潛力跟可能性給放掉了，之後再回到你能夠操控的狀態，在我收到你的書仔細看之後，其實我覺得太時髦了，雖然不是 Zaha hadid，但我覺得這個跟你的概念不對，我不喜歡你這個案子（IV）因為我覺得上的一些東西其實是對的，但是他只能做一個說明，那就是他在樹叢裡面的那一張照片，那一張照片他是一個概念，他是一個既存的空間，所以你任何事情踏進去的時候，他就開始變化，就跟你所說的事情是很像的，就是所謂的間，跟他的包容性，而這一些談到的「鏡面」、「透明」等等空間卻讓我產生了懷疑，那些玻璃究竟是反射你旁邊的房子，還是在敘述內部空間的質變？你真正感動我的是這一個案子（III），這個我不需要彎下去看，我也不約要翻開你的書，就是一個有力道的作品，這面從牆裡面的疑，那個課題又是另外一個問題，很可惜的是這個牆的內涵，你

林

你擺脫的陰影就是這個厚度，不然就變成了另外一部分的陰影，準確的就是那個厚度！

沒有繼續發展下去，你真止能說服我們想像的，就是這一個部分。

實體跟虛體，是有趣的，但是要怎麼接到那個課題又是另外一個問題，很可惜的是這個牆的內涵，你

林洲民　王增榮

王　對！就是這點沒有被好好的深入，但你又很用力在下面的空間，所以其實這個可能跟你的論述有關，但是你克制不了你內在的那種情況下去投影下面滿足上面成就的空間，所以我覺得你的手腳真的很好。而我也不是很喜歡這個案子（V），你的設定並不是單單的指機能，而是你假設這個空間、怪異的空間，他什麼時候可以有機會被再詮釋的使用，他跟旁邊的空間之間的那種負責的，擠壓的，扮演游移的，變換意涵的功能在你的整個構成裡面，都不足以有足夠的能量被發生出來。而質感上我覺得這個（二）是你最有機會轟出一些事情。但是我覺得阿，可能我後面建議的…你可能會看的出我比較迂腐的一面就是說，我覺得你真的在這個系統裡面，你應該要把這些全新的創作把它拿掉，你比較適合在一個不完全全新的狀態。你手腳非常俐落、漂亮，但是做一個論述的連續的話，我覺得跟前面的部份有些分離。我看你的輪文兩三遍，總是覺得很可惜，因為你有著另外一種可能性，但是被你的慣性把它抹滅掉了。當然不代表你不能做，而是你的思考沒有被專注到那個可能的潛力上面。

阮　你思考的部份最關鍵的地方是，對我來講是那個「不完整」的這個事情，那這個不完整我覺得是非常成立的一個命題，你有講過說「不完整是我的本質」，我覺得事物本來一切就是不完整，所以這個不完整來講。

王　不完整，什麼叫完整什麼叫不完整這是你主要的辯證，那你拉近來，你用史作樫的話來講的話，它在自然跟人文的介入，其實這之間一直在擺盪，那完全的人造就完整嗎？也不是阿，你退到完全的自然這就是完整嗎？也不是。這個是兩個力量一直在移動，所以你在講無性別的時候，你的論述對我來講他是連續的，是有那個完整性的，所以所謂的無性別它也有可能…

阮　無等差！

王　對。它是一個中性的，它可能在這個作用力大一點的時候他就偏到這裡，而在這個作用力大一點的時候，就偏到這裡。那你在思考的那個局部跟整體，完整跟不完整，假設，從我的角度來看，應該是你最重要的思考，在你的操作裡頭，我們可以看到，其實你進入到觀念，就是這個也是觀念，所有都是在做「觀念」，手法上有跳躍，那跳躍就是說，你手法不只是你的觀念頭，或者是你的語言一直持續的發展，這個之間有一些不連貫性，但那個可能是你要快速的回答你自己的思考的時候你必須引用一些語言進來，不過，假設就那個完整與不完整來看呢，最可能的是你一直在嘗試某些東西。那什麼叫完整，什麼叫不完整，對創作者來講，假如說：OK，你看米開朗基羅一幅很完整的「最後的晚餐」，它是一個完整的畫作，我們看「谿山行旅圖」，是一個很完整的作品，那他的完整跟他的局部，你事實上是把它破解成局部，完整用局部來呈現，那局部跟完整的關係是什麼？也就是那個局部跟整體，當一個整體被你化解成局部，那局部跟整體的關係是什麼？你覺得？局部跟整體有沒有關係？

邱　我認為有局部才會有整體。

阮　那有整體就會有局部嗎？他會從兩個…他從兩個：就是說：OK，我們說「谿山行旅圖」跟「最後的晚餐」，他是從整體開始創作還是從局部開始創作？他事實上是一個很真實的問題，我猜測，「谿山行旅圖」是從局部開始創作，可是你把它解釋成局部，「最後的晚餐」是從整體創作，可是你把它解釋成局部，但是對我來講它並不是，因為局部是一個連續的生長的狀態，OK，我的局部是從這個開始，這叫局部喔，

▲ 阮慶岳：「在你的操作裡頭，其實你進入到觀念，就是這個也是觀念，那個也是，所有都是在做「觀念」，手法上有跳躍，最可能的是你一直在嘗試某些東西。」

▲ 王為河：「人有時候被局部的「踩躪」時，就是當建築不太方便使用的時候，才能夠體認建築使用的用意，所以當要找到一個來跟建築對談的時候，我覺得「不便用」不見得是壞事。」

王　你這是同時誕生，然後假設他們是各自，他還是一個整體，只是被你肢解了，不算是真正的局部，算是從一個芽一直長上來的東西，那一個是一棵樹就出現了，然後再被你拆成一個分離的狀態，那基本上真的是兩種不同的，但因為你是在談局部跟整體，而整個西方的創作的思維，我是指「米開朗基羅」，他其實是整體的，他是從整體再進到局部的，而「谿山行旅圖」他是從一個局部一直長成一個整體，我這是回應你對於局部跟整體的部分，而這個部分你有在嘗試，但我覺得你還是一直在做一個整體，可是你一直在宣揚局部的價值性，一個不完整的價值性，可是你的整體性還是過強，你的一種「不可控制性」，你再批判一個，被玄化的，被具體的，他們的不好，問題是你的個性還是有的，也是最棒的可能性，是你的個性，就是你在談的空間，談那個細節長出來的那一塊我是有看到，而我看起來還是這個體的個性還是很強，所以你在談局部，談那個空間的當中都有看到，但操作裡頭你的那個整個（III）最有可能性，那個（II）我也喜歡，這兩個（IV）（V）也是跟兩個老師一樣，我覺得沒有很成功，雖然他們看起來像是最後的終結，不過他並沒有說出太多東西，你用這個（IV）來講局部跟整體，對我來講，他沒有成功解釋到你的觀點，大概是這樣子。

阮　我覺得你在分析前面的時候，我個人的感覺啦，有一個階段是把你帶偏了，就是個體的重疊性與重複性，你忽略的是那個空間裡面與他們之間的邏輯關係，我覺得可能是那個關鍵。

王　像你提到「無性別」的那個東西，本身無性別是使他有一個可以移動的可能性嘛，像你舉那個巷子裡，他本來是防火巷後來變成廚房，他就突然變成這個性別，然後可能之後他變成另外一個性別，那個讓他偏回到那個自然的狀態，比如說廢墟啊等等，那其實有一個力量，一個是人在控制的力量，一個不是人在控制的力量，基本上我覺得是「時間」，你在談廢墟，痕跡，記憶，他們都是也一個力量不斷的相互拉拔，就是你蓋好一個完全新的房子，他隔天就舊了一點嘛，因為時間的力量進來了，他又被偏過來，然後時間又把這個性別往另一個性別移動，然後人會進去裡面再維修，然後再給它賦予另一個新的定義，他這個力量，然後時間再過去，所以那兩個力量如果更清楚的話，你事實上就可以⋯你的思考就會更清晰，操作會顯示得更清楚。

林　你要不要替自己講一下，甚至辯解一下？對於剛才接收到的提問。

邱　其實大部分都同意，我可以去說明我後來這樣子製作的狀態。因為，我的確是有一種會發現一個關鍵點，然後想要把它實現的一個⋯

王　衝動？

邱　也可以說是衝動，也可以說是手法，甚至是一種⋯我急於呈現出的結果。

阮　急切的。

邱　對。但是，的確這樣的結果就會變成就是說，我每一個作品都會沒有脈絡，或是有一種不同屬性的狀

阮

態去呈現，所以到後面這部分，我會想要用一種跳脫出我前面沒有面沒有嘗試過的建築狀態去談論我前面可能有碰觸到跟思考到的事情，我覺得在後面兩組的實驗中，是以一個比較空間外思考的，從裡面往外思考的，那前面就比較是由外往內去思考，去探索，在這當中，我試圖去實驗出給每個形體上的差異，就是建築個體跟群聚在一起的時候會產生出什麼樣的關聯，就是像第五組是空間被擠壓時的狀態，所以我會因為這兩個東西⋯就是我剛剛提及之後，很明顯的就是會有「擠壓」跟「群集」這兩個字詞狀態出現，我會覺得這是我思考上的習慣，所以我在後面這兩組的確會有一點脫離前面的感覺，但是對我來說這是一種實驗的行為，我反而也覺得後面的實驗過程於前面實驗的過程是用一個很理性的建築層面去思考的，一定得好用，就是我一定得可以用的狀態，那後面我反而是以一個丟棄⋯應該說不能完全丟棄以我的想法上我是沒有辦法丟棄建築面的，但是我的確有丟棄一部份的好用，甚至是可能不能用，所以以我覺得後面兩組所談到的空間，其實是最可以去辯解，甚至是思考到我所談的，因為我們得去理解，去挖掘，才能夠發現。有辦法去看到「間」在建築身上發生的事情，因為我提到的我們沒

我事實上是同意你的，我覺得這邊的思考性跟觀念性事實上是好的，你也知道沒有完成，但不一定要在就得完成，我贊成你這樣的思考在之後離開學校之後也可以繼續發展，但這兩個作品並不能回答你的思考，因為我認為你的觀念比他們更完整，所以他們還沒有成功的支撐你的觀念，不過並不表示你這個不能走，我想你是可以繼續思考下去的。

王

我回應你剛剛回答，你剛剛回答是高層次的，我也同意你這兩個概念性會比較強，但是，我認為你在呈現這裡所展現的概念性跟你一開始鎖定的概念性還是不太一樣，你懂我意思嗎？所以這地方你在呈現另外一種事情跟思想，它產生了某一種事情，但是不是那種狀態，因為這個空間⋯你可以再重新看看，這個空間本身如果再回到原始的概念來談的話，這個空間太飽滿了，每一個空間的個性都已經被定了，但是那個某一個狀況的空間本身，是可以重新再被詮釋的，那這件事情就可以被延續，它詮釋的是⋯我覺得是說他只可以概念一點，這也是在這當中很難要求你們能夠掌控到一個程度，再這裡，但是這是一個很好的經歷。你可以知道你自己的腦跟手之間，手就把事顯然有一個不協調的狀態，也就是說你的手，走的很快，腦就是還沒有辦法想清楚的時候，手就把事情給做出來了。

林

（全場笑）

而且我都還覺得，我覺得你是倒回來的，所以趕快再走一些些概念的東西，我很喜歡你那幾個概念的東西，而且想像力無限，可能性無限，我總是覺得那一排的概念模型如果你繼續發展的話，不會是這個樣子，不會是，很有可能回來做概念，我認為是，很有可能在你的腦海中，你大概有這種想法，然後你倒回來做這麼多有趣的⋯尤其是第一個，那個是充滿著可能性，可是那個可能性怎麼又會變成這樣子呢？我覺得你畢業以後，你自己⋯其實有一件事情，我真的認為畢業不是你的完結，而是你該帶著問號離開學校，我認為你要帶著你第一個問號就是說，「為什麼是從那一排引人無限想像的概念模型，會變成這樣子的完結」，這些看了真的完全不用去講，因為就是這個樣子，跟概念之間的連結有一段是沒有接上的。

book

阮

有點急切啦，但是你是很真實很誠懇的在做你自己的節奏的時候，就是跳躍性有時候快了一點，我覺得你不要急著跳，但是這是真實的啦，有時候有些東西是假的，而你是真的在做。

王為河

我聽三位老師說我才有點發覺到會不會這兩組仍然沒有辦法到位的時候，它把方向導到一個比較「虛空」了，只是那個「虛」在今天已經不一定真的是力量，而是一種「墜墜」，那這些概念我我倒忽然發覺到一件事，它其實是一個「不好用」的空間，有時候你呈現一個不好用的空間對實驗上來講，反而也是一個比較沒有人去處理的，因為畢竟大家⋯⋯因為「虛」還是一種美感嘛！所以他用「鏡射」用「透明」甚至它裡面並不是十六個盒子就是十六個住宅，是有些餐廳，有些圖書館，是可以被分享的，像「人民公社」一樣，這幾個概念有聯想空間就是它本身有一些不好用，還有它這些模型都是屬於垂直性的發展，在一個共同性上面還是「具在」，所以有時候我覺得建築做到一種「實驗」的時候呢，人有時候被局部的「蹂躪」時，就是當建築不太方便用的時候，才能夠體認建築使用的用意，所以當要找到一個來跟建築對談的時候，我覺得「不便用」不見得是壞事喔！因為他有一個你清楚的宣導，所以他貼在牆壁上那個概念模我們可以發覺到，甚至只是排一排，跟罰站站一樣的那可是看著貼在牆上的概念模的時候呢，進入那裡面的時候呢，甚至也些是要從屋頂下去的那種感覺，我覺得這裡你驅離建築的意念就很強。

當然他是有點排列，

他在研二下學期的時候，繼鐵男老師來，那時候我就讓他自己找另外兩位評圖老師，他找了兩個哲學老師，都不是建築類的，那個時候也都還沒有到這個正模階段，只到這概念階段，他們也對那些概念非常有興趣。

那三位老師⋯⋯我們今天在這裡告一段落，謝謝各位老師！

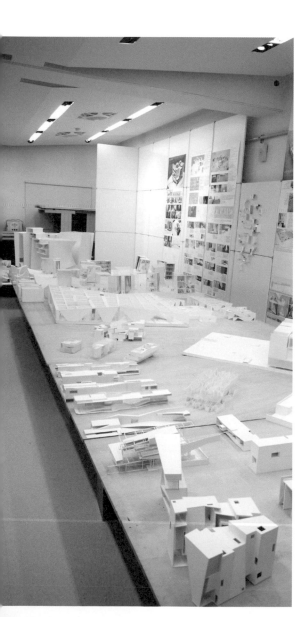

245

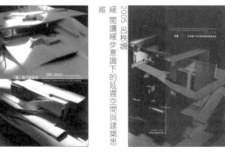

2002 李郡斌
重構建築 從擺置的行為探究自我的建築本質

2001 莊國楨
形與態的不完美轉化 型態運轉下對建築的詮釋定義

2001 王信弘
建築形塑下的框形與框意

2000 黃意姍
感官空間 人、空間、環境的對話

2003 黃育穆
內建築 從外在的操作形式改變自我內在的思維模式

2003 范永衧
沖與和 建築二元性對立的融合型態

2002 許椋宣
場域建築 事件與對象交叉思考的空間邏輯

2002 朱伯晟
思維建築 建築意境中的感官性與精神性

2004 簡志仰
共構的思維 原型與域變

2004 蘇哲甫
滲入的凝視 從孔隙談建築的隱喻行為

2003 林益清
讓位 空間讓位下的虛實之創作

2003 賴泓吉
形境建築 形式與心境間的交互作用

2006 楊子諒
缺位 離形下的空間視域

2006 楊哲凱
併置下的微離 重複的平行思維逸出鏡像水平的空間節奏

2006 王秉晟
邊境下的延存

2005 呂秩姍
緩閱讀緩步意識下的延遲空間與建築思維

2008 張豪心
未竟之境 無邊之境下的復述建築

2008 游云昏
隱藏者。呼吸 建築中的蒼茫與滯留性

2008 周時雍
建築相位下的空白 與 空間虛意中的歸返

2007 黃昭閔
遇然＋建築 隨遇形境構成下建築的自然與自我性

2009 莊明哲
自然的實存
（），建築的不可見 空間解域下 建築與

2009 鄭孟鴻
空間 建物 離境下的建物返境

2009 曾紹航
意識流變
拓境下的流體建築 擬仿下的建築行為與

2009 林祐新
建築時境下的解離與意識反身 線與體的
多維性演練

2010 邱裕盛
衍擬蔓生 以一種鏈結的建築探索邊域擴
張的空間寓意

2010 林睿軫
複述空間下的複層建築 以側境身體思考
主體意識存有與虛無

2010 王雲龍
過境建築 自體與自然延伸下的場域與
緣之境

2010 呂兆民
內我建築 空間的自體境地

2011 王攸文
返衍建築 空間漫步下的再現

2011 洪筱淳
讀動建築 置身在踰越出既成的自我之中
的型為空間

2011 鐘韻憲
蜉蝣著微觀 建築間隙下反思 域的全然
與自身

2010 張家榮
空間原型 初始空間的研擬再詮釋

2012 陳孟毅
建築的在與不在

2011 邱崑銓
建築何為

2011 郭明瓚
後建築 再見， 還是自然死

2011 莊志遠
建與築 重返自然與至然間的次序

TNNUA
Graduate institute of architecture
1997 - 2013

踰外言談　　建築家　季鐵男　哲學家　徐文瑞　蔡瑞霖

2011 年 4 月

圖一 / 評論現場

一場建築評論在寧靜的校園中展開，當中請來了建築家 季鐵男先生 參與討論。在南藝的學習中，只要進度掌握得當，時常的與各個建築家談談論建築觀是不可少的，也因此此能夠在多方的討論下學習到不同的思維與觀點。

但此次討論特別的地方是在於季鐵男先生請來了哲學家 徐文瑞先生與蔡瑞霖先生參與討論。在非建築的觀點下切入思維、討論，是為學習建築歷程以來的首次。

在思維概念的模具下開始了喃喃自語，在言述結束後開始了不同觀點的切入與撞擊，在建築的脈絡與思維下言論出不同於建築本質的切入細語，衍生了不少建築面與哲思面概念與思維上的塑性。

南藝建築展『建築人與書寫』　　臺南 誠品

2011 年 10 月

圖上 / 王為河 作品 旅人驛
圖下 / 建築人與書寫 展覽現場

在繁碌的工作室中，有如往常的在平日的午間與同們談論著建築大小觀，眼看同窗們作品似乎達到階段，便有了展覽的想法，最後選定於臺南誠品舉辦。

南藝建築展『建築人與書寫』要帶給人的是將建築的道理帶給所有角落與角落中所有人，以建築與書寫的氣圍讓人不缺席在這宇地的本質中。在人們緩緩進入這思維森林，遠離那窒息無法思考的灰色家園時，所見的是一具具領人思考的建築。

我想，只有不再迴避建築真實的宿命，不再忽視建築的誕生之原，建築才能揭開重複與消失的生命所降格消失的審視。

圖右／27字　展覽現場
圖左／展覽作品　復斷

『27字』是複合媒材的作品展覽，以影像、文字、材質等素材複合出9人各自的建築觀。

或許，我們在日常中只是不斷的重複復寫著相同的事物，繼續著相同的話語，是與生俱來的本質。

記憶所的刻劃的，不是未來過去的存在，而是當下的細語映畫。疊複的話語，為的是重複未見的重複，接續刻劃著我們以為的延續。

南藝建築展『旅人 敵人 異鄉人』是我在研究時期最後的參與，除了象徵終結，也象徵起始。有如旅人，也是敵人，並成為敵人。

旅人有如面對建築的境況，建築的探索唯有在遠離自身熟悉的境地才能忘卻世界，重新以異地的心思探索。在陌生與孤獨下找尋建築之理。

當結束一切的追索，建築體現了模糊的存在之後，及是世界衝突與矛盾的開始，成為敵人的敵人。

一旦看清世人與世界的維度，也就置身在不屬於自己的世界。是建築人的覺醒，也是異鄉人的建築，重返真實的初始。

圖二／旅人 敵人 異鄉人　展覽現場

致謝

在各個學習建築的階段歷程當中，南藝創作組是最無法讓我一語道盡的建築學習歷程，在研習的方式較其他研究所不同之外，更著重於建築觀與思想念的啟發，這讓我對建築有了嶄新的觀念與研習衝動。

衷心的感謝永遠的恩師 王為河教授在建築實驗與研究的過程中，二十四小時不屈不撓、不厭其煩的協助教導愚頓的學生，給予學生終生的建築觀念與學習方向。

感謝成果發表當天非常榮幸也開心的請到建築家阮慶岳、林洲民、王增榮、謝宗哲參與作品成果的探討，並精確的點出學生創作中的盲點，使學生能夠在往後的建築歷程中走向更精確的建築創作道路。感謝林鴻文老師提供複合創作的展演機會，讓學生在創作的過程中感受自身，是個難得的經驗。謝謝建築學習道路上給予許多指教的老師、長輩，給予學生更多的思維方向。

謝謝在這段艱困路程中陪伴本人的同學明瓚、孟毅、志遠、思齊、瑾如在學習的道路上共同的前進勉勵，感謝學長小ㄇ、小新、小狼、兆民、阿龍、大頭、住民、韻憲等 在本人學習路程遇到瓶頸時給予即時的建議與討論，感謝學弟妹家銘、均期、恆興、家旭、政龍、舜鴻、詩瑜、理淳、振楷、信成，在需要幫忙時主動給予熱血的協助，沒有新血，沒有創作組！

感謝陳爸、陳媽平時的照顧與支持，以及在這段艱困的學習期間一路陪伴、包容本人的汶青，在最低潮失志時給予最大的鼓勵與信心。

最後，感謝我最尊敬的父親、母親與哥哥，你們是我學習道路上最穩固的精神支柱，讓我能不斷的前行，我至上最真誠的敬意。

南藝創作組所擁有氛圍是難得的，很榮幸能在此學習！

Ciou Kun Cyuan
Taiwan,1987

Tainan National University of the Arts
Graduate Institute of Architecture
master of fine arts

邱 崑銓

2012 國立臺南藝術大學 建築藝術研究所 創意創作組 藝術碩士
2009 朝陽科技大學 建築系 建築學士

經歷

2012 南藝建築展『旅人 敵人 異鄉人』（2012 青春設計節 高雄駁二）

2011 九人創作聯展『27 字』（57 工作室 臺南）

2011 『建築人與書寫』展覽 策展人（臺南誠品）

2011 南藝建築展『建築人與書寫』（臺南誠品）

2009 朝陽科技大學建築系 畢業展『癮建』(華山文化創意園區 臺北）

獲獎經歷

2012 『2012 高雄青春設計節』 空間設計類 首獎（閱 98 頁 間行住宅）

2012 『2012 高雄青春設計節』 空間設計類 廠商特別獎（閱 58 頁 需求者住宅）

2009 朝陽科技大學 建築系畢業設計 首獎

2008 鄉村住宅建築興建與新增設計競賽 佳作

Experience

2012 TNNUA Architecture Exhibition "traveler enemy stranger"
(2012 Kaohsiung Youth innovative Design Festival,The Pier-2 Art Center)

2011 Group Exhibition of nine people "27 words"
(57 studio,Tainan)

2011 "Archi human and Writing" exhibition curator
(The eslite bookstore,Tainan)

2011 TNNUA Architecture Exhibition "Archi human and writing"
(The eslite bookstore,Tainan)

2009 CYUT Department of Architecture Graduation Exhibition "addiction Archi"
(Huashan Creative Park,Taipei)

Award

2012 First Prize for "2012 Kaohsiung Youth innovative Design Festival"

2012 manufacturers Special Award for "2012 Kaohsiung Design Festival Youth"

2009 First Prize for CYUT Architecture Design

2008 Best Award for Country House Design

作者｜邱崑銓

ISBN｜978-957-43-1081-4

編輯設計｜邱崑銓

出版者｜邱崑銓

發行人｜王為河

發行所｜國立臺南藝術大學 建築藝術研究所 創意創作組

地址｜臺南市官田區大崎里66號 國立臺南藝術大學建築藝術研究所

電話｜06-6930100#2291

個人創作網頁｜http://kuncyuan.blogspot.tw/

郵件地址｜chin0772002@gmail.com

出版日期｜2013年12月（初版）

印刷｜南光堂印刷所有限公司

參考文獻｜

《意志與表象的世界》作者｜叔本華 譯者｜劉大悲 出版社｜志文出版社

《小說的藝術》作者｜米蘭・昆德拉 譯者｜尉遲秀 出版社｜皇冠叢書

《生命中不能承受之輕》作者｜米蘭・昆德拉 譯者｜尉遲秀 出版社｜皇冠叢書

《雕刻靈魂的賈克梅第》作者｜史作檉 出版社｜典藏藝術家庭

《直到長出青苔》作者｜杉本博司 譯者｜黃亞紀 出版社｜大家出版

《海德格》作者｜滕守堯 出版社｜生智

《新文化苦旅》作者｜余秋雨 出版社｜爾雅叢書

《衍生的秩序》作者｜伊東豐雄 譯者｜謝宗哲 出版社｜田園城市

《另一種影像敘事》作者｜約翰・伯格、尚・摩爾 譯者｜張世倫 出版社｜臉譜